KB092066

아름다움을
감각하다

아름다움을 감각하다

오감으로 체험하는 아시아의 미와 문화

아시아의 미 11

초판 1쇄 인쇄 2020년 10월 5일
초판 1쇄 발행 2020년 10월 12일

지은이 김영훈
펴낸이 이영선
책임편집 김종훈

편집 김선정 김문정 김종훈 이민재 김영아 김연수 이현정 차소영
디자인 김회량 이보아
독자본부 김일신 김진규 정혜영 박정래 손미경 김동욱

펴낸곳 서해문집 | 출판등록 1989년 3월 16일(제406-2005-000047호)
주소 경기도 파주시 광인사길 217(파주출판도시)
전화 (031)955-7470 | 팩스 (031)955-7469
홈페이지 www.booksea.co.kr | 이메일 shmj21@hanmail.net

ISBN 979-11-90893-31-2 04600
ISBN 978-89-7483-667-2 (세트)

이 도서의 국립중앙도서관 출판예정도서목록(CIP)은 서지정보유통지원시스템
홈페이지(http://seoji.nl.go.kr)와 국가자료공동목록시스템(http://www.nl.go.kr/kolisnet)에서
이용하실 수 있습니다.(CIP제어번호: CIP2020040128)

《아시아의 미Asian beauty》는 아모레퍼시픽재단의 지원으로 출간합니다.

아시아의 미
Asian beauty 11

아름다움을
감각하다

오감으로 체험하는
아시아의
미와 문화

김영훈
지음

서해문집

prologue

"아름다움이란 무엇인가? 아름다움은 대체 뭐란 말인가? 감독이 마사지센터를 떠난 그 순간부터, 사푸밍은 이 문제에 사로잡혔다. 온갖 궁리를 해보았지만 생각하면 할수록 오리무중이었다. 아름다움이라는 것은 대체 무슨 물건인가? 그것은 어디서 자라나는 것인가?"[1]

위 인용문 속의 질문들은 중국 작가 비페이위畢飛宇의 소설 《마사지사》에 등장하는 주인공인 맹인 마사지사가 던지기 시작한 아름다움에 대한 질문들이다. 시력이 전혀 없는 B-1등급의 사푸밍에게 눈으로 보는 아름다움의 세계는 영원히 도달할 수 없는 세계인가? 오감을 통해 얻는 아름다움이란 대체 무엇인가? 우리가 찾는 아름다움의 의미는 무엇인가? 아름다운 삶이란 또 무엇인가?

이런 질문들은 아직도 많은 사람에게 명료하게 답할 수 없는

수수께끼 같은 것이다. 이 수수께끼 같은 질문에 답하기 위해 우리 삶을 살펴보면서 이제 아름다움에 대한 생각을 시작해보고자 한다.

주위를 돌아보면 학생, 직장인 가릴 것 없이 사람들 대부분은 시간표에 따라 움직인다. 삶의 시간이 촘촘히 짜여 있다. 아침 출근 시간에 움직이는 에스컬레이터 위에서도 뛰는 사람이 많다. 아직 다 나오지 않은 커피 잔을 자판기에서 꺼내들기도 한다. 이렇게 빠르고 힘겨운 기율로 꽉 짜인 삶 속에서 일상적 긴장감이 커지는 것은 당연하다. 빠른 속도에 익숙해지고 무뎌지면서 무기력감도 커진다. 효율을 위해 만들어진 계획에만 맞춰 사는 삶 속에는 자발성이 부족하다. 그래서 그런지 사는 둥 마는 둥 아니는 도시 사람들의 고백을 자주 듣게 된다. 어찌 보면 무뎌짐도 자신을 보호하는 방어기제 중의 하나지만, 그냥 지나칠 수 없는 현대인의 심각한 징후다. 무뎌짐은 고립감으로 이어지기 쉽고 세상과의 대화를 줄인다. 초점을 잃어버린 눈에 꽃의 아름다움은 포착되기 어렵고 소음에 익숙해진 귀에 음악은 들리지 않게 된다.

이런 고단한 삶 속에서 아름다움에 대한 이야기가 진정 가치가 있는 것일까? 아름다움이란 무엇이라고 해야 하는 것일까? 도시인에게 아름다움은 일상의 구원 같은 것일까? 아름다움은

더없이 조용하고 꾸밈없는 순간, 대상과의 일치된 순간에 찾아드는 것일까? 순간적으로 찾아드는 찬미의 느낌은 명백하지만 다시 그 느낌을 찾아 되돌아가는 길은 쉽지 않고 눈에 훤히 보이는 길이 아니다. 우리가 느끼는 아름다움에 대해 얘기할 때 실제 그 아름다움은 이미 기억과 성찰에 의한 결과다. 얼마나 투명하게 아름다움을 언어로 기술할 수 있을지도 의문스러울 때가 많다. 맛에는 다섯 가지 기본 맛만 있는 것이 아니다. 어떤 때는 음식 맛이 하도 미묘하고 복합적이어서 도저히 말로 표현하기 어려운 경우가 있다. 아침 햇살에 반짝이는 나뭇잎의 색을 언어로 표현할 수 있을까? 시냇물은 '졸졸졸' 흐르지 않는다. 한 번이라도 물 흐르는 소리에 귀 기울여 들어보면 언어의 한계를 절감하게 된다. 가을바람이 나뭇잎을 스쳐 지나가며 숲 전체를 채울 때 이 소리를 제대로 전할 수 있을까? 그저 "기가 막히다"라는 말을 반복할 수밖에 없을 정도로 느낌을 언어로 전달한다는 것은 한계가 많은 일이다.

그렇다고 언어의 한계가 우리의 미美 체험을 불가능하게 하는 것은 아니다. 언어가 없다고 아름다움이 없다고 할 수는 없지 않은가. 누구나 꽃을 보면 웃음 짓게 되고 그 느낌이 때로 커져 하늘과 자신을 둘러싼 자연 경관에까지 이르면 "아!" 하는 탄성과 함께 "아름답다!" 하는 말이 절로 나오게 된다. 국립공원을

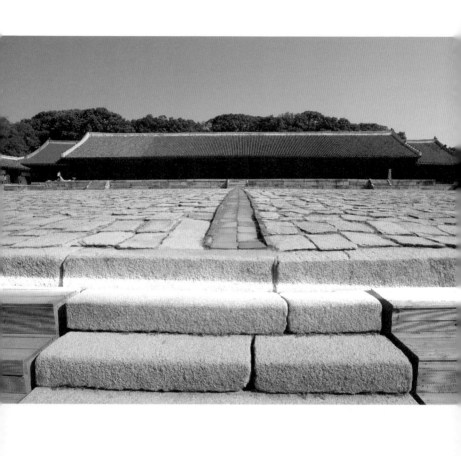

건축과 공간의 독특한 조화를 통해 그 어느 곳과도 비교할 수 없는 고유한 경관을 지닌
종묘 정전과 월대 영역

찾아가지 않더라도 지하철 차창 밖으로 한강의 노을이 잠시 드러나는 찰나 대개의 사람은 순간적이지만 찬미와 찬탄의 느낌을 받는다. 이는 자연스러운 일일 것이다. 산들산들 가을바람에 흔들리는 코스모스는 길 가는 여행객을 잠시 멈춰 세운다. 짧은 순간이지만 계절의 아름다움에 누구나 한 번쯤은 사로잡히는 경험을 하게 마련이다.

한여름 장마철 폭우가 쏟아지는 날, 아무도 없는 종묘의 정전을 바라본 적이 있었다. 지붕에서 쏟아져 내리는 빗물이 어둠 속에 감추어진 열아홉 개의 신실(神室)을 깨우는 듯한 착각이 들었다. 아름다움을 넘어선 숭고함마저 느껴졌다. 마음이 산란할 때 찾는 성균관 안뜰은 내가 아는 가장 아름다운 정원 중 하나다. 왜 이곳이 마음을 안정시키는지 그 이유를 찾기 위해 다시 찾아 경험하고 또 이해하고 싶어졌다. 이곳저곳을 다니다 나는 곳곳의 공간만이 가지는 일종의 감각 지도를 갖게 됐는데, 사람마다 미적 체험의 대상과 경로는 다양할 뿐 아니라 아름다움에 대한 태도 또한 상이할 것이다. 궁궐을 찾든 미술관을 찾든 누구나 그 공간만이 가진 고유의 냄새, 습도, 온도를 느낀다. 색과 조명은 우리 눈을 대상에 밀착시킨다. 주위 사람의 소리, 온갖 소리가 합쳐져 귀에 들어온다.

아름다움의 체험은 이런 감각 작용을 바탕으로 하며, 이 감각

작용은 매우 복잡하고 복합적인 것으로 보인다. 감각은 화학작용일 뿐 아니라 신경작용이며 끊임없이 외부 대상과 상호 작용하고 지각하는, 그야말로 온몸으로 겪는 총체적인 과정이기 때문이다. 감각 경험은 생물학적인 사건이면서도 역사적인 지평을 갖는다. 차의 경적 소리, 자판기 두드리는 소리, 스마트폰 벨소리… 지금 우리 귀에 들리는 이런 일상의 소리는 산업화 이전 사람에게는 꿈에서도 들을 수 없었던 것이다. 산업화 이후 소리 환경의 변화를 생각해보면 단순히 소리가 아니라 특정한 시대마다 사운드스케이프soundscape 또는 청관聽觀이라 번역할 수 있는 소리 환경이 있었다는 사실을 어렵지 않게 생각해볼 수 있다. 본론에서 다루겠지만, 이를 확장해보면 소리 환경뿐 아니라 시각으로 감지되는 경관, 후각으로 감지되는 후관, 촉각으로 감지되는 촉관 등 오감 차원 전체로 확대된다.[2] 우리는 끊임없이 움직이는 이런 시간적, 공간적 좌표 속에서 아름다움을 체험하는 것이다.

　아름다움에 대한 사유가 복잡한 또 다른 이유가 있다. 몸을 가진 존재인 인간의 미적 체험은 감각과 지각을 통한 다층적이면서 종합적인 판단의 결과인 동시에 세밀한 언어 체계 안에서 말해지기 때문이다. 아름다움과 인간의 사고 체계인 언어가 연결되는 것이다. 아름다움은 독특한 감각적 체험 그 자체이면서 이

미 지각된 언어 개념 없이는 인식될 수 없다. 감각의 다층적인 면을 보여주는 언어 체계의 한 사례를 보자. 영어로 '감각'이라고 할 때 '센스sense'와 연결된 여러 측면을 살펴보면 이런 점을 잘 이해할 수 있다. '센슈어스sensuous', '센서티브sensitive', '센슈얼sensual', '센티멘털sentimental', '센서블sensible'은 각각 '감각적이다', '예민하다', '관능적이다', '센티멘털하다', '센스가 있다'의 의미로 구분돼 사용된다. 감각 자체에 주목하는 경우부터 감각에서 시작된 감정과 정서적 느낌, 나아가 지적으로 구분하는 태도에 이르기까지 모두 감각에서 파생돼 사용된다. 영어로 '상식'이라는 뜻의 '커먼센스commonsense'는 누구나 동의할 수 있는 감각의 보편성을 전제하는 말이기도 하다. 이렇게 보면 아름다움의 체험도 감각 정보가 여러 면에서 구조화되고 지각되는 과정의 결과라는 것을 언어 체계를 통해 일부분 들여다볼 수 있다. 우리는 아름다움을 감각하고, 느끼며, 생각하기 때문이다.

이런 감각 체험의 다층적인 면은 미학을 파생한 철학은 물론이고 신체미학, 심리학, 해석학, 현상학, 사회학, 인류학에 이르기까지 여러 학문에서 다양한 해석 체계와 지적 전통을 발전시켜왔다. 한마디로 여러 각도에서 아름다움의 체험이 해석될 수 있고 또 이해돼야 한다는 것이다. 그렇지만 우리에겐 아름다움을 어떻게 정의하고 해석할 것인가도 중요하지만, 어떻게 그것

이 가능할 것인가가 더욱 중요한 실천적 질문이 될 수밖에 없다. 아름다움이 갖는 의미를 지적인 태도를 가지고 연구하는 성향도 있지만, 새로운 미적 경험의 가능성을 확장하기 위해 관심을 가지는 사람도 있다. 대표적인 경우가 바로 시인, 화가, 음악가 같은 예술인과 예술 교육자일 것이다.

우리는 감각을 통해 외부 세계를 인식하고 그 세계 내에 존재한다. 몸을 가진 존재로서 미적 체험이라는 것은 일상의 과정과 그 구체성 속에서 이해돼야 한다. 우리가 느끼는 아름다운 소리, 아름다운 장소에 대한 만족감, 행복감, 기쁨의 순간도 몸과 감각에 의해 매개되지 않고는 존재할 수 없기 때문이다. 하지만 우리에게 가장 익숙한 것이면서도 우리가 일상생활에서 가장 무관심한 것 중 하나가 바로 감각, 감각 자체에 대한 주목이다. 세상을 살아가기 위해 필수적인 것이지만 우리는 대개 그 존재 자체를 잊고 살기 마련이다. 아침에 일어나 알람 소리를 들으며 '아! 내가 듣고 있구나'라고 느끼고 환한 햇빛이 방으로 들어오는 순간 눈을 뜨며 경이로움에 빠지는 경우는 드물다. 사실 우리는 감각을 통해 모든 순간 세상을 확인하고 소통하며 그 속에서 살아간다. 이 과정에서 코로 냄새 맡고, 혀로 맛을 보고, 귀로 듣고, 눈으로 보고, 피부로 느끼는 이른바 오감 능력은 우리에게 가장 기본적이며 절대적인 것이다. 무언가 너무 뜨거우면 만지면 안

되고, 무언가 너무 쓰거나 시면 독이 있을지 모르니 조심하게 되고, 냄새가 심하면 위험하거나 썩은 것이니 피하게 되고, 어떤 소리엔 도망가야 한다는 것을 자연스럽게 배운다. 이는 우리 몸을 안전하게 보존하고 건강하게 유지하기 위한 필수적인 기능이면서 생존 수단이라는 사실을 누구도 부인할 수 없을 것이다. 우리를 지탱하고 우리가 삶에서 얻는 모든 것은 감각을 바탕으로 한 것이다.

동시에 우리의 감각이 단순히 생존만을 위한 것이라기엔 그 감각 과정이 너무도 신비하다는 것도 곧 깨닫게 된다. 우리의 감각은 단지 생존을 위한 기능적 수단을 넘어 아름다움을 향한 문이기 때문이다. 감각은 그저 우리를 생존하게 하는 것에 멈추지 않고 세상을 변화시키고 그 세상을 즐기게 한다. 감각은 외부 환경에 적응하는 일종의 생존 장치로서 끝나지 않고 생존 이상의 무엇을 상상하고 추구하게 하는 동기와 추상적 토대를 제시한다. 아름다운 사람이라고 할 때 우리는 그 사람의 눈에 보이는 외모만을 이야기하지 않는다. '눈이 아름답다', '손이 아름답다'고 하면서 눈으로 포착된 외형적 특징을 얘기하지만, 동시에 특별한 내적 느낌과 윤리적 태도를 가진 사람을 아름다운 사람이라고 칭하기도 한다. 외모가 아름답지 않아도 얼마든지 아름다운 사람으로 불린다는 것은 무슨 의미일까? 아름다운 사람에 대

한 느낌은 바로 아름다운 삶이라는 생의 과정과 그 가치가 무엇인가라는 관심과 연관되기 때문이다. 앞서 말한 대로 몸을 가진 존재로서 우리에게 주어지는 매순간의 절대적 활동은 생명을 유지하는 일이다. 그러나 산다는 것이 모두 아름다움을 위한 것은 아니지만, 그러면서도 삶의 활동이 단순히 먹고사는 것만으로는 채워질 수 없다. 우리의 행동은 순간의 생명을 유지하면서도 더 나은 삶을 향한 움직임이기 때문이다. 이 과정에서 누구나 삶의 아름다움을 추구한다는 사실은 부인할 수 없는 것이다.

그러나 문제는 몸과 감각은 늘 보편적임에도 아름다움을 정의하고 인식하는 과정은 시대와 지역에 따라 상이하게 구성돼온 것도 사실이라는 점이다. 수만 년 전 유물인 비너스 조각상은 우리에게 여성미가 어디서부터 출발한 것인지를 묻게 한다. 이러한 질문은 결국 오늘날의 여성미가 무엇인지 묻게 하고, 더불어 남성미의 역사도 되돌아보게 한다. 움베르토 에코의 베스트셀러인 《미의 역사》에서 선택된 서양의 비너스와 아도니스의 모습을 보면 그 변화를 쉽게 확인해볼 수 있다. 두말할 필요 없이 인간은 문화적으로 조건 지워진 존재이며, 시대를 초월한 불변의 본질이 존재한다는 것은 상상에 불과하다. 그렇다면 어떻게 인류는 동일한 대상에 대한 감각과 지각 과정에서 서로 차이와 독특함을 드러내는가?

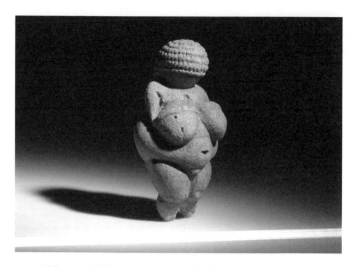

빌렌도르프의 비너스Venus of Willendorf, 기원전 2만 8000~기원전 2만 5000
오스트리아 빈 자연사박물관 소장

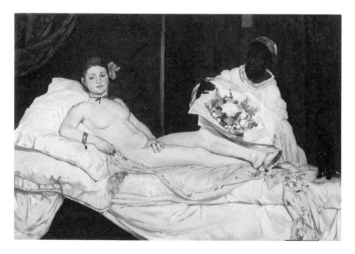

마네, 〈올랭피아Olympia〉, 1863
프랑스 파리 오르세미술관 소장

몸과 감각, 아름다움의 추구는 매우 보편적인 현상이면서도 실제 우리가 관여하는 구체적인 상황은 매우 상이하고 다양하다. 아름다운 소리, 음악의 궁극적 근원은 무엇인가? 소음과 음악의 경계는 무엇인가? 서양인의 귀에 한국의 전통 타악기인 꽹과리 소리는 소음을 넘어 견디기 어려운 것일지도 모른다. 마찬가지로 서양의 전위음악은 동양인에겐 이해하기 어려운 청각 경험이 되기도 한다. 이런 문화 차이에도 어떤 이는 누구에게나 듣기 좋은 보편적인 음악 요소가 존재한다고 생각한다. 음악적 하모니란 궁극적으로 수학의 비례에 근거한다는 고대 그리스인의 ~~수장은 잘 알려진 예다.[3] 그리스의 미학자들은 자신이 느끼는 미~~적 체험을 단순히 경험하는 것으로 그치는 것이 아니라, 그 과정에 주목하고 좀 더 의미를 찾는 사람들이었다. 아름다움에 대한 탐구는 오랜 역사를 가진 것으로, 그 속에는 서양뿐 아니라 동양을 포함한 수많은 전통이 존재하고 뒤섞여 있다. 각 미론의 길고 긴 역사를 기술한다는 것은 여기서 가능하지도, 이 글의 목적에 필요한 것도 아니다. 그 대신 여기서는 우선 몇 가지 특징적 유형으로 나누어 생각해보고자 한다.

첫 번째 유형은 마치 숨겨진 보물을 찾는 탐험가나 고고학자처럼 아름다움의 비밀을 찾고 그 원리를 밝혀내려고 노력한다. 이런 유형의 연구자는 아름다운 소리 어디에 아름다움이 숨어

있는가? 왜 특정한 이미지는 아름답게 느껴지는가? 하는 질문을 던진다. 아름다움을 체험하게 되는 현상에 주목하고 그 현상의 원인과 형식적 특징을 추적해보고자 한다. 모든 인류에게 듣기 좋은 화음이란 존재하는가? 동그란 원형은 모든 인류에게 긍정적인 이미지 요소인가? 회화나 조각에서 가장 보기 좋은 황금 비율이란 무엇인가? 등의 질문을 던지면서 그 원리를 추적한다. 이러한 유형은 대개 과학적이고 지적인 관찰을 중심으로 미에 대한 경험적 탐구를 전개한다.

두 번째 유형은 아름다움에 대해서 지적이고 경험적인 탐구는 불가능하거나 한계가 있다는 주장을 펼친다. 이들은 아름다움의 원천이 궁극적으로 물리적 세계를 넘은 존재의 신비와 맞닿아 있다는 점을 강조한다. 신의 창조와 계시에 따라 만들어진 이 세계의 본성 중 하나인 아름다움은 매우 신학적이고 종교적인 접근에서만 설명이 가능하다는 태도다. 마치 플라톤의 이데아처럼 아름다움의 물적 토대는 존재하지 않으며, 어떤 원리나 법칙이 존재할 수도 우리가 직접적으로 접근할 수도 없다는 것이다. 아름다움의 원리에 규칙이 존재한다면 그 자체가 아름다움의 근원적 특성을 거부하는 것이기 때문이다. 이들에게 아름다움에 대한 이해는 과학적 접근으로 가능한 것이 아니다. 아름다움의 신비에 대한 개방적이고 열린 태도만이 아름다움으로 인

도한다는 신비주의적 접근처럼 보인다. 적극적으로 아름다움의 비밀을 캐는 지적인 접근과 달리 아름다움에 대한 수동적인 자세라고 볼 수도 있다. 이러한 기다림과 내려놓음의 태도는 내가 찾고 발굴하는 아름다움이 아니라 아름다움이 나에게 오는, 그럼으로써 외부의 대상과 내가 하나가 되는 경험에 이른다고 믿는 여러 종교의 전통에서 공통으로 발견된다.

세 번째 유형은 아름다움에 대해 보다 실용적으로 접근한다. 앞서 얘기한 아름다움의 숨겨진 원리를 추구하는 지적 탐구나 개방적이고 열린 태도를 통해 물아일체를 경험하는 신비주의적 접근과 달리, 우선 실용적인 목적에 관심을 둔다. 아름다움이 무엇이고 어떻게 도달할 것인가도 중요한 문제지만, 실용주의자는 아름다움의 체험을 우리 삶의 보다 구체적인 맥락에서 활용하는 데 필요한 실천적인 방안에 더 관심을 갖는다. 어떻게 하면 교육을 통해 미적 체험을 좀 더 확장할 수 있을까 하는 관심에서 시작된 이른바 미육美育(aesthetic education)이나 예술 교육 등의 분야에서 볼 수 있는 접근이다. 이들은 미의 보편적 본질이나 원리의 유무, 고도로 추상화되고 때로 신비화되기까지 하는 미학적 태도와는 거리를 두고 실용적인 목적을 추구한다.

마지막 유형은 아름다움의 원리나 활용 방안보다 아름다움의 탐구 과정 자체에 대한 질문으로 시작한다. 말하자면 아름다움

이 무엇으로 정의되든 아름다움의 탐구 자체가 가진 특성에 대한 메타 비평이 존재한다는 것에 주목한다. '아름다움의 내용과 형식이 바뀌는 것이 아니라 아름다움에 대한 지식 체계와 담론 자체가 변화해온 것이라면 이는 어떻게 평가될 수 있을 것인가?' '궁극적으로 아름다움이란 아름다움에 대한 담론 과정에서 생산되는 것이 아닌가?' 따위를 문제 삼는 것이라 할 수 있다. 즉 아름다움이 있는 것이 아니라 아름다움을 이야기하기 때문에 가능한 것 아닌가를 따져보는 것이다.

흥미로운 것은 아름다움의 문제를 생각하는 연구자와 마찬가지로 일반 사람들 사이에도 아름다움을 체험하는 과정에서 몇 가지 구별되는 점이 존재한다는 점이다. 앞서 언급한 미에 대한 접근 유형과 유사하게 첫 번째는 매우 지적이고 과학적인 태도를 지닌 사람들이다. 예를 들어 꽃을 보고 좋고 싫음을 얘기하는 대신 꽃의 특성을 이해하고 설명하는 데 좀 더 관심을 두는 유형이다. 음악을 들을 때도 감상이나 느낌보다는 음이 정확하지 않다든지 빠르다든지 하는 것에 주목한다. 말하자면 미적 체험에 대한 지적인 분석과 평가가 앞서는 사람들이다. 두 번째는 이와 다르게 같은 꽃을 보고 음악을 들었을 때 누군가가 떠오른다거나 과거의 경험을 얘기하는, 이른바 연상적 유형이다. 이 유형의 사람은 그 꽃을 주었던 사람을 생각한다든지 음악을 들었던 곳에서

일어났던 일이나 현장에서 보았던 이미지를 연상하는 태도를 갖는다. 세 번째는 생리적 감상자라고 할 만한 유형이다. 같은 음악을 들으면서 '마음이 따뜻해진다'라거나 '숨이 차는 것 같다'는 느낌의 표현을 자주 하는 감상자다. 이들은 지적 자극이나 연상보다 몸의 생리적 변화나 느낌에 주목한다. '머리를 맑게 해준다'든지 '마치 몸이 나는 듯하다'와 같은 언어적 표현을 많이 사용한다.

물론 이런 구분은 생각해보기 쉽게 나누어본 것으로, 이 세 유형에 따라 모든 감상자가 서로 배타적으로 분류될 수는 없다. 실제 개인의 체험은 특정 유형에만 속하지 않고 음악이나 미술 등 예술의 형식이나 대상에 따라 상이한 경향을 보이는 경우가 많다. 상황에 따라 지적인 유형이 강한 사람도 연상적 유형의 태도를 보이기 때문이다. 이러한 사람들의 성향은 자기 모순적인 것이 아니라 오히려 자연스러운 것이다. 아름다움의 수용은 기계적 구조나 원리에 따라 결정되는 것이 아니라 개인이 처한 역사적이며 상황적 조건에 따라 가변적으로 형성되는 것이기 때문이다. 결국 이런 유형적 접근이나 태도의 다층성에 대한 이해가 우리에게 말해주는 것은 앞서 말한 대로 미에 대한 논의가 복합적이고 다의적일 수밖에 없다는 사실이다.

아름다움을 둘러싼 인간의 본성에 대한 질문을 던질수록 '인류에게 변하지 않는 본질이란 과연 존재하는가'를 다시 한 번 묻

지 않을 수 없게 된다. 인류의 역사와 문화가 보여주는 미 체험과 인식의 다양성을 생각해볼 때 시대를 초월한 불변의 본질이 있다는 가정은 받아들이기 힘들다. 그렇다면 미를 탐구하는 궁극적인 목적도 아름다움을 둘러싼 역사적이고 문화적인 조건을 밝히는 과정일 것이다. 이러한 전제를 토대로 이 연구에서는 아름다움을 아름다움과 감각 그리고 문화가 유기적으로 연결된 하나이면서 동시에 서로 영향을 끼치는 관계적 개념으로 보고자 한다. 아름다움의 논의는 자연스럽게 추함과 연관되기 마련이다. 아름다움과 추함의 경계에 작용하는 역사적, 문화적 조건을 개별 감각의 논의와 함께 전체를 관통하는 연결고리로서 논의해보고자 한다. 이 연구의 핵심은 아름다움을 둘러싼 감각과 문화의 유기적 연결 관계를 탐구하는 것이다. 감각 체험은 역사적이고 문화적인 조건에 의해 매개되는 것으로, 성聖과 속俗을 구분하는 종교적 체계는 물론이고 자신이 속한 계급적 위치 및 이해와 긴밀하게 연결되기 마련이다.

두말할 나위 없이 아름다움을 감각하고 인식하는 과정은 단순히 신경생리학 과정이 아니다. 그렇다고 해서 몸을 매개하지 않는 인간의 미적 체험은 상상할 수 없다. 아름다움은 감각과 미를 둘러싼 문화 체계와 뗄 수 없는 연관 속에서 포착되는 것이다. 이러한 점에서 이 글은 '문화 체계로 읽는 아름다움과 오감의

여행'이라고도 할 수 있을 것이다. 이를 위해 아시아 지역의 다양한 사례를 서양의 경우와 비교하면서 '감각하는 인간'의 측면에서 아름다움을 생각해보고자 한다.

순간적이면서도 놀라운 감각 경험이자 인식 작용인 아름다움을 분석해내는 일은 매우 복잡한 것으로 보인다. 특히 다양한 학문에서 다루어지는 개별 감각에 대한 연구 성과를 자세히 다룬다는 것은 이 책의 범위를 넘어서는 방대한 것이다. 그럼에도 관련된 다양한 연구 성과를 최대한 도입해 논의해보고자 한다. 감각 경험의 복합성은 다층적 논의를 요구하지만 그에 따른 한계도 분명하게 보인다. 개별 연구의 층위와 진행 정도가 상이한 상태에서 동일한 수준에서의 이론적 종합은 무리한 것임이 틀림없다. 그렇지만 다양한 학문적 접근으로 수행되는 최근 연구를 소개하고 그 의미를 생각해보는 실험과 평가는 반드시 거쳐야 할 과정이라는 점도 부인할 수 없는 것이다.

서로 얽혀 있는 미적 체험에 대한 이야기를 어떻게 기술적으로 풀어낼 것인가 하는 것 자체도 큰 도전이 아닐 수 없다. 앞서 얘기한 대로 미와 감각 그리고 문화는 서로 단선적으로 연결돼 있지 않고 서로 원인과 결과로 구분될 수 없다. 아름다움이 감각을 일으키는가? 감각이 미적 체험의 주체인가? 아름다움은 언어가 만들어낸 것인가? 이러한 질문은 미, 감각, 문화가 구분되기

어려울 만큼 상호 영향을 주고받고 서로 겹쳐져 있다는 점을 암시한다. 하지만 효과적인 논의를 위해 단계적으로 나누어 생각해보기로 한다. 서로 떼어내어 분리되기 어려운 것을 나누어 개념화하는 것 자체가 갖는 한계를 의식하면서 먼저 어떻게 아름다움에 접근할 것인가를 논의하고 시각, 청각, 촉각, 후각, 미각의 오감을 차례로 펼쳐 이야기를 진행하고자 한다. 오감을 다루는 각 장에서는 우선 각 감각의 생물학적 토대를 이해하고 관련된 동서양의 사례를 미적 경험과 연결해볼 것이다. 논의 과정에서 감각 경험 사례의 특성을 제시하고 서양의 것과 비교하면서 아시아의 미적 체험이 보이는 특성에 주목해보고자 한다. 마지막 장에서는 앞서 순서대로 펼쳐진 논의를 종합하면서 미와 감각 그리고 문화에 대한 이야기를 마무리하고자 한다.

아름다움이란 일종의 쾌감인가? 아름다움은 대상에 있는 것인가, 아니면 우리 안에 있는 것인가? 미적 체험에 영향을 끼치는 요인은 무엇인가? 시대에 따라, 지역에 따라 비교되는 아름다움의 내용과 의미는 어떻게 설명할 수 있을 것인가? 아름다움의 논의를 미학으로 발전시킨 서양과 비교해볼 때 동양의 전통에서 아름다움은 어떻게 인식돼왔는가? 출발점에서 물어야 하는 어려운 질문이 적지 않다. 이제 질문 꾸러미를 들고 오감으로 느끼는 미감 여행을 떠나보자.

아름다움과 감각 그리고 문화:

I

세 개의 동그라미

흰 구름이 둥실 뜬 푸른 하늘이 눈부신 날 문득 고개를 들어 창
공을 바라다보던 누구라도 한 번쯤은 자연의 아름다움에 감탄
하게 될 것이다. 순간적이나마 뭐라 말할 수 없는 아름다운 느낌
에 사로잡히는 것이다. 그런데 이 순간의 아름다움은 어디에서
오는 것일까? 무엇보다 감각에서 오는 것일까? 아름다운 풍경
은 어떻게 아름답다는 느낌을 불러일으키는 것일까? 푸른 하늘
의 아름다움은 나를 둘러싼 외부에 있었던 것 아닌가? 아니라면
아름다움을 포착하는 내 눈의 감각적 형식 자체에 미의 원리나
속성이 감추어져 있는 것인가? 아름다움과 감각, 두 개념의 조
합은 미적 체험의 통로인 감각이 어떤 작용을 하는 것인지를 묻
기 위한 것이다. '어떻게 그것이 가능한가?'라는 질문은 단순해
보이지만, 여기에는 생각해봐야 할 것이 적지 않다. 풍경 안에는
푸른 하늘과 흰 구름이 담고 있는 빛과 색, 형태와 움직임, 이들

의 공간적 배치와 깊이, 그 질감에 이르기까지 많은 요소가 포함돼 있기 때문이다. 방금 본 풍경의 무엇이 아름다움의 요소인가를 따지다 보면 모든 이에게 늘 동일하게 작용하는 아름다운 풍경이란 존재하지 않고 존재할 수도 없을 것이라는 생각마저 들기 쉽다. 아름다운 풍경이 되기 위한 기준이 애매모호할 뿐 아니라 이를 감상하는 사람의 시선과 의식도 동일할 수 없기 때문이다. 이를 좀 더 구체적으로 이해하기 위해 시각 경험의 과정[1]을 생각해보자.

아침에 잠에서 깨어나 우리가 하는 첫 행동은 눈을 뜨는 것이나. 이어 시계를 보고, 입은 다위서 신호등을 보며 길을 건너고, 스마트폰을 들여다본다. 또 책을 보고, 모니터를 통해 메일과 문서 등을 읽는다. 날씨를 살피기 위해 하늘을 올려다보고, 만나는 사람의 표정을 통해 그 사람의 기분을 살핀다. 이러한 시각 작용은 하루를 마치고 잠자리에 들기까지 지속된다. 수면 중의 안구 운동에 대한 보고에 나타나 있듯이 우리는 꿈속에서조차 무언가를 본다. 이처럼 우리는 항시 무언가를 보는 셈이다.

눈은 우리가 외부 세계와 만나는 다섯 가지 감각적 통로 중의 하나다. 눈을 뜨는 순간 외부 세계는 즉각 우리에게 열린다. 이를 이해하기 위해서는 눈을 감고 얼마 동안 참아보면 알 수 있다. 무언가 보기를 원하는 그 강렬함과 눈을 뜨는 바로 그 찰나의 즉

각성을 생생히 느낄 수 있다. 이렇듯 본다는 것은 가장 쉽고 가장 즉각적이다. 그러나 봄seeing을 통해 얻는 이미지와 시각 경험은 모두에게 일률적이지 않다. 하나의 달을 보고도 느낌이 제각각이기 마련이다. 같은 영화를 보고도 사람들은 서로 다른 의견을 갖는다. 이러한 시각 경험의 차이는 어디서 오는 것인가? 왜 '보기에 좋다', '아름답다'라는 잣대는 시대와 지역에 따라 차이를 보이는가? 당신의 눈에 레오나르도 다빈치가 그린 '모나리자'는 과연 인류 최고의 미인인가? 모나리자의 생김새와 자태가 아름다운 것인가, 아니면 아름답게 그린 것인가? 한 인간의 아름다움을 '드러내 보이는' 방식은 어떤 것인가?

인간의 시각 경험에 대해 매우 뛰어난 통찰력을 보여준 존 버거John Berger는 우리가 눈으로 보는 모든 대상을 문화적으로 조건 지워진 방식으로 보고 해석한다는 점을 강조한다. 보는 주체는 소속 사회의 문화적 체계의 영향 아래서 실재를 인식하고 해석하기 때문이다. 이는 보이는 대상의 성격과 의미는 보는 자가 어떻게 보는지에 달려 있다는 말이 된다. 있는 대로 보는 것이 아니라 보는 대로 있다고 할 수 있을 것이다. 같은 대상을 놓고도 나이에 따라, 성별에 따라, 계층에 따라, 또는 종교에 따라 달리 보고 이해할 수 있다. 절대적이고 객관적인 실재는 존재하는가? 우리가 무엇을 보았다는 것은 단순한 감각 작용으로서의 봄

의 과정 이상의 것이다. 우리를 둘러싼 자연과 인위적 구성물로 짜인 시각 세계는 특정한 해석 체계를 통해 이해되고 만들어지는 문화적 현상이다. 우리 삶의 터뿐만 아니라 우리 주위의 자연까지도 문화적으로 동화된 규범에 따라 평가되고 만들어지며 지역과 시대에 따라 특이성을 드러낸다. 결국 이러한 관찰은 시각을 비롯한 모든 감각 경험은 감각이 지각으로 전환되는 과정을 내포한다는 뜻이다. 말하자면 아름다움이라는 감각적 느낌은 실제 감각이 지각화되는 과정의 결과로서 떠오르는 것이다. 좀 더자세히 이 과정을 나누어 분석해보자.

본다는 것은 과연 어떤 감각 과정을 거쳐 일어나는 것인가? 빛을 수용하는 감각기관으로서 우리 눈은 카메라의 작동 원리처럼(우리 눈이 카메라를 닮은 것이 아니라 카메라가 우리 눈을 닮은 것이긴 하지만) 일차적으로 일정량의 빛을 통과시키고 물체를 정확히 보기 위해 초점을 맞추는 기능을 가지고 있다. 이어서 안구 앞부분의 수정체와 동공을 통해 들어온 물체는 안구 뒤편의 망막에 상像으로 맺히게 된다. 이제 망막 위를 덮고 있는 간상세포, 원추세포 등이 물체의 명암과 색 등을 읽는다. 이러한 감각 작용의 결과 생성된 시각 정보는 시신경을 통해 뇌로 전달된다. 여기서 뇌로 전달된 시각 정보가 어떻게 처리되는지를 주의 깊게 살펴볼 필요가 있다.

예를 들어 창밖의 나무를 본다고 가정해보자. 망막에 맺힌 물체의 모양과 색, 움직임 등이 뇌로 전달되는 순간부터 '나무'라는 인식에 도달하기까지의 속도는 경이적일 뿐 아니라, 그 인식의 결과가 도출되기까지의 두뇌 작용을 생각해보면 무엇이 나무이고 어떻게 불러야 하는지에 필요한 기억, 학습, 경험과 관련된 과정을 거쳤음을 알 수 있다. 하나 더 예를 들어 지금 창밖에 눈이 내린다고 해보자. 그 순간 우리는 놀라운 속도로 '창밖에 눈송이가 흩날린다 → 오늘 아침에 들은 기상 예보의 내용을 기억한다 → 시내 교통이 혼잡할 것이다'라는 회로를 형성한다. 물론 이 과정에서 전혀 다른 의미 회로를 형성할 수도 있다. 즉 '창밖에 눈송이가 흩날린다 → 친구와 한 약속을 기억한다 → 오늘이 기다리던 첫눈이 내리는 날이다'와 같은 의미 회로를 형성할 수 있으며, 그 외에도 매우 다양한 해석 가능성이 존재한다.

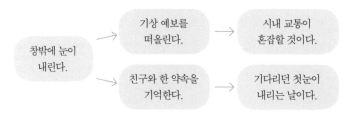

시각 작용에 의해 발생한 시각 정보가 대상의 인식은 물론 연

관된 의미 체계로 발전하는 과정은 감각 작용이 지각知覺 작용으로 전환됨을 의미한다. 단순한 감각 체험이 이제 뇌에 의해 종합적인 지각으로 전환되는 것이다. 어떻게 보면 매우 단순하면서도 실제로는 매우 복잡하게 얽힌 시각화 과정을 설명하기 위해 올더스 헉슬리Aldous Huxley [2]는 비교적 간단한 개념적 모델을 제시했다. 선천적으로 극심하게 약화된 자신의 시력을 회복하기 위해 노력했던 헉슬리는 시각화 과정을 단계별로 분리했다. 그는 본다는 것은 감각, 선택, 인지가 순차적으로 이루어져 완성된 결과라고 개념화했다.

처음 단계인 '감각하기'란 어떤 대상이 눈개의 눈리는 눈의 안구를 통해 들어온 이미지가 망막에 맺히는 기본적인 감각 작용의 순간이다. 눈을 뜨고 있는 동안 우리 눈은 눈앞에 보이는 모든 대상을 담아낸다. 때로 잠시 정신 나간 사람처럼 다른 생각에 사로잡혀 있을 때는 눈앞의 것이 보이지 않지만, 실제 감각기관으로서의 눈은 항상 무언가를 보고 있다. 엄밀히 말하자면 눈앞의 것을 바라보고(見, see) 있을 뿐 아직 보고(觀, look) 있는 것은 아닌 셈이다. 마치 이 순간은 셔터를 누르기 전 카메라의 뷰파인더처럼 시야 내의 모든 것이 의미 없이, 의미와 무관하게 존재하는 순간과 마찬가지다. 눈은 뜨고 있으나 아무것도 보지 않는 셈이다. 어쩌면 이 순간, 망막에 맺힌 상은 '있는 그대로'의 세계라고

할 수 있을지도 모른다.

다음 단계는 시야에서 특정한 요소를 '선택하는' 것이다. 우리 눈을 통해 들어오는 시각 정보를 선택하는 작용이 일어난다. 인간은 한순간에 모든 것을 사고할 수 없는 것처럼 모든 것을 한순간에 볼 수도 없다. 무엇이 중요한가, 볼 만한 것인가, 볼 필요가 없는 것인가에 대한 매우 순간적이며 의식적이고 지적인 선택이 일어나기 마련이다. 기억에 남는 영화의 한 장면을 생각해보자. 우리가 기억하는 주인공의 인상적인 표정이나 행동 뒤에 있었던 배경은 대개 기억에 남아 있지 않다. 그토록 짧은 순간에도 시각 집중 현상이 일어나기 때문이다. 인지심리학자 크리스토퍼 차브리스Christopher Chabris와 대니얼 사이먼스Daniel Simons의 '보이지 않는 고릴라 실험'[3]은 우리의 시각 경험이 얼마나 불완전한 것인지를 잘 보여준다. 이 실험에서 참가자들은 흰색과 검은색 티셔츠를 입은 사람들이 각각 팀을 이뤄 농구를 하는 동영상을 보게 된다. 흰색 티셔츠를 입은 사람들이 공을 몇 번이나 패스하는지 세도록 지시받는데, 동영상 중간에 고릴라 복장을 한 사람이 등장해 카메라를 보고 가슴을 친 후 사라지는 장면이 삽입돼 있다. 흥미롭게도 실험 참가자의 절반 정도는 고릴라 복장을 한 사람이 등장했다는 사실을 전혀 인지하지 못한다. 이러한 사실은 우리가 중요한 자극에는 더 많은 관심을 기울이고 어떤 자극은

무시하는 선택적 주의[4]를 한다는 것을 잘 보여준다. 이런 선택적 주의는 우리가 처리해야 하는 인지 정보를 효율적으로 관리하는 인체 시스템의 한 측면이다.

우리가 눈에 들어온 모든 것을 보는 것이 아니라면 그 선택의 과정과 기준을 이해할 필요가 있다. 일반적으로 우리 눈은 강렬한 자극에 집중되기 쉽다. 배경이나 주위 것에 비해 크거나 더 밝은 부분에 시각이 집중된다. 우리가 어떤 사람을 만나고 헤어진 뒤에 유난히 키가 크거나 작은 사람을 더 기억하는 것과 마찬가지다. 또한 극적인 대비와 변화에 집중하는 경향이 있다. 우리는 눈앞의 갑작스러운 움직임에 주의가 쏠리기 마련이다. 그 뻔에도 보는 자의 동기에 따라 선택과 배제가 발생한다. 지금 몹시 배가 고픈 사람에게 보이는 거리 풍경은 방금 식사를 마치고 나온 사람과 차이가 날 수밖에 없다. 보는 것에 대해 헉슬리는 "더 많이 알수록 더 많이 볼 수 있다"라고 주장한다. 과거의 경험이나 지식을 통해 정신을 자극할수록 세계를 잘 볼 수 있는 기회가 더 많아진다는 것이다. 그가 주장한 것처럼 같은 야구 경기를 관전하는 은퇴한 야구 선수와 일반 야구 관객의 차이는 명백하다. 야구 선수 출신 관객은 일반 관객에 비해 감독의 사인, 전광판 기록, 볼의 구질 등에 대해 더 많은 것을 볼 수 있을 것이다. 이와 마찬가지로 동일한 시각 정보에 따라 도시에서 자란 사람과 농

촌에서 자란 사람 간의 차이도 명백하게 이해할 수 있다. 새벽안개에 익숙한 농촌 사람은 도시 사람이 읽어낼 수 없는 미묘한 차이와 그 차이로 인한 날씨 변화를 예측할 수 있다. 이와 같은 맥락에서 살펴보면 사람마다 동일한 대상, 동일한 사건을 얼마든지 다르게 볼 수 있으며, 이 차이는 보는 자가 처한 다양한 상황에 따라 설명될 수 있다.

마지막 단계는 '인지하기'다. 선택한 것에 의미를 부여하고 해석하는 지적 과정이다. 느끼기와 선택하기보다 정신적으로 고차원적인 인지 과정은 단순히 관찰 행위로서가 아니라 의미를 발견하기 위해 시야 안에 들어온 주제에 집중하고 해석하는 과정을 의미한다. 본다는 것은 몸 외부의 물질세계를 그저 반사하듯 보는 것이 아니라, 외부 세계와 우리 육체 그리고 우리 의식이 만나는 현상이다. '봄'이란 단순히 현실에 대한 감각적 수용뿐 아니라 정신 작용이 개입된 복합 작용인 셈이다.

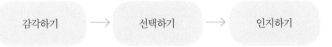

앞서 설명한 대로 느끼고 선택하고 인지하는 봄의 과정은 모든 인간이 가진 매우 보편적인 감각 경험의 구조라고 할 수 있

다. 해부적으로나 생리적으로 인류는 동일한 감각 메커니즘을 가지고 있다. 물론 그렇다고 해서 똑같은 감각 수용 능력을 가지는 것은 아니다. 듣기 어려운 작은 소리를 들을 수 있는 사람이 있는 것처럼 시각 능력도 사람에 따라 차이가 있다. 이러한 감각의 차이는 크게 생리적 조건(나이, 건강 상태 등), 사회적 조건(성, 직업 등), 문화적 조건(민족성, 지역성 등)에 기인한다. 생리적 장애 환자나 유전적 요인으로 인한 차이도 있을 수 있다.

여기서 좀 더 주목해야 할 것은 감각 작용이 지각 작용으로 전환되는 순간이다. 보는 자의 나이, 성, 계급, 직업, 신념, 민족성뿐 아니라 순간의 심정 등 수많은 변수가 영향을 끼쳐 사물의 인상이 지각된다. 동일한 이미지와 물체에 대한 보는 자의 물리적, 비물리적 위치에 따라 각기 다른 인식 결과가 나오고, 한 물체에 대한 다양한 버전이 만들어진다. 물론 동일한 물체에 대해 무한히 다양한 인식이 가능할 수도 있다. 하지만 인류는 이처럼 다양한 인식과 더불어 특정한 인식 체계를 선택하고 공유해왔다. 예를 들어 꽃이라는 대상을 보자. 꽃이 불러일으키는 아름다움과 연관된 이미지는 보편적 특징으로 인식되지만, 실제 특정 상황, 특정 시대와 특정 지역의 문화를 통해 보면 결과가 전혀 달라질 수 있다. 문화의 보편성과 특수성은 시각 세계의 인식에도 명백히 존재한다.

우리가 보는 시각 세계는 인간이 만든 이미지와 상징적 구조물로 가득 차 있다. 그 이미지와 구조물은 특정한 재현 방식에 따라 만들어진 것이다. 우리를 둘러싼 자연도 예외일 수 없다. 인간은 자연환경도 인위적으로 조작하며, 문화적 규범과 체계를 통해 자연을 인식한다.

아름다운 이미지를 형상화하고 이를 감상하고자 하는 사람들의 관심은 인류의 역사만큼 긴 것이지만, 이는 단순히 미적 체험만을 위한 것이 아니다. 수만 년 전 동굴 벽에 그려진 그림이나 미술관에 걸린 어느 화가의 작품은 작가 자신의 미적 감흥을 위한 것일 수도 있지만, 동시에 다른 사람 또는 사회를 향한 의사전달 방식이기도 하다. 화가는 자신의 느낌을 그림 속에 담아낼 뿐 아니라 보는 사람에게 어떤 메시지를 전하는 것이다. 이러한 점에서 화가의 그림은 의사소통 방식이며 사회적 기능을 수행한다. 하지만 일반적으로 주관성이 강한 예술적 표현의 의미를 관람자의 처지에서 정확히 이해하는 것은 쉽지 않다. 작가의 의사가 제대로 이해되기 위해서는 작가와 보는 사람이 공유하는 의미 체계가 존재해야 하기 때문이다. 아름답다는 정서적 메시지를 담기 위해 작가에 의해 선택된 이미지를 이해하기 위해서는 보는 사람 역시 작가가 가진 아름다움과 관련된 의미 체계를 이해하고 공유해야 하는 것이다. 이는 미적 체험을 이해하기 위해

서 각 지역과 문화권에 대한 상대주의적이며 민족지적인 접근이 왜 중요하고 필요한지를 말해준다.

미국의 인류학자 프랜츠 보애스Franz Boas의 미개 예술에 대한 연구 이래 인류학에서는 예술에 대한 가치 평가, 예를 들어 '아름답다'에 관한 절대적이고 보편적인 기준을 설정할 수 있는가에 대해 논란이 계속되고 있다. 어떤 사람에게 아름답고 보기 좋은 것이 다른 사람에게는 저속하고 흉측한 것으로도 평가될 수 있기 때문이다. 이와 같이 미적 기준은 사람마다 그리고 시대와 문화마다 다양하다. 보애스가 강조한 문화상대주의는 어떤 문화도 우월하거나 저급하고, 좋거나 나쁘다고 평가할 수 없다는 것이다. 왜냐하면 인간은 자신의 눈, 정확히 말하면 자신이 속한 문화의 렌즈를 통해 세상을 보고 평가하기 때문이다. 이처럼 인류에게 아름다움이란 보편적이고 절대적 기준에 의해 설정될 수 없으며, 문화적으로 조건 지워지는 것이다. 아름다움이라는 단어조차 모든 문화권에 존재하고 동일하게 인식되는지 의심스럽다. 인류에게 아름다움이란 매우 보편적인 범주처럼 들리지만, 문화적으로 조건 지워지는 내용과 형식은 다양할 뿐만 아니라 유동적이다.

한국의 전통 음악 중 하나인 판소리는 듣는 사람의 문화적 조건에 따라 매우 미적인 음악일 수도, 견디기 어려운 괴성일 수도

있다. 이탈리아의 벨칸토 창법이 가능한 한 고운 소리를 내려고 하는 창법인 데 비해 한국의 판소리는 걸걸하고 음이 파열하는 듯한 소리를 최상의 소리로 친다. 이처럼 미적 기준은 지역과 문화마다 다를 뿐 아니라 같은 문화 내에서도 시간의 흐름에 따라 변하기 마련이다. 앞서 이야기한 대로 예술은 단순히 미적 체험일 뿐 아니라 일종의 상징적 행위로서 의미를 담고 전달하는 의사소통의 한 형식이기 때문이다.

아름다움의 의미는 물론 언어 체계가 다르듯 묘사 방식도 상이하다. 시대와 지역에 따라 아름다운 얼굴의 모습도 다르지만 묘사 방식도 서로 다르게 나타나는 것이다. 예를 들면 동아시아 지역에서는 사람을 묘사할 때 코가 '높다/낮다'라는 표현을 자주 하지만 서양에는 이런 표현이 거의 없다. 얼굴이 '크다/작다'는 말도 서양에선 잘 쓰지 않는데, 반면 턱의 형태는 공들여 묘사하는 경우가 많다. 같은 부위에 대한 사람들의 견해와 가치관도 문화에 따라 천차만별이고, 같은 대상이 전혀 다른 형용사로 수식되기도 하는 것이다. 이렇게 포착되는 미적 대상이나 그것을 나누고 표현하는 언어는 다양하게 나타난다. 아예 새로운 미적 감각이 탄생하기도 하고 사라지기도 하며 또 다른 모습으로 변형돼 재생되기도 한다. 아름다움은 고정된 실체가 아니라 마치 살아 있고 움직이는 유기체적 성질을 갖는 것처럼 보인다.

모나리자의 이상화된 모습도 아름답지만, 누군가에게는 인간의 주름살과 거친 손이 진정한 아름다움으로 인식되기도 한다. 이들은 정형화된 듯한 이목구비에 매끄러운 피부를 가진 이상적 미인상이 대중문화와 개인 블로그에까지 광범위하게 퍼져가는 상황에 반기를 든다. 아름다운 외모를 넘어 이른바 '뷰티 컬트 beauty cult'라는 말이 등장할 정도로 미인 숭배 현상이 전 세계적으로 확산되고 있다. 일반적으로 곱고 부드러운 피부가 주는 시각적 아름다움을 추하고 더럽다고 하는 사람은 없을 것이다. 하지만 고운 손과 대비되는 투박하고 거친 손이 아름답다고 하는 것은 단순히 눈으로 보는, 눈에 보이는 것만이 아름다움의 전부는 아니라는 사실을 의미한다. 어쩌면 아름다운 손이 착취와 불평등을 감추고 있는 것이라면 진실한 노동의 결과로 생긴 거친 주름이야말로 아름답고 또 아름다운 것이어야 한다는 인식이 바탕에 깔려 있는 것이다. 아름다움이 소비주의와 연결돼 세속화돼가는 현실에서 미의 위기를 주장하는 사람도 등장했다. 그들은 이제 아름다움이 무엇인가 하는 논쟁을 벌이기 전에 사라진 아름다움을 구원해야 한다는 주장을 펼친다.[5]

결국 우리가 주목해야 할 것은 예술적 활동이 단순히 생산자의 '미'에 관한 절대적이며 순수하고 감각적인 행위만이 아니라는 것이다. '순수한' 미적 활동은 사회적, 문화적 맥락 속에서 평

가되고 유지된다. 미를 둘러싼 예술 행위는 곧 문화적 행위가 되는 것이다. 생산자의 나이, 성, 계급, 직업, 신념, 민족성 등의 수많은 변수가 영향을 끼쳐 사물과 현상이 지각, 표현되는 것이다. 우리 주위를 둘러싼 인위적 이미지, 상징, 구조물, 행위는 특정한 문화적 규범과 체계에 의해 만들어진 것이다. 그림을 대하는 순간 갖게 되는 '개인적이고 본능적인 느낌'이라는 것도 사실은 이미 알고 있는 지식과 경험, 문화적 규범에 의해 발생하는 것이다. 아름다움과 감각이라는 이 두 개념의 조합은 이렇게 문화와 만나게 된다.

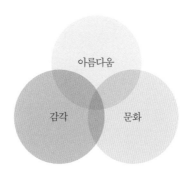

아름다움, 감각, 문화, 이 세 개념의 조합은 언뜻 단순해 보일 수 있지만, 실제로는 상호 복잡한 관계를 맺고 있는 것이다. 말하자면 어느 하나가 최종적이고 결정적이며 포괄적인 요인이 되기보다 상호 영향을 끼치는 것이다. 감각을 통하지 않은 아름다움

은 생각할 수 없지만 감각만으로 아름다움이 모두 설명될 수는 없다. 마찬가지로 아름다움도 모두 문화적 관습으로만 설명될 수 없다. 마치 구조적으로 생각해볼 수 있는 세 항의 상관관계가 모두 가능한 셈이다. 서로 매우 복잡하게 물려 있는 유기적 관계를 갖고 있다고 하는 것이 좀 더 정확한 표현일 것이다. 이제 아름다움과 감각 그리고 문화라는 세 개의 동그라미를 생각하며 오감 여행을 떠나본다. 개별 감각의 특성과 의미를 살펴보자.

외부 세계를 바라보는

2

시선

우리는 봄을 통해 무엇인가를 알아차리고 보는 그 순간 그 대상과 연관된다. 알아차린다는 것 그리고 이름을 떠올리고 느낌이 일어난다는 것은 나와 대상인 객체가 관계를 맺는 순간인 것이다. 이처럼 본다는 것은 우리를 둘러싼 대상이 무한한 만큼 수많은 만남의 가능성으로의 열림이다. 이는 살아 있는 유기체로서 시시각각 행하는 생존을 위한 생물학적인 행동이면서 의미의 세계와 연관되는 창조적 상징행위이기도 하다. 이 장에서는 외부로 향하는 우리의 시각 작용을 이해하고 아름다움과의 연관성을 생각해본다. 우선 본다는 감각 행위의 생물학적 토대를 살펴보고 다양한 사례를 들어 봄을 통한 미적 경험의 문화적 다양성과 그 의미를 검토해보고자 한다.

눈의 중요성은 말할 필요조차 없다. 인간이 가진 다섯 가지 감각은 모두 중요하지만 그중에서도 시각의 중요성은 남다른 것이

다. 많은 사람이 감각장애 중에서도 일반적으로 시각을 잃는 것을 가장 두려워한다는 사실은 시각의 중요성을 말해주는 것이다. 눈을 가리켜 흔히들 '마음의 창'이라고 한다. 상대방의 눈을 보면 그 사람의 마음이 어떤지 읽어낼 수 있다는 뜻일 것이다. '심안心眼'이라는 말은 아예 마음속에 눈이 있고 그 마음의 눈으로 세상을 바라본다는 의미다. 눈을 통해 외부 세계를 인식하는 활동과 더불어 자신의 내면으로 대상을 살피는 시각적 행위를 가리키는 말일 것이다. 특히 한국에서는 '안색을 살피다'라는 표현을 종종 쓰는데, 이 말은 눈에 보이는 피부색의 미묘한 변화를 통해 마음의 상태를 감시한다는 의미를 담고 있다. 상대방의 안색을 읽어내고 그에 따라 적절한 소통을 해야 한다는 것인데, 궁극적으로 이상적인 사회관계를 맺는 데 필요한 태도를 암시한다. 이런 맥락에서 마음으로 보는 공감 능력의 중요성은 사회생활의 기초로 인식됐다.

'눈을 보면 마음이 보인다'는 말에는 실질적인 근거도 있어 보인다.[1] 해부학적으로 엄밀하게 보면 눈은 뇌의 일부다. 직경 약 2.5센티미터의 안구는 시신경을 통해 대뇌의 한 부분인 시각피질에 직접적으로 연결돼 있다. 동공 깊은 곳을 유심히 바라보는 것은 뇌로 연결된 터널을 보는 것과 마찬가지인 셈이다. 신경생물학적인 면에서도 본다는 것은 놀라운 사건이다. 눈과 뇌 그리

고 마음이 연결되는 이 시스템은 인간이 가진 여러 능력 중에서도 가장 주목할 만한 것이다.

인간은 다섯 가지 감각을 통해 외부 세계를 인식하고 스스로의 존재를 의식하는데, 하루에 받아들이는 모든 정보 중 80퍼센트 이상이 시각 경험으로 얻는 것이라는 통계가 있다. 실제로 몸 전체에 흩어져 있는 감각수용체의 70퍼센트 이상이 눈에 몰려 있다고 한다. 이는 맛을 보고, 냄새를 맡고, 소리를 듣고, 감촉을 느끼는 것보다 사물을 보는 것에 압도적으로 많은 에너지를 쓴다는 것을 말해준다. 인간이 가지고 있는 다섯 가지 감각은 모두 생존에 중요하지만 시각의 상대적 중요성은 잠시라도 눈을 감고 생활해보면 쉽게 절감하게 된다. 다른 감각 능력의 소실이나 약화도 생존에 큰 어려움을 주지만, 시각 상실은 행동 능력에 급격하고 심각한 장애를 주기 때문이다. 실제 생명 유지에 중추적 역할을 하는 뇌의 기능에서도 시각 정보 처리는 매우 중요한 위치를 차지한다. 숨쉬기 같은 자율적인 생명 유지에 동원되는 소뇌와 중뇌를 제외한 대뇌는 보고 생각하기 위해 존재한다고 해도 과언이 아니다. 눈은 먼 옛날부터 진리로 이끄는 정신의 상징으로 사용돼왔다. 고대로부터 인간은 보는 능력을 각별히 소중히 여겨왔고 또 숭배해왔다. 호루스의 눈처럼 눈에는 신적인 능력이 결부돼 있다고도 생각했다. 아직도 고고학적 수수께끼로 남

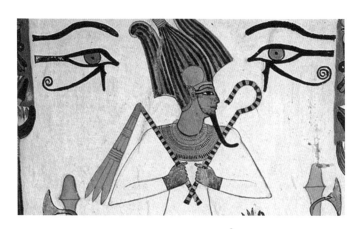

이집트 신화 속 호루스의 눈 [2]

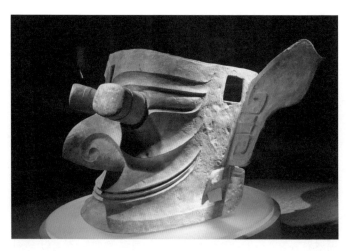

중국 싼싱두이三星堆 유적에서 발굴된 신상
중국 싼싱두이박물관 소장

아 있는 중국 고대 상나라 시기 유적에서 발견된 신상神像의 튀어나온 눈은 기괴하지만 신비롭기도 하다. 이러한 조형적 특징은 아무리 멀리 있는 현상도 볼 수 있고, 무엇이든 꿰뚫어볼 수 있는 특별한 신적 능력을 나타내기 위한 것으로 추정된다.

인간의 사고는 시각적 이미지와 깊게 연관돼 있는데, '본다'는 것과 '생각한다'는 것은 매우 밀접한 관계를 가진 기능이다. 예를 들어 '내 두 눈으로 똑똑히 보았다', '백문百聞이 불여일견不如一見이다'라는 표현은 단순히 시각적 이해의 우월성뿐 아니라 시각과 지각 작용의 깊은 연관을 보여주는 언어 표현이다. 한국어에서 '한번 (생각해)보자'라는 표현이나 영어에서 이해한다는 표현 중의 하나가 바로 'I see'인 것 등을 찾아'볼' 수 있다. 한국어의 보조동사인 '보다'는 '~은가 보다', '~나 보다' 등으로 다양하게 사용되는데, 이는 경험, 시행, 인지 과정과 관련돼 있다는 점을 잘 보여준다.[3]

시각과
감정

시각 장애를 가졌던 헬렌 켈러Helen A. Keller, 아무것도 볼 수 없었던 그녀의 내면은 과연 어떤 것이었을까? 그녀가 눈으로 보지 못하지만 촉각과 후각 그리고 상상을 통해 마음속으로 그려냈던 세상의 이미지는 과연 우리가 눈으로 보는 것과 어떤 차이가 있을까? 어쩌면 볼 수는 없지만 '마음의 눈'을 찾은 헬렌 켈러의 세상이 우리가 본 세상보다 더 아름다웠을지도 모른다는 생각이 들기도 한다. 그러나 이런 생각을 해본다 한들 직접 내 두 눈으로 보는 세상의 모습을 포기할 수는 없지 않은가. 눈을 감았다 다시 뜨면 모든 것이 순식간에 빛, 형태, 색, 움직임 등으로 밀려들어온다. 본다는 것은 생존의 문제이면서, 동시에 세상과 소통하며 유희하는 과정이기도 하다. 시각적 아름다움은 문학, 회화, 건축, 장식은 물론 종교와 인류의 다양한 축제에 이르기까지 다양한 영역의 주제이자 소재가 돼왔다.

봄의 푸름, 한여름 깊은 숲의 어둠, 가을의 찬란한 단풍, 그런가 하면 하룻밤 사이에 온 세상이 순백으로 바뀌는 겨울, 눈을 통해 들어오는 이 계절의 생동감은 두말할 나위 없이 감동적이다. 특히 아름다운 가을 단풍은 한국 사람뿐 아니라 중국, 일본 등 동아시아 사람에게 각별한 시적 풍경이었고, 수많은 문학 작품의 소재 및 주제가 되기도 했다. 계절의 미감이 기본으로 차용되는 일본의 하이쿠俳句 한 편을 보자. 고바야시 잇사小林一茶라는 하이쿠 시인의 작품이다.

> 매화 향에 이끌려 문(미닫이)을 열어보니 (아름다운) 달밤이로구나.
> 梅が香に障子ひらけば月夜かな

봄을 노래한 하이쿠에서는 매화가 주인공인 경우가 많다. 에도 시대 도쿄 가메이도텐진龜戸天神 근처에 매화가 많이 피어 가메이도우메야시키龜戸梅屋敷(매화 정원)라 불리는 곳이 있었는데, 이 정원은 우키요에浮世繪[4]로도 유명하다. 에도에 봄이 오면 사람들이 매화를 감상하기 위해 모이던 장소였다. 일본 문학에도 기본적으로 유형화된 미의식이 존재하는데, 이를테면 봄 새벽녘에 보는 벚꽃, 가을 저녁 무렵에 보는 단풍 같은 것이다. 특히 와카和歌[5]에 계절에 대한 미의식을 표현한 것이 많다.

혼란한 시기를 살면서 자연을 통해 미의 세계를 꿈꾸어본 김영랑[6]의 시 〈오-매 단풍 들것네〉에서도 계절의 느낌은 농후하다.

오-매 단풍 들것네
장광에 골붉은 감닢 날러오아
누이는 놀란 듯이 치어다보며
오-매 단풍 들것네

한국 사람에게 김영랑의 시 〈오-매 단풍 들것네〉는 누구나 한 번쯤은 듣고 공감했던 시가 아닌가 한다. 계절의 변화에 따른 색채의 생동감은 동아시아의 문학과 회화에서 공통된 중심 주제였고, 사람들의 내면 풍경으로 스며들어 있다. 실제 자연이 주는 색감은 문학적 감수성을 자극하는 것 이상의 역할을 한다. 빛을 통한 심리 치료가 인간의 건강한 삶에 큰 도움을 준다는 것은 이제 상식이 됐다. 더불어 특정 색감이 주는 파동이 신체와 관련이 있다는 사실도 밝혀진 지 오래됐고, 이른바 전문 컬러 컨설턴트color consultant가 활동하는 세상이다. 색감은 이렇듯 강력하게 우리의 기분과 감정에 영향을 끼치는 에너지 원천인 셈이다. 색이 인간에게 끼치는 영향은 색과 연관된 각종 축제에서도 잘 나타난다. 기원을 정확히 알 수도 없는 수많은 인류의 축제 속에서

색은 매우 중요한 요소일 뿐 아니라, 색 자체가 축제의 중심을 차지하는 예도 적지 않다.

아시아 지역에서 색과 축제라는 맥락에서 가장 흥미롭고 주목할 만한 것 가운데 하나가 인도의 홀리Holi 축제다. 홀리 축제는 4대 힌두 축제 중의 하나로, 기본적으로 봄을 예찬하는 계절 축제다. 추운 겨울이 지나고 따뜻한 봄이 찾아오는 것을 기념하는 것인데, 색색의 가루를 풍선 안에 담아 서로에게 던지며 즐긴다. 봄을 맞아 온갖 색깔의 가루로 물든 옷은 새 옷으로 갈아입고 몸은 깨끗이 닦아 봄의 생기를 맞는다는 뜻이다. 사람들은 "홀리" "홀리" 하고 외치면서 색 가루를 공중에 뿌리기도 하고 색을 물에 풀어 물총에 담아 서로 쏘기도 하는데, 이때 다양한 색의 장관이 연출된다. 사람들은 이러한 물감을 온몸에 뒤집어 쓰면서도 흥겹게 노래 부르거나 춤을 추며 즐거워한다. 한마디로 계절의 변화와 색의 상징성을 연결한 거대한 축제이며, 색이 율동하는 잔치인 셈이다.

흥미롭게도 인도의 축제인 홀리가 2017년 부산 해운대에서도 펼쳐졌는데, 20세기 이후 세계 관광산업의 팽창으로 한 지역의 축제가 다른 지역으로 퍼져가는 문화 전파의 사례라고 볼 수 있다. 홀리 축제의 화려한 색감과 역동성이 힌두교와 전혀 상관없는 다른 문화권의 사람들에게도 대중적인 관심을 끈다는 것을

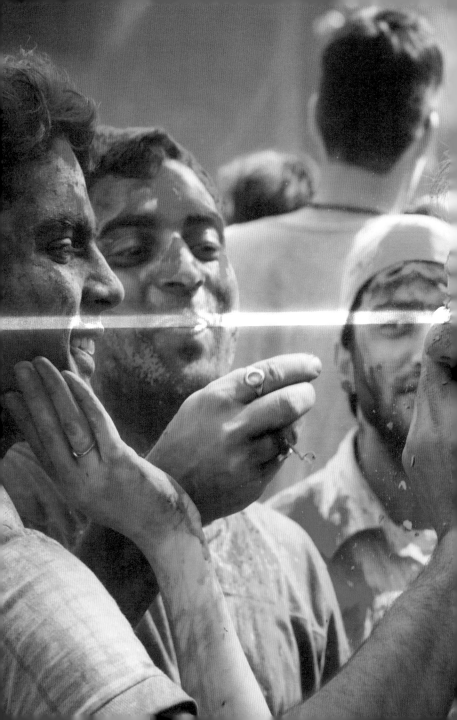

인도의 홀리 축제

알 수 있다. 이러한 흐름을 반영하듯 전 세계의 축제에서 색을 이용한 다양한 프로그램이 광범위하게 기획되는 것도 주목할 만한 현상이다. 일본 홋카이도에서 매년 열리는 눈 축제는 두말할 필요도 없이 순백의 색채를 이용한 축제로, 많은 관광객에게 큰 인기를 끌고 있다.

아시아 지역의 축제 중에서 가장 색감이 풍부한 축제라면 인도네시아의 오달란Odalan도 빼놓을 수 없다. 발리에 있는 수만 개의 사원이 오달란이라는 사원 창립제를 펼치는데, 결국 수만 번의 축제가 발리 전역에서 벌어지는 셈이다. 관광객들은 언제 발리를 찾더라도 오달란 축제를 어렵지 않게 목격할 수 있다.

오달란 축제는 제물을 머리에 얹고 사원으로 향하는 여성의 긴 행렬로 시작되는데, 각양각색의 과일과 화려하게 꾸며진 제물이 사람들의 시선을 빼앗는다. 그야말로 색의 향연이 눈부시게 펼쳐진다. 이들을 맞이하는 사원 내부에도 색색의 천과 깃발이 쳐져 있고 긴 행렬과 사원 공간을 가득 채우는 수많은 색은 경이로운 시각 경험을 하게 한다. 이렇게 색의 향연이 펼쳐지는 이유는 아름다움을 즐기는 신을 만족시키기 위해서인데 신의 거처인 사원 전체가 온갖 색으로 장식된다. 이 모든 것이 신을 기쁘게 하기 위한 것이라고는 하지만, 사실 그 속에서 인간을 위한 축제가 함께 펼쳐지는 것이다. 축제를 통해 성과 속이 하나가 되

포르투갈의 아게다Agueda 우산 축제

사이호西湖 수빙樹氷 축제
일본 야마나시현의 가와구치 호수에서 개최되는 눈 축제로,
높이 100미터의 수빙을 한눈에 보기 위해 사람들이 모여든다.

인도네시아의 오달란 축제

는 것이라 할 수 있겠다. 이렇게 색을 이용하거나 특정 색을 주제로 축제화하는 인류의 오랜 전통을 배경으로 세계적으로 다양하게 읽히는 색의 의미는 과연 무엇일까, 좀 더 살펴보자.

문화마다
다른 색의 의미

1980년 흑백 TV가 컬러 TV로 바뀌던 시절 당시 한국의 시청자들은 자신들이 오랫동안 보아온 TV 속의 세상이 뭔가 잘못돼 있었다는 것을 새삼 깨닫게 됐다. 우리가 사는 곳은 컬러 세상이 있지만 흑백 TV와 흑백영화에 익숙했던 사람들은 갑작스러운 총천연색 컬러 TV가 놀랍고 오히려 부담스럽기도 했다. 이제는 자연의 색을 최대한 살리는 고해상도high definition(HD) TV 시대를 지나 UHDultra high definition TV 시대에 살고 있지만, 때로는 재현된 '자연의 색'이 지나치게 두드러져 또 다른 인위적 자연에 빠져드는 것이 아닌가 하는 생각이 들기도 한다.

사실 TV나 영화뿐 아니라 훨씬 긴 역사를 가지는 회화나 의복의 역사에서도 색 재현은 인류의 오랜 관심사였고, 색과 관련된 다양한 전통과 문화 관습이 존재한다. 색 재현을 위한 많은 기술이 개발돼 활용돼왔는데, 특정 색은 사회 계급 체계와 연결

돼 사용이 금지되기도 했다. 또 색이 가지는 힘은 사회적 의미를 넘어 초월적 능력과 연결된 종교적 상징으로 활용되거나 이를 통해 사람들을 통제하는 데 사용되기도 했다. 이러한 색의 중요성은 색의 재료나 재현 기술을 거래하는 지역 간 교역의 필요성을 불러일으켰다. 좋은 예로 고려시대를 거쳐 조선시대까지 청화백자에 쓰였던 푸른색 안료(코발트)는 당시 금값보다 비싼 최고급 재료였는데, 서아시아 지역이 원산지였던 이 코발트가 아시아 지역은 물론 동서양을 횡단하는 세계 무역이 전개되는 원인 중 하나였다.

두말할 나위 없이 우리가 관심을 갖고 있는 아름다움의 재현에서도 색이 차지하는 의미는 각별하다. 그렇지만 색에 대한 욕망 이면에 색의 의미는 시대와 지역에 따라 천차만별이다. 특정 색에 대해 동일한 의미를 공유하는 경우도 있지만, 시공의 경계를 넘어가면 전혀 다른 의미를 갖기도 한다. 색을 전문으로 연구해온 프랑스의 역사학자 미셸 파스투로Michel Pastoureau의 책에서 넘쳐나는 사례를 추적하다 보면 장소와 시간의 흐름에 따라 색의 상징성이 끊임없이 변화되고 또 새롭게 생성된다는 것을 쉽게 알 수 있다. 몇 가지 주요 색의 경우를 보자.

전 세계적으로 파랑은 긍정적인 색으로 안전함을 의미하지만 지역적 차이도 엄연히 존재한다. 미국과 유럽 등에서 파랑은 같

은 문화권 내에서도 미묘한 차이를 보이는데, 신뢰나 안전의 느낌과 더불어 외로움, 슬픔, 우울함을 의미하기도 한다. 예를 들어 '오늘밤 난 우울하다(I feel blue tonight)'라고 표현할 때 '블루blue'를 사용하는데 우리가 잘 아는 블루스blues도 같은 맥락에서 쓰인다. 그렇지만 터키와 아프가니스탄 같은 나라에서 파랑은 감정 표현보다는 치유와 사악한 기운을 쫓는 색으로 인식된다.

녹색은 대부분의 서양 문화에서 행운, 자연, 신선함, 봄 등을 의미하는데, 때에 따라 서투름과 질투의 색으로도 읽힌다. 반면 인도네시아에서 녹색은 전통적으로 금기의 색인데, 물에 빠져 죽는 전설과 연관이 있기 때문이다. 몇몇 아시아 국가에서 녹색 은 젊음과 다산을 의미하지만, 중국에서는 부정함을 의미하기도 한다. 중국 남자는 녹색 모자를 쓰는 것이 금기시되는데, 자신의 아내가 외도를 했다는 뜻이기 때문이라고 한다.

서구 문화에서 빨강은 대개 사랑, 열정, 에너지를 뜻하는데, 동시에 위험을 의미하기도 한다. 러시아와 동구권 국가에서 빨강은 혁명과 공산주의를 나타내는 색으로 인식된다. 반면 아시아 국가에서 빨강은 행운, 기쁨, 번성, 행복, 장수 등을 의미하며 가장 중요하고 선호되는 색이다. 중국에서는 설이 되면 빨강 봉투에 돈을 넣어 돌리는데, 행운이 가득한 새해를 기원하는 뜻이다. 하지만 아프리카의 일부 국가에서는 빨강을 죽음과 공격적

인 뜻으로 여겨 환영하지 않
는다.

색의 지각은 신경생물학
적 현상이지만 이와 같이 시
대와 사회에 따라 변이되는
문화 현상이기도 하기 때문
에 문화를 통하지 않고는 색
의 의미를 파악하기 힘들다.
인류학자에게 색채의 의미
는 언어와 문화의 상호작용

영화 〈마지막 황제〉 포스터

에 대한 문제이고, 자연스럽
게 언어인류학, 심리학, 미학, 역사학의 영역과 연결되기 마련이
다. 색채가 가지는 지역성과 역사성, 신분과 질서의 차원에서 자
주 언급되는 사례가 바로 중국의 노랑일 것이다. 서양에서 노랑
은 유황의 색으로 지옥이나 악마, 이단을 연상시키는 부정적 의
미지만, 중국의 노랑은 황제의 색으로 권위의 상징이었다. 〈마지
막 황제〉라는 영화 제목으로 더 잘 알려진 청나라의 마지막 황
제 푸이溥儀의 회고록은 노랑이 황제만이 누리는 특권이었다는
사실을 잘 보여준다. "지붕의 기와도 가마도 노랑이었다. 방석도
노랑이었고 내 옷과 모자의 안감도 노랑이었고 내가 먹고 마실

때 사용하는 그릇과 잔도 노랑이었다. 내 방에 드리운 커튼, 내 말의 고삐도 노랑이었다. 내 주위의 모든 것이 노랑이었다." 중국의 색 체계에서 노랑은 하늘의 본성이자 땅의 중심을 상징하는 것이었고, 이 색을 쓸 수 있는 존재는 황제가 유일했다.

오방색의 나라,
한국

하나의 문화 체계로서 특정 색채의 선호와 조합의 특징은 여러 지역에서 찾아볼 수 있는데, 한국의 전통 문화에는 오방색五方色 체계가 존재한다. 오방색이란 빨강, 검정, 파랑, 노랑 그리고 하양, 이렇게 다섯 가지 기본색을 말한다. 하양은 바탕색으로 가장 일반적으로 사용되는 순결, 평화, 결백 등을 의미하고, 검정은 어둠을 의미하는데 빛과 대비되는 것이면서도 빛을 넘어선 현묘한 색으로도 읽힌다. 또한 검정은 숙련됨을 의미하기도 한다. 한국의 국기인 태극기에도 담긴 파랑은 대표적인 음의 색으로, 여성적 기운을 상징한다. 음의 상징인 달과 연관되고 수동적이며 받아들이는 기운의 색으로 인식된다. 이와 반대로 빨강은 양의 기운으로 남성적 에너지와 생명을 상징한다. 태양을 의미하고 열정적인 삶을 시각화하는 색이다. 마지막으로 노랑은 지식과 수련의 의미를 가지고 있다.

그리고 각각의 색은 세상을 구성하는 다섯 가지 기본 요소인 불, 물, 나무, 금속 그리고 흙과 상응한다. 다섯 가지 기본색과 다섯 가지 기본 요소의 결합은 더 확장돼 동·서·남·북·중앙을 의미하는 방향 체계와도 결합되는데, 이러한 한국의 오방색 체계는 음식과 의료 등 다양한 면에서 볼 수 있다. 다섯 가지 색의 음식 재료와 다섯 가지 기본 맛을 조합한 요리 방식은 한식의 대표적 특징 중 하나로 알려져 있다. 예를 들어 비빔밥의 경우 녹색은 호박과 은행, 빨강은 당근과 고추장, 노랑은 콩나물과 달걀, 하양은 도라지, 검정은 표고버섯과 고사리 등을 나타낸다. 여기서 더 나아가 다섯 가지 맛과 합쳐지는데, 단맛은 밥, 짠맛은 간장과 소금, 고소한 맛은 참기름, 매운맛은 고추장, 떫은맛은 콩나물을 말한다. 즉 음양의 조화와 상생 및 상극의 원리를 결합해 음식의 맛과 색에 적용한 것이다. 오미상생五味相生, 오색상생五色相生은 조선시대 음식 조리의 기본 원리였던 셈이다.

이러한 오방색 체계는 단순히 색의 나열과 조합이 아니라 문화의 상징이자 삶의 조직 원리로 발전한 문화 체계라는 사실을 쉽게 알 수 있다. 한국의 오방색 체계는 중국에서 기원한 고대 철학인 오행五行 사상을 바탕으로 했지만, 우리 전통 문화와 역사의 진행 과정에서 매우 독특한 완성을 보게 된 것이다.

한국 문화에서 색이 가지는 상징성도 중요한 연구 소재지만,

더불어 흥미로운 사실은 한국어의 특징 중 하나가 색채어의 발달이라는 점이다. '푸르다', '누르다', '붉다', '희다', '검다'라는 기본 색채어에 접두사를 첨가하거나 모음 교체, 자음 교체 등을 통해 놀라우리만큼 다양한 색채어로 확장된다. 이런 색채어를 통해 같은 계열 색의 미세한 차이도 표현해낼 수 있다. 다음의 표를 보면 간략하게나마 색채어의 다양성을 찾아볼 수 있는데, 예를 들어 '까맣다'라는 기본 색채 범주에 열다섯 가지의 언어적 표현이 존재한다는 것을 알 수 있다.

노랗다	누르다	노릇하다 노르께하다	노르스름하다 샛노랗다	노르누레하다
빨갛다	뻘겋다 새빨갛다 불그레하다	발갛다 붉디붉다 불그죽죽하다	벌겋다 불그스름하다	붉다 발그스름하다
파랗다	퍼렇다 푸르죽죽하다 파릇하다	시퍼렇다 파르족족하다 파르대대하다	푸르다 파르스름하다 파르스레하다	새파랗다 푸르스름하다 푸르데데하다
까맣다	꺼멓다 꺼뭇꺼뭇하다 새까맣다 거무스레하다	가맣다 거뭇(거뭇)하다 새카맣다 가무스레하다	거멓다 거무스름하다 시꺼멓다	검다 가무스름하다 까무스름하다

이와 같이 한국어의 색상 어휘는 모음 교체, '새'나 '시' 등의

접두사 첨가, '-스름하다'나 '-스레하다' 등의 접미사 첨가[7], 된소리(자음) 교체 등을 통해 표현한다. '가맣다', '거무스름하다', '가무스레하다'와 같은 표현의 차이는 내국인에겐 쉽게 인식되지만, 실제 설명하려면 쉽지 않은 색채 표현이다. 사실 같은 검은색을 의미하는 영어 단어와 비교하면 단순히 언어의 차이뿐 아니라 색채어에 담긴 문화적 차이도 존재함을 알 수 있다. 영어로 검은색을 나타내는 단어로는 블랙black, 에버니ebony, 크로crow, 차콜charcoal, 미드나이트midnight, 잉크ink, 피치pitch, 오닉스onyx 등이 있는데, 이 단어들에는 다른 사물에 빗대어 색을 좀 더 객관적으로 묘사하려는 의도가 담겨 있다. 이와 비교해 한국의 색채어는 색깔에 대한 객관적인 묘사보다는 색을 본 사람이 느끼는 감정을 표현하려는 의도가 강한 것을 읽어낼 수 있다.

문화마다
다른 형태의 의미

색만큼 시각 경험에 영향을 주는 중요한 요소가 바로 형태다. 형
태란 우리가 관찰하는 모든 사물의 기초가 된다. 사물의 기초 형
태 중 하나인 원형적 요소는 많은 사람에게 근원적 아름다움의
상징으로 인식돼왔고 수많은 예술가에 의해 수없이 변주돼 재
현돼온 기본 형태다. 특히 백자를 주제로 한
화가 김환기의 작업은 개인의 취향을 넘
어 둥그런 달항아리의 모습을 한국미
의 원천으로 자리 잡게 한 계기를 만
들었다. 둥근 백자와 둥근 달이 겹쳐
진 배경에 학이 나는 모습을 단순화해
추상화한 그의 작업은 이후 많은 이들이
한국의 아름다움을 상상하는 데 주요 모티브
가 됐다. 일반적으로 원은 다양한 나라의 문화

백자 달항아리
보물 제1437호,
국립중앙박물관 소장

를 비교해봐도 전체성이나 통일성, 원만함으로 선호되고, 중국 문화에서는 충족감, 완성, 순환을 의미하는 것으로 인식된다.

네모 형태는 대부분의 서구 문화에서 구조·균형·안정감을 의미하는데, 네 개의 변은 사계절을 뜻하기도 한다. 서양 문화에서 사각형은 닫힌 공간을 시각화한 것으로 안전함과 영원함을 의미하는 반면, 이슬람 문화에서 사각형은 심장의 상징이다. 한편 일본 문화에서 사각형은 신성함과 깨달음을 추상화한 형태로 인식되고, 중국에서는 직선과 각이 불러일으키는 느낌 때문에 법칙과 규율을 상징한다.

서구에서 세모는 기독교 삼위일체의 상징처럼 '예수와 사랑과 진리'를 시각화한 것으로 보이거나 '몸·마음·영혼' 혹은 '과거·현재·미래'를 암시하는 형태로 인식되기도 한다. 특히 켈트 문화에서는 탄생과 삶 그리고 죽음을 의미하고, 신비한 힘을 가진 형태로서 의례 도구로 쓰이기도 한다.

앞에서 언급한 원, 사각형, 삼각형 등이 보여주는 기본적 의미는 그야말로 단순화한 것으로, 오랜 역사를 통해 진화해온 다양한 무늬의 세계는 헤아릴 수 없는 복합성을 드러낸다. 예술사 연구나 미학 분석에서 시각 표상에 관한 연구는 이미 도상학 Iconography이라는 이름으로 알려져 있다. 특정 아이콘의 의미와 역사적 기원을 탐색함으로써 문양이나 회화, 조각 기법의 문화

화려한 해주반海州盤의 다리 역할을 하는 판각과 상판 및 다리 사이에 들어가는 운각
당초문唐草紋은 동양 문화권에서 가장 많이 사용된 무늬로, 판각에 쓰인 문양은 만卍 자
변형된 무늬이고 운각에 쓰인 것은 연당草문양이다.

신라시대의 각종 수막새
지붕의 끝을 장식하는 수막새에 다양하게 변형된 연화문, 보상화문이 새겨져 있다.
이화여자대학교 박물관 소장

문자도
국립민속박물관 소장

간 전파 과정을 재구성하는 연구 분야다. 건축은 물론 각종 기물
과 다양한 시각적 재현을 통해 인류는 형태적 아름다움을 추구
해왔다. 원, 세모, 네모 같은 기본적 형태는 지역의 상징적 의미
와 접목되면서 변형되고 새롭게 창조됐다. 특히 동양에서 오랜
세월 동안 발전해온 이른바 길상吉祥무늬의 전통은 형태미를 상

징적 의미 체계와 연관하여 더욱 발전시킨 문화적 산물이라 할
수 있다.

　길상무늬는 자연의 동식물이나 해, 달, 별, 구름 등을 본뜬 것
이 많다. 기본적으로 자연에서 따온 것이지만 표현 양식은 시대
와 지역에 따라 다양한 특성을 보인다. 형태적 속성을 그대로 모

방해 구체적으로 표현한 것에서부터 점차 추상화를 거쳐 문양화된 것까지 다양하다. 보이지 않는 현상을 기하학적 형태로 발전시켜온 것도 많은데, 순간적으로 나타났다가 사라지는 번개에서 투명한 얼음같이 모방하기 어려운 자연현상에 이르기까지 다양하다. 이처럼 자연의 사물이나 자연현상에서 유추된 힘에 대한 믿음을 형태적으로 시각화한 동양의 전통은 서양과 비교해볼 때 흥미로운 점이 많다.

중국과 한국에서는 문자 자체가 길상무늬로 쓰이는 일이 많다. 희囍, 수壽, 복福 자 같은 것이 대표적인데, 이런 길상문자는 회화의 소재로 쓰여 문자도文字圖라는 하나의 장르로 발전하기도 했다.

또한 길상문자는 그림뿐 아니라 옷과 건축의 장식에 이르기까지 광범위하게 활용됐다. 왕실을 중심으로 한 의례복에서 관혼상제 같은 통과의례 시 갖추는 복식에까지 길상문자가 자수로 수 놓였다. 길상문자는 건축의 외벽은 물론 일상 기물에도 자주 쓰이는 길상 형태였던 셈이다.

사실 길상무늬는 오래전부터 동서양을 가리지 않고 일종의 보호나 도상 어휘로 사용돼왔다. 태양은 보편적으로 창조와 활력, 용기와 젊음, 왕권과 황제의 광휘를 나타낸다. 하지만 서로 비교되는 길상무늬도 있는데, 예를 들어 동양의 용과 서양의 드

래건dragon은 동일한 짝으로 보이지만 그 의미는 사뭇 다르다. 동양의 용이 신성한 힘을 상징한다면, 서양의 드래건은 결국 인간이 힘과 자기 단련으로 극복해야 하는 존재로 인식된다. 박쥐도 중국의 전통에서는 복과 장수를 나타내는 길상무늬로 읽히지만, 서양에서는 죽음과 밤, 사탄과 광기를 상징하는 도상으로 해석된다. 각각의 무늬가 가지는 상징체계의 다양성과 시대와 장소에 따른 변화를 추적하는 과정은 다양한 시각적 장르를 넘나드는 역사와 문화 여행인 셈이다.

빛과 조형

태양에서 쏟아져 나오는 빛이 없었다면 우리의 생존은 물론이고 이 지구의 생태계는 상상할 수조차 없는 일이다. 이러한 점에서 빛에 대한 숭배는 동서양 어디를 막론하고 존재하지만, 빛을 이해하고 활용하는 면에서 흥미로운 차이도 발견된다. 서양의 수많은 현대 건축가 중에서 특히 '빛의 건축가'로 불리는 루이스 칸Louis Kahn의 작업은 주목할 만하다. 그는 빛이 모든 존재의 바탕이라 선언하고 그에 따라 모든 건축의 조형 원리로 삼는다. 그의 대표작 가운데 하나인 킴벨미술관Kimbell Art Museum은 한마디로 칸이 빛에 바친 봉헌물이다. 나아가 빛을 활용한 칸의 작업은 태평양을 향해 열린 소크생물학연구소Salk Institute for Biological Studies 마당에서 완벽하게 구현된다.

루이스 칸의 많은 작업 중에서도 특히 소크생물학연구소 건축물과 건축 공간을 보면 빛에 대한 그의 선언적 이해가 어떻게

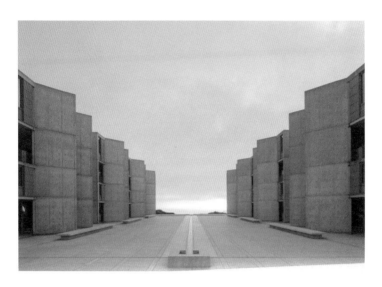

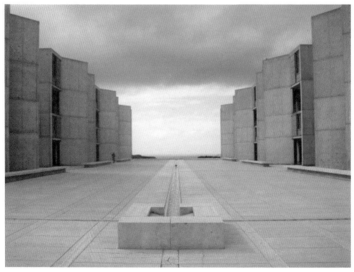

소크생물학연구소, 미국 캘리포니아주 샌디에이고 라호이아

작용했는지 쉽게 느낄 수 있다. 하루 동안 시간의 변화에 따라 연구소 앞마당을 채우는 빛의 모습은 달라진다. 하늘로 열린 공간을 통해 하늘 전체가 투시되고 쏟아져 내리는 빛이 인위적으로 열린 공간 사이를 채운다. 단 한순간도 예외 없이 빛의 향연이 공간 마당에 펼쳐지는 셈이다. 빛의 건축가 루이스 칸의 건축 철학이 단연 돋보이는 사례이기도 하지만, 넓게 보면 고대 그리스·로마 건축 이후 중요시돼온 전통에 기반한 것이다. 그리스의 파르테논 신전과 로마의 판테온 신전이 보여주는 빛과 건축의 조화 원리가 루이스 칸이라는 20세기 건축가에 의해 재탄생했다고 볼 수 있을 것이다. 그에게 빛의 아름다움은 곧 궁극적 아름다움인 셈이다.

그렇다면 동양의 건축에서 빛은 어떻게 인식되고 처리됐는지, 묻지 않을 수 없다. 동양의 건축미에서 빛이 차지하는 의미는 무엇인가? 일본의 저명한 건축가이면서 건축학자인 구마 겐고隈 研吾[8]는 일본과 서양 건축의 차이를 빛과 연관해 이야기한다. 서양 건축에서 빛은 절대적인 것이기에 되도록 많은 빛을 수용할 수 있는 방향으로 설계되는 데 비해, 일본의 경우 오히려 빛과 대비되는 그림자를 건축 요소로 활용한다고 주장한다.

이러한 구마 겐고의 주장은 그의 건축에서도 잘 나타나는데, 일본 도쿄에 있는 네즈미술관根津美術館[9]의 입구는 매우 특

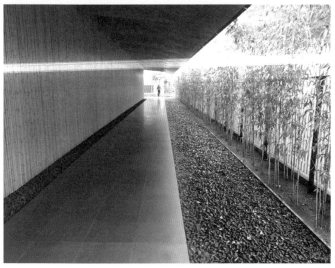

네즈미술관

이한 공간 경험을 제공한다. 대체로 건물에 접근하자마자 중앙에 훤히 드러나는 서양 건축물의 입구와 달리 네즈미술관의 입구는 50미터 이상의 그늘을 통해 걷고 난 후 보인다. 그에 따르면 일본을 포함한 동양의 전통적 공간 구성은 빛보다 그늘을 더 잘 활용했는데, 그와 같은 전통 건축의 특징을 토대로 네즈미술관 입구를 배치했다는 것이다. 길게 이어진 처마와 대나무가 자라는 긴 복도를 걸어 미술관 입구에 도달하는 과정은 서양 건축물과 대비되는 독특한 경험을 선사한다. 빛에 의해 모든 것이 한순간에 드러나는 공간적 해석과 달리, 그림자를 통한 어둠의 경험을 앞세운 점은 매우 흥미로운 설계라는 것을 느끼게 한다. 이렇게 설계된 네즈미술관은 빛과 관련한 동서양의 건축미를 다시 한 번 생각하게 하는 매우 중요한 사례가 아닐 수 없다. 어떤 공간도 빛을 활용하지 않고 존재할 수 없다는 점은 명백하다. 이런 점에서 보면 구마 겐고의 그림자 공간은 루이스 칸이 숭배한 빛을 부정하는 것이 아니라 좀 더 특별한 방식으로 빛을 해석하고 조형하는 작업으로 이해할 수도 있을 것이다.

사실 구마 겐고의 이러한 실험과 통찰은 한국 전통 건축에서도 읽을 수 있다. 한국 전통 건축 공간에도 일본과 마찬가지로 처마가 만들어내는, 외부와 내부를 연결해주는 그늘 공간이 존재한다. 한옥의 아름다움을 언급할 때 늘 거론되는 실내의 은은

한 느낌도 빛이 창호지를 통과하면서 발생하는 것이다. 창호지를 통해 외부의 빛이 내부로 들어오면서 일어나는 변화가 한옥만의 공간 느낌을 살려주는 한 요소인 것이다. 이렇듯 한옥의 큰 특징 중 하나가 빛을 매우 잘 활용한다는 것인데, 빛을 잘 살리면서 동시에 그림자도 매우 중요한 조형 가치를 갖게 한다. 빛과 그림자의 상호 보완적 성격은 건물의 입체감을 살리고 극단적 명암의 변화가 아니라 스펙트럼 속에 인간을 자연스럽게 위치시킨다.

빛을 둘러싼 동서양의 건축 조형 원리의 대비는 3차원 공간뿐 아니라 2차원의 시각예술인 그림에서도 잘 나타난다. 내표적으로 2차원의 평면에 3차원의 깊이를 나타내기 위한 서양의 원근법과 동양 회화 속의 원근법은 매우 상이하다. 이른바 삼원법이라는 중국 회화의 기법은 서양인의 눈으로 보면 있을 수 없는 모순으로 보인다. 삼원이라 함은 첫째 고원高遠이라 해서 산 아래에서 높은 산을 바라보는 시점, 둘째 앞에서 뒷산을 바라보는 평원平遠의 시점, 마지막으로 산과 산이 중첩되면서 그림의 깊이를 무한히 암시하는 심원深遠의 시점까지 세 시점이 한 그림 속에 전개되는 것을 말한다. 서양의 그림에서는 보는 자의 눈이 그림 밖에 고정[10]돼 있고 그에 따라 풍경이 그려지는 것에 비해, 동양의 전통 산수화에 등장하는 삼원법은 전혀 다른 기법을 보여준

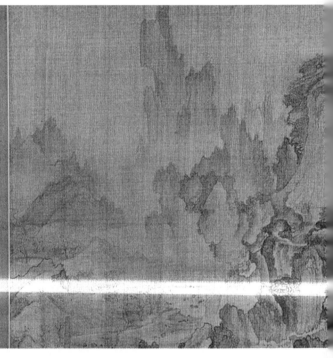

안견, 〈몽유도원도〉, 1447
일본 덴리대학도서관 소장

다. 산수화에 나타나는 삼원법은 단순한 기법이 아니라 산수 공간에 대한 매우 특별한 미감을 함축한 것으로, 산수화는 단순히 보는 그림이 아니라 그 공간 속에 '들어가' '보는' 그림이기 때문이다.[11] 단순히 산과 강 자체가 아니라 그 사이의 공간을 묘사한

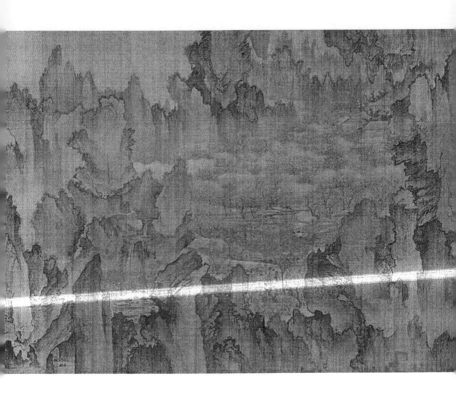

것으로, 그 물리적 공간은 감상자가 내면에서 소요하는 정신적
공간으로 전환된다. 그려진 산수 자체의 아름다움이 아니라 산
수 안의 공간에서 감상하는 자의 태도에 의해 비로소 아름다움
이 체험되는 것이다. 즉 산수화 내부의 공간이 노닐고 즐기는 데

서 그치는 것이 아니라 인격 수양에 이르는 공간임을 말해준다. 이는 동양적 시각예술의 심미성을 잘 보여주는 측면으로, 이러한 점은 아시아의 미가 가지는 특성을 서양과 비교해 심화해볼 수 있는 중요한 실마리를 제공해준다.

본다는 것의
의미

'우리를 둘러싼 세계를 어떻게 재현하는가' 하는 문제의식은 결국 '외부 세계를 어떻게 보느냐' 하는 문제의식과 연관된다. 이와 관련해 내가 읽었던 글 중에서 가장 인상 깊은 것 가운데 하나는 그 어떤 연구 논문이나 미술 평론이 아니라 〈표범, 파리의 식물원에서〉라는 라이너 마리아 릴케Rainer Maria Rilke [12]의 시다.

수없이 지나가는 창살에 지치어

그의 눈에는 아무것도 보이지 않는다.

마치 그에겐 수천의 창살만 있고

그 수천의 창살 뒤엔 세계가 없는 듯하다.

(…)

다만 때로 눈꺼풀이 소리 없이 열릴 뿐

그러면 형상이 안으로 비쳐 들어가고

긴장한 사지의 정적을 뚫고 지나고

가슴 속에서 덧없이 사라진다.

표범은 창살 너머 무엇을 보려고 했던 것일까? 창살은 표범에게 그 너머의 세계를 허락하지 않는다. 이렇게 창살에 갇힌 표범은 무의미하게 창살 앞에서 지쳐간다. 이 시에서 릴케가 문제 삼는 것은 단순히 표범의 시선이 아니다. 표범의 시선 못지않게 표범을 관찰하는 릴케가 이 시를 통해 우리의 시선을 어디로 이끌고 있는지 묻지 않을 수 없다. 릴케가 문제 삼는 것은 표범의 시선이 아니라 창살 밖에서 표범을 바라보는 우리의 시선일 것이다는 의문을 더욱 강렬하게 느끼게 된다.

'본다'는 감각의 중요성은 누구도 부인할 수 없는 보편성을 갖는 것이지만, 보는 감각을 인식 작용으로 발전시켜 개념화한 전통은 서양의 역사에서 좀 더 잘 드러난다. 《눈의 역사 눈의 미학》이라는 흥미로운 제목의 저서에서 임철규는 서양의 시각 문화를 다양한 지적, 역사적 전통을 읽어가며 고찰한다. 그의 작업은 본다는 감각 작용이 곧 '앎'이라는 사유 작용으로 어떻게 자리 잡게 됐는지를 고대 그리스에서부터 더듬어간다. 물론 시각이 다른 감각과 비교해 우위를 차지하게 됐다는 주장은 월터 J. 옹Walter J. Ong에서 해나 아렌트Hannah Arendt, 미셸 푸코Michel Foucault에 이

르기까지 많은 서양 학자에 의해 꾸준히 지적돼온 사실이다. 감각에 대한 개념적 이해는 시대와 장소에 따라 각각 상이한 방식을 보여주는데, 고대 그리스의 전통은 시각 중심적이었다는 사실은 잘 알려져 있다. 지금도 놀라움을 불러일으키는 고대 그리스의 입체적 조각들과 시각예술의 최고 형식으로 여겨진 연극의 발달 등은 이러한 관찰을 뒷받침해준다. 진리는 시각을 통해 얻을 수 있다는 그리스인의 전통적 사고는 조각, 연극에서 출발해 광학과 기하학에 이르기까지 다양하게 적용돼 전해지고 있다. 고대 그리스인에게 본다는 것은 한마디로 인간의 핵심적 본성을 의미하는 것으로, 죽는다는 것은 바로 시력을 잃는다는 것을 의미했다. 이를 말해주듯 그리스인은 죽음에 이르러 '마지막 숨을 거두었다'라는 표현 대신에 '마지막 눈길을 거두었다'라는 표현을 즐겨 썼다고 한다. 감각을 불신했던 플라톤조차 자연계에 대한 가장 명확한 지식은 시각에서 나오며, 인간은 시각을 통해 지혜를 얻는다고 했다.

서양 역사에서 이렇게 시작된 시각의 우위는 중세에 '말씀'을 강조하는 성서의 전통에 의해 청각에 그 자리를 빼앗기게 된다.[13] 뤼시앵 페브르Lucien Febvre에 따르면 16세기는 청각의 세계였다. 그러나 르네상스를 시작으로 계몽주의의 등장 그리고 근대에 이르면 '사유란 곧 시각'이라고 여기는 시각의 재탄생이

시작된다. 17세기에 발명된 망원경과 현미경, 인쇄 기구 등은 시각에 특권을 부여하게 된 결정적 발명품이다. '생각하는 주체란 곧 보는 주체를 의미한다'는 명제는 근대 철학의 토대를 세운 데카르트René Descartes에 의해서도 재확인된다.

서양 역사에서 시각이 특권화된 역사적 과정과 비교해볼 때 동양은 사뭇 다른 시각 문화를 가지고 있다. '부처에게는 눈이 없다'라는 임철규의 급진적으로 들리는 주장처럼 아시아 문명에서 시각의 중요성은 상대적이다. 아시아 문명에 큰 영향을 끼친 불교 전통에서 눈과 시각은 중요한 것이면서도 서양의 것과 비교할 때 적지 않은 차이가 드러난다. 외부 세계의 인식과 탐구에서 절대적 우위에 있는 시각에 대한 서양의 믿음은 아시아의 불교 전통에서는 그처럼 절대화되지 않는다. 불교 철학에서 세계의 실체성은 어떻게 확보되는가? '있음과 없음', '존재와 비존재'라는 이원성을 초월하는 것이 불교 수행의 목적이다. 그런데 본다는 것은 보는 순간 그 대상을 객체로서 실체화하고 개념화하는 것이다. 이러한 행위는 실체를 파악하는 것이 아니라 극복해야 할 이원성을 끊임없이 만들어내는 것으로 부정된다. 이러한 면에서 부처의 두 눈은 진정한 깨달음을 위한 참다운 통로가 될 수 없다. 우리가 봐왔던 불상의 모습을 떠올려보자. 참다운 눈이란 지혜의 눈을 의미하는데, 부처의 이마 가운데 자리하며 우르

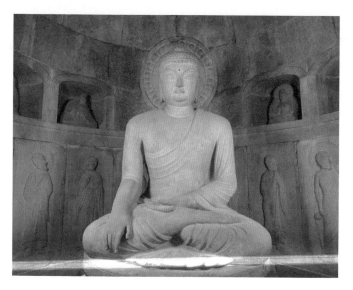

경주 석굴암 석굴 본존불
국보 제24호, 경상북도 경주시 소재

(ūrṇā) 또는 백호白毫로 불린다. 부처가 보는 것은 심안心眼이라고 해서 단순히 보는 것이 아니라 모든 현상을 '관觀'하는 것이다. 욕심으로 가득한 어리석은 중생이 보는 것, 즉 시視가 아니고 찰나를 넘어 영원한 것을 본다는 관조觀照의 정신을 의미한다.

　이런 관조의 정신을 가장 잘 보여주는 부처가 바로 관세음보살觀世音菩薩이다. 글자 그대로 풀이하면 '세상의 소리를 보는 보살'이라는 뜻인데, 언제 어디서나 중생의 고통을 보고 구해주는

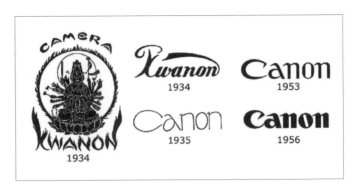

캐논의 로고 디자인

자비의 대명사로 민간에서 가장 사랑받는 부처다. 이런 관세음

보살의 것임에도 우리에게 익숙한 일본의 카메라 회사와 연관돼

있다. 1933년 일본에서 정기광학연구소精機光學研究所로 시작된

바로 캐논Canon이라는 카메라 기업이다. 지금 이 회사를 모르는

사람은 거의 없을 정도로 세계적으로 잘 알려진 카메라 기업이

지만, 처음에 이 연구소가 내놓은 카메라의 이름은 '콰논Kwanon'

이며 이 이름이 관음에서 따온 것이라는 사실을 아는 사람은 그

리 많지 않을 것이다. 당시 로고 디자인을 보면 관세음보살의 모

습이 형상화돼 있는데 이처럼 관세음보살의 능력과 자비를 담은

최고의 카메라를 만들고자 했다는 사실이 흥미롭다.

지금까지 살펴본 것처럼 시각 경험은 매우 다양한 측면을 품

고 있고, 미적 체험과 연관될 때 더욱 살펴봐야 할 것이 많다. 시각 경험에 영향을 주는 색과 형태 같은 기본적 시각 요소에 대한 이해가 필요할 뿐만 아니라, 이것들이 축제나 다양한 전통과 만날 때 특별한 의미를 획득한다는 사실을 기억할 필요가 있다. 이러한 다양한 해석의 가능성 속에서 보이는 대상을 재현할 때 동서양의 재현 방식은 매우 흥미로운 차이를 보여준다. 대표적인 예로 앞서 설명한 원근법과 심원법이 있는데, 서양의 전통이 객관적 묘사가 중심이라면 동양은 내면의 체험을 강조하고 궁극적으로 이를 인격 수양과 연결하고자 한다. 서양의 경우 원근법을 통한 외부 세계의 객관적 묘사와 풍경 속에 자리한 개인의 위치를 볼 때 동양과 비교하면 뚜렷한 차이를 보인다. 하나의 시선으로 귀결되는 원근법과 달리 다원적 공간을 구성하는 동양의 삼원법은 화면 내부에서도 풍경을 대상화하는 서양화의 주인공과 달리 감상자로 하여금 화면 내부를 소요하며 풍경과 하나가 되고자 하는 상이한 태도를 가지게 해준다. 이러한 면은 다른 감각 체험 영역에서도 서양과 대비되는 아시아 미의 특성을 천착하는 데 매우 흥미롭고 중요한 실마리를 제공한다.

향에 부여된

3

다양한 가치와 의미

우리는 계속해서 숨을 쉬고 내뱉는다. 어찌 보면 끊임없이 냄새를 맡고 있는 셈이다.[1] 우리가 사는 세계는 셀 수도 없이 많은 온갖 냄새로 가득 차 있다. 지구상에는 200만 개가 넘는 유기화합물이 있는데, 그 가운데 약 20퍼센트가 냄새를 풍긴다고 한다. 숫자로 계산해보면 40만 종의 냄새가 있는 셈인데 사람은 보통 그중 2000종의 냄새를 구별할 수 있지만, 연령이나 성별, 건강 상태 등에 따라 차이가 있고 경험에 따라서도 큰 차이가 난다. 후각이 너무 예민해서 일상생활이 불편한 사람도 있지만 예민한 후각 덕분에 향 감별사 같은 전문직에 유리한 사람도 있다. 시각장애나 청각장애와 마찬가지로 후각장애도 심각한 장애인데, 후각장애는 상대적으로 중요하게 여겨지지 않는 경우가 많다. 후각을 잃는다는 것은 다른 장애와 마찬가지로 인간의 생존에 대단히 위험할 수 있다. 위험 요소가 잠재돼 있는 냄새를 맡을 수

없기 때문이다. 그렇지만 무후각증 환자가 겪는 고통을 대부분의 사람이 실명이나 실청과 비교해 크게 공감하지 못하는 것도 현실이다.

후각은 사실 우리 몸으로 들어온 정보를 종합적으로 감지한다는 점에서 시각과 유사하다. 눈이 서로 비슷한 색의 특징을 통합해 전체 모습을 이끌어내는 것처럼 후각 역시 냄새를 전체적으로 감지한다. 그런 뒤 경험으로 배운 사실에 근거해 냄새를 분석하는데, 눈과 마찬가지로 냄새 맡은 것을 기억에 남긴다. 누구나 냄새와 관련된 추억을 가지고 있는 것도 그 때문이다.[2] 냄새는 단순히 숨을 들이마시면서 생기는 감각 경험에서 멈추지 않고 기억을 불러일으키는데, 이를 흔히 '프루스트 효과Proust effect'라고 한다. 어떤 냄새는 과거의 기억을 불러내고 새로운 냄새는 새로운 기억으로 쌓이는 셈이다. 장미향을 인식하기 위해서는 500개의 시냅스[3]가 활성화돼야 한다는데, 향을 통해 수많은 기억이 저장되고 되살아난다. 이런 후각 기억을 통해 우리는 일상 속에서 생각하고 상상한다. 아름다운 기억은 후각을 통해 되살아나고 삶을 풍요롭게 한다. 후각은 과거의 체험과 연결된 신비로운 통로일 뿐 아니라, 매일의 삶이 저장되는 현재이며, 앞으로 동원될 미래의 자원인 셈이다. 아름다움과 후각의 연관성을 후각과 감성 기억이라는 면에서 먼저 생각해보자.

후각과
감성 기억

사람들은 대부분 어느 순간 뜻하지 않게 특정한 냄새에 사로잡힌다. 어떤 친숙한 냄새를 맡고는 순식간에 그 냄새가 불러내는 기억 속으로, 그 시간과 공간 속으로 마법처럼 끌려들어가는 경험을 한다. 순간기에 시변 생각과 느낌, 보는 의식이 그 냄새에 의해 이끌려 나온다. 그래서 감각을 연구하는 학자들은 후각을 심오하고 신비스러운 감각으로 여기기도 한다. 향의 아름다움을 생각해보기에 앞서 후각의 특성을 먼저 생각해보자.

후각 능력이 매우 뛰어난 개와 비교할 때 인간의 후각 능력은 그보다 수백 배나 뒤떨어지지만, 우리에게 후각 정보는 다양할 뿐 아니라 일상생활에 미치는 그로 인한 영향도 작지 않다. 너무도 잘 알려진 마르셀 프루스트Marcel Proust의 《잃어버린 시간을 찾아서》는 따뜻한 차와 마들렌 향 이야기로 시작되는데, 이처럼 후각과 기억의 연관 관계는 과거를 생생하게 재생하는 매우 흥

미롭고 놀라운 힘을 가지고 있다. 인간이 가진 오감의 인지 능력 실험을 해보면 감정적 기억에 가장 큰 영향을 끼치는 것이 후각이라고 한다. 눈으로 보고 귀로 듣는 것보다 냄새를 맡으면 당시의 느낌이 좀 더 생생히 기억나면서 마치 과거로 돌아간 것처럼 기억력이 유지된다는 것이다. 이처럼 후각은 다른 어떤 감각보다 강하게 인간의 감성과 기억을 자극하는 것으로 알려져 있다.

봄철 어디에선가 신비롭게 흐르는 아카시아 향, 라일락 향, 여름 장마철의 비 냄새, 비 온 뒤 산에 오르면 풍기는 흙과 나무의 냄새는 자연에서 맡게 되는 것이다. 겨울이 되면 찬 공기에서도 겨울 냄새를 맡을 수 있다. 이곳저곳을 여행하다 보면 뭐랄까 도시의 지문처럼 독특한 향을 맡게 되는 것도 어렵지 않게 경험하게 된다. 한 국에 처음 온 외국인기 김치나 마는 냄새를 맡게 되다거나 한국인이 인도에 가면 카레나 강한 향신료 냄새를 맡게되는 경우가 그렇다. 물론 사람마다 차이는 있겠지만 중국을 방문하면 고소한 기름 냄새를 맡을 수도 있다. 모든 공간에는 말하자면 독특한 냄새 풍경, 후관嗅觀이 존재한다. 이런 경험이 몇 차례 반복되다 보면 그 도시만 생각하면 특정한 냄새가 탁 떠오르고, 그런 냄새를 맡으면 순간적으로 공간 이동을 하는 것 같은 착각에 빠지기도 한다.

독특한 환경이나 음식 문화의 다양성으로 인한 도시 고유의

냄새도 있지만, 개인에게서 나는 냄새도 각기 다르다. 이는 생리학적으로 밝혀진 사실인데, 마치 고유한 지문처럼 사람마다 나는 냄새가 다르다. 동물이 서로의 냄새에 민감하듯 인간도 이러한 면에서 예외일 수 없다. 그렇지만 점점 과밀화되는 도시 환경에서 인간의 후각 능력은 자연스럽게 약화됐고, 더 이상 우리가 동물처럼 서로 쿵쿵거리지 않게 된 것은 그나마 다행일지도 모른다.

향수와
위생

인간이 만든 향은 종류를 헤아리기도 쉽지 않을 만큼 많다. 오늘
날에는 일반적으로 향 하면 향수를 떠올릴 만큼 향수산업이 발
달해 있다. 수많은 향이 자연에서 추출돼 매년 새롭게 조합되고
샤넬 넘버 5, 푸아종poison 같은 매혹적인 이름으로 포장돼 시장
에서 팔리고 있다. 중세 시대에서는 잘 안 여겨진 것처럼 목욕 문화
가 발달하지 않아 향수가 필수품이었다. 특히 14세기부터 17세
기까지 유럽을 휩쓸었던 역병의 매개체가 병원성 악취라는 잘못
된 믿음 때문에 다양한 향료가 개발됐다. 사람들은 향나무, 월계
수, 로즈메리, 식초 등을 태워서 집 안을 소독했고, 시 당국은 공
기를 정화하기 위해 길에서 향기 나는 나무로 모닥불까지 피웠
다고 한다. 고대 인도의 가정에서는 실생활에서 향료가 다양하
게 사용됐다. 옷은 백향목으로 만든 옷장에 보관했는데, 이는 옷
에 향기가 배게 하는 동시에 백향목 냄새가 좀을 막는 데 효과가

있다는 것에 착안한 것이다.

단편적이긴 하지만 신라시대에도 불교 의례를 넘어 일상생활에까지 향이 사용된 기록이 남아 있다. '수로부인의 몸에서 풍기는 향'이라는 표현에서 좋은 향을 풍길 수 있도록 몸에 향낭을 지니고 다녔거나 의복에 향을 쐬었을 것이라는 점을 자연스럽게 유추할 수 있다. 몸에서 향기가 났다는 것은 훈의薰衣 풍습이 있었던 것으로 해석할 수 있다. 신라시대뿐 아니라 이후에도 이런 풍습은 계속됐는데, 고려시대에는 외국 사신의 기록에도 나타나듯이 매우 광범위하게 향이 사용된 것을 알 수 있다. 1123년 고려에 온 송나라 관리 서긍의 기록인《고려도경高麗圖經》에는 왕 ~~실에서 외교적 ~~ ~~사상만 ~~ 아니라 민간에서 향이 어떻게 쓰였는지 언급돼 있다. "고려의 귀부인은 향유 바르는 것을 좋아하지 않지만 비단으로 만든 향낭을 차고… 향을 끓인 물을 담아서 옷에 향기를 쏘이는 박산로博山爐 등이 있었다."

조선시대에도 의료를 담당했던 내의원과 의복을 관장했던 상의원에는 아예 향을 관리하는 전문직인 향장香匠이 있었다. 내의원에서 다루는 약재의 상당 부분이 향재였기에 향 전문가가 필요했다. 의복을 제조할 때도 옷에 향기를 스며들게 하고, 줄향이나 노리개에 향을 넣기도 했다. 흥미로운 것은 상궁이 찬 줄향의 향환은 단순히 멋을 부리는 도구로만 사용된 것이 아니라, 토사

곽란 등 급한 환자의 치료에 이용하는 구급약으로서의 기능도
겸했다는 점이다. 향은 단순히 아름다움을 위한 것을 넘어 건강
을 증진하는 수단으로 여겨졌다. 향료가 가지는 의학적 가치는
고대로부터 지금까지 이어지고 있다.

향과
종교 제의

일반적으로 서양의 경우 자신의 몸치장을 위한 향이 우선이라면, 동양에서는 몸치장보다 각종 의례와 제의에 동원되는 향 피우기 전통이 보다 발달해온 것으로 알려져 있다. 동서양 모두 종교적 신앙에서 같은 의례의 시작을 알리고 의례 공간을 정화하는 것으로 사용돼왔다. 수만 년의 시간 속에서 향을 통해 인간과 신이 만나온 셈이다.

향료를 의미하는 영어 단어 퍼퓸perfume은 문자 그대로 '연기를 피운다'는 뜻이다. 처음에 향을 풍기는 방법은 고대인들로부터 시작된 연기를 피우는 방식이었을 것이다. 사실 최초의 향료는 신에게 바치는 훈향薰香이었다. 향은 적은 양으로도 성전 전체에 피어올라 신비감을 자아내고 사악한 마음을 제어해준다고 믿어졌다. 4000여 년 훨씬 이전으로 거슬러 올라가는 고대 향료의 역사는 종교적 제의와 깊은 연관이 있고, 지역적으로는 고대

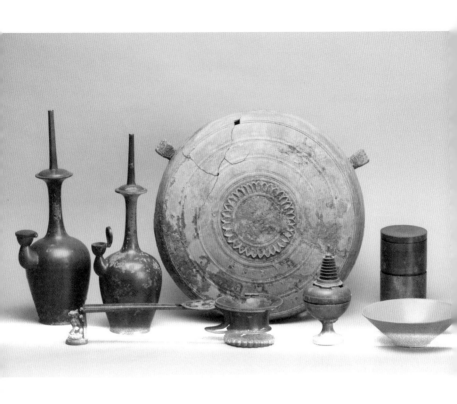

경상북도 군위 인각사 출토 공양구⁴
보물 제2022호

서아시아에서 가장 먼저 쓰이기 시작한 것으로 추정된다.

서양의 향료 문화사에서 가장 중요한 영향을 끼친 것은 바로 기독교의 등장이다. 기독교는 달콤하고 매혹적인 향이 관능을 불러일으킨다며 죄악시했다. 고대부터 전해 내려온 향 문화가 기독교에 의해 부정된 것이다. 하지만 이후 예상치 못한 새로운 국면을 맞게 된다. 기본적으로 향에 대한 감각적 추종은 금기시됐지만, 이전의 후각 관습과 신념 체계가 기독교에 의해 새롭게 해석되면서 기독교 의식에서도 기도의 상징으로 훈향이 사용되기 시작한 것이다. 향 사용이 기독교의 전통과 제도 속에서 공인되는 과정을 거쳐 오히려 더욱 확고한 위치를 차지하게 된 것으로 해석할 수 있다. 이후 기독교에 의해 성립된 의례가 퍼져 나가면서 기독교 제의에서 향이 차지하는 중요성은 향이 보편적으로 확산되는 계기가 됐다.

이제 동양으로 시선을 돌려보자. 동양의 고대 향료 문화의 기원을 찾아갈 때 빼놓을 수 없는 곳이 바로 인도다. 인도 문화권은 히말라야산맥에서 열대기후인 인도양 지역에 이르기까지 다양한 기후와 지형으로 이루어지는데, 그 덕에 온갖 방향식물芳香植物의 보고이기도 하다. 그리하여 자이나교도, 불교도, 브라만 등이 오랜 세월 동안 향료를 개발해 제의에 사용해왔다.

이에 반해 중국은 향료의 종류가 적어 상대적으로 후각 문화

가 덜 발달했지만 활발한 무역 덕에 송宋 대에 이르면 주요 향신료 교역의 중심이 된다. 중국에서 발달하기 시작한 향료 문화는 이어 한국과 일본으로 전파되는데, 이 과정에서 불교의 역할이 컸다는 점은 누구도 부인하기 어렵다. 실크로드를 거쳐 중국에 전래된 불교의 종교 의식에 향이 등장한다. 독특한 공향供香 의식이 발달한 불교 제의에서 향을 피워 올리는 것은 매우 중요한 의례 행위였다. 이후 단순히 제의의 한 부분을 차지하던 향은 사람들의 숭상을 받기 시작했다. 향에 부여된 의미가 커지면서 그에 상응하는 각종 도구는 물론이고 정교한 의식이 발전하는 계기가 됐다.

향과
계급

고대 세계에서 향은 사람들을 서로 다른 계급으로 나누는 수단이기도 했다. 동서 무역을 통해 수입된 고가의 향료는 그 자체만으로도 부와 계급의 상징이었다. 사실 고대 세계에서 부유층과 빈곤층의 구분은 냄새만으로도 가능했다. 노예에 의해 늘 청결하게 유지되는 로마의 귀족 저택에는 값비싼 향료 냄새가 섞인 향이 맴돌았다는 기록이 많다. 고대 그리스나 로마에서 훌륭한 만찬에는 세 종류의 향이 필수였다고 하는데, 바로 싱싱한 꽃향기와 방향 연고의 향 그리고 훈향이었다. 중국에서도 황제의 거처에는 값비싼 향료가 사용됐고, 양귀비가 목욕했다는 전설의 화청지華淸池에는 향목이 산처럼 쌓여 있었다고 한다.

좋은 향기에 대한 귀족의 탐미 성향은 향료를 통한 쾌락으로 발전하기 시작한다. 17~18세기 유럽의 귀족 사이에서 후각적 사치는 극에 달아 향기로운 궁전의 대명사였던 루이 15세의 베

르사유궁에서는 요일별로 다른 향수를 사용했다고 한다. 수백 개의 침실은 물론 수많은 연회장과 의례 공간을 갖춘 엄청난 규 모의 궁전 구석구석에 필요했던 향료와 향수의 양은 우리의 상 상을 넘어서는 것일 터다.

1975년 한국 서해안에서 동양의 향 문화와 관련된 놀라운 발 굴이 있었다. 수백 년 전 중국에서 일본으로 가는 길에 한국 신 안 앞바다에서 침몰한 배[5]에서 향로와 향료 등이 쏟아져 나온 것이다. 이들 유물은 동아시아의 향 문화를 가장 실감 나게 보 여주는 귀중한 자료다. 중국의 향 문화가 어떻게 한국을 거쳐 일본에까지 전파된 것인지 그 과정과 특성을 말해주는 중요한 증거로, 당시 무역선에 실려 일본의 불교 사원으로 배달될 예정 이던 향료와 향은 불교 재례 때 사용된 것뿐 아니라 일본 귀족 에게 전달될 물품이었다. 이미 향료와 향로 등은 일본 상류층에 게 고급 취향의 징표이자 나아가 개인 수양의 도구로도 활용되 고 있었다.

우리가 보통 신안해저선이라고 부르는 당시 무역선은 서해안 신안 앞바다에서 발굴됐지만, 앞서 말한 대로 최종 목적지는 일 본이었다. 정확히 1323년 중국 닝보寧波(당시 원나라 경원慶元)를 떠난 무역선이 향한 일본의 목적지는 하카타博多였다. 한국의 발 굴 역사상 그 규모나 내용에서 가장 놀라운 사건 중 하나인 신안

해저유물 발굴은 여러 면에서 보물선 발견이나 다름없을 정도로 많은 귀중한 유물이 출토돼 세계 학계의 큰 관심을 끌었다. 향과 관련된 것만 해도 엄청난 양의 유물이 쏟아졌다. 향합, 향로는 물론이고, 향시와 향저, 각종 향 원료가 발굴됐다.[6] 중국, 한국, 일본을 포함한 당시 동아시아의 향 문화를 들여다볼 수 있는 결정적 증거가 되고 있다.

청자 사자 모양 손잡이 뚜껑 향로
국립중앙박물관 소장

　당시 발굴로 확인된 유물뿐 아니라 목간木簡 등의 기록물을 보면 향과 향로가 일본 교토의 사찰을 비롯해 당시 일본 귀족층에 전달될 예정이었음을 알 수 있는데, 유물의 규모와 다양성을 통해 이미 고도로 발달한 당시의 향 문화를 쉽게 읽어낼 수 있다. 또한 유물의 특징을 볼 때 중국 송 대부터 본격적으로 유행하기 시작한 방고동기倣古銅器의 유행이 일본에까지 전파됐음도 쉽게 알 수 있다. 방고동기의 뜻 그대로 중국 고대의 유물을 재현하는 복고풍 자기와 향로 등은 일본의 귀족층과 승려 계급의

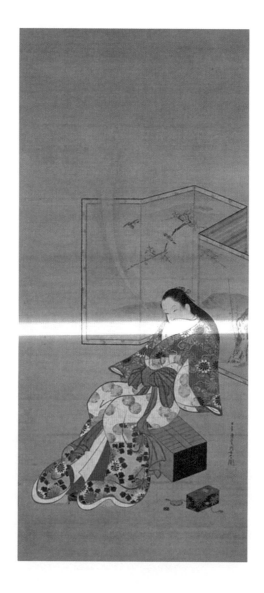

미야가와 조슌宮川長春, 〈유녀문향도遊女聞香圖〉, 에도 시대(18세기)
일본 도쿄국립박물관 소장

필수품이 됐다. 지금도 차, 꽃꽂이, 향은 일본의 전통 문화를 대표하는 것인데, 이미 송 대부터 크게 유행하기 시작한 중국 귀족 계급의 취미가 일본으로 전파된 것이다. 차를 마시고 향을 피우고 꽃을 감상하는 중세 일본 귀족의 모습을 묘사한《겐지모노가타리源氏物語》관련 그림에도 잘 나타나듯이 선종 사찰의 승려는 물론이고 막부의 고위층과 상급 무사에게 흠향은 매우 중요한 취미이자 신분의 상징이었다.

일본의 고대 귀족은 늘 향을 일상품으로 사용했고 훈향은 귀족이라면 갖춰야 할 교양이었다. 부인이 남편의 옷에 향을 입히는 관습이 광범위하게 퍼져 있었고, 이런 귀족의 취미이자 교양은 무사층에도 전해져 자신의 투구에 향을 스며들게 할 정도였다. 무사에게 향은 단순히 취미를 넘어 품격과 무사도 정신을 구현하기 위한 절대적 필수품이 됐다. 이러한 상황에서 소비 수요를 충당하기 위해 막대한 양의 향 관련 물품이 당시로서는 가장 큰 무역선에 실려 일본으로 향했던 것이다. 한편 발굴된 유물 중에는 고려청자도 있는데, 이를 통해 송과 활발히 교류했던 고려에서 불교의 강력한 영향력과 당시 이를 뒷받침했던 귀족층에 향 문화가 얼마나 광범위하게 퍼져 있었는지를 쉽게 추측해볼 수 있다.

향의
미학

일본에는 기본적으로 불교가 들어오면서 향 문화가 유입됐지만, 헤이안 시대平安時代[7] 이후에는 종교의 영역을 넘어섰다. 이제 향은 사적이고 심미적 목적으로 사용됐고 나아가 유희로까지 발전했다. 《겐지모노가타리》에는 당시 향 문화를 추정해볼 수 있는 향 관련 각종 향회香會에 대한 내용이 등장한다. 당시 귀족 사회에서 유행했던 향회의 구체적인 내용이 남아 있는데, 향회는 향 이름 맞히기 놀이를 한다든지 계절과 장소에 맞는 향은 어떤 것인지에 대해 지식을 교환한다든지 하며 함께 즐기는 모임이었다. 이제 향은 그야말로 유희로까지 발전한 셈이다. 향의 아름다움을 만끽했던 당시 귀족에게 향료는 가장 아름다운 용기에 담아야 하는 것이었다. 그들은 값비싼 향로와 향합이 향의 가치를 더욱 높인다고 생각했다. 이른바 삼구족三具足이라 해서 촛대와 꽃이 담긴 화병 그리고 향로를 방 한구석에 전시하고 완상하는

〈문아미화전서文阿彌花傳書〉(부분), 무로마치 시대
일본 교토 로쿠오인鹿王院 소장

란자타이
나무 표면 위에 희게 보이는 부분은 누가,
언제 나무를 잘라 향을 피웠는지 보여주는 표식이다.
일본 교토 쇼소인 소장

유행이 일어났고, 이는 일본의 실내 공간을 장식하는 매우 중요
한 주제로 여겨져 지금까지 이어져 내려온다.

　일본은 단순히 향을 피우는 것을 넘어 향도香道라 부를 만큼
발전시켰다. 전 세계에서 향 재료인 침향이 국보로까지 지정돼
보존되는 나라는 일본뿐일 것이다. 현재 교토 쇼소인正倉院에 소
장된 란자타이蘭奢待[8]는 향목香木을 숭상했던 일본 무사층의 미
학과 역사를 상징한다. 지금도 일본인의 큰 관심을 끄는 란자타
이는 공개될 때마다 많은 사람이 찾아오는, 일본의 의미심장한
보물 가운데 하나로 평가된다. 실제로 이 향목을 잘라 향을 피운
사람은 세 사람뿐이다. 무로마치 시대室町時代(1338~1573)의 쇼군
아시카가 요시마사足利義政가 최초이고, 그다음으로는 일본의

전국시대를 평정한 무장 오다 노부나가織田信長, 마지막으로 메이지明治 천황이다. 이름만 들어도 알 수 있듯이 이 향목을 잘라 향을 피울 수 있었던 사람은 바로 당시의 최고 권력자였다.

향과
수행

아시아의 전통에서 향은 고대 의학 및 철학과 결합돼 수행의 개념으로 발전하게 된다. 앞서 언급한 불교 외에 도교 전통에서도 훈향은 매우 중요한 제의적 관습으로 받아들여졌고, 지금도 수많은 도교 사원에서 향 피우기는 가장 핵심적인 의례의 한 부분이다. 종교적 제의의 일부분으로 인식된 향 올리기는 그 자체로 더욱 정교해져서 독립된 향도로 발전하는데, 현대 한국·중국·일본 모두에서 찾아볼 수 있다. 향도를 간단히 정의하면 향의 기를 통해 도를 닦는 것으로, 단순히 감각적인 수준에서 향을 즐기는 것 이상의 의미를 갖는다. 육체의 건강을 넘어 마음을 다스리는 수행의 일부가 되는 것이다.

불교에서 향을 피우는 것은 더욱 각별한 의미를 갖는데 참선 수행을 하거나 사찰을 찾아 기도할 때 필수적인 행위로 인식된다. 향은 스스로를 태워 주위를 맑게 하고 나쁜 냄새를 없앤다.

이런 향의 작용은 마음을 맑고 깨끗이 하고자하는 불교수행의 목적과 일맥상통하는 것이다. 이처럼 향 피우기를 통해 안정된 수행자의 마음은 깊은 기도와 명상에 이르게 되는 것이다. 예불을 드릴 때에도 오분향례라고 해서 다섯 가지 의미의 향을 피워 올리는데 계향, 정향, 혜향, 해탈향, 해탈지견향 이라 해서 번뇌와 망상에서 벗어나 해탈에 이르고자하는 기도의 의미로 향을 피워 올리는 것이다. 계향戒香이란 계를 지킴으로 탐심을 버리고자하는 마음으로, 정향定香이란 마음의 안정으로 성냄을 버리고자하는 마음으로, 혜향慧香이란 참된 지혜로 어리석음을 버리고자하는 마음으로, 해탈향解脫香이란 번뇌의 속박을 벗어나고자하는 마음으로, 해탈지견향解脫知見香이란 번뇌에서 벗어나 자유자재함을 알고 있는 부처처럼 되고자하는 마음으로 향을 피워 올리는 것이다.

마음의 안정과 명상을 위한 향 문화는 종교적 수행을 넘어 문향聞香의 풍류로 발전한다. 문향은 글자 그대로 '향을 듣는다'는 뜻인데, 어떻게 향을 듣는다는 것일까? 이렇게 이상하고 모순된 표현을 쓰는 이유는 과연 무엇인가, 생각해보지 않을 수 없다.

북송의 휘종이 그렸다는 〈청금도聽琴圖〉를 보자. 커다란 노송 아래 중앙에 금을 켜는 도사가 있고 그 앞 양옆으로 감상자가 보인다. 그리고 동자가 시중을 들고 있다. 그림을 가만히 보면 도

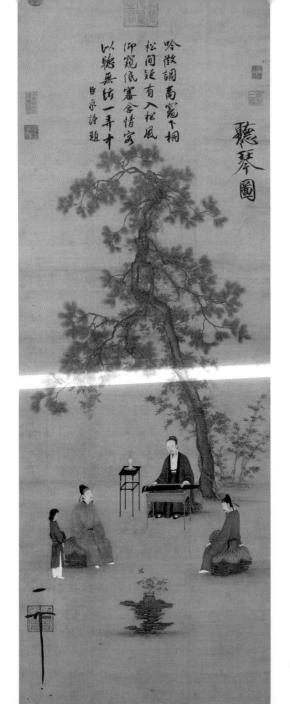

휘종, 〈청금도〉

사 옆에 탁자가 있는데, 그 위에 향로가 놓여 있고 향 연기가 가느다란 선으로 그려져 향이 타오르고 있음을 알 수 있다. 음악과 향을 나누어 듣고 냄새 맡는 것이 아니라 동시에 듣고 맡음으로써 청각과 후각의 경계 구분이 없어진 초월적 경계를 암시하는 듯하다. 음악이 향이 퍼지는 시공간에서 일상의 경계를 벗어나 초월의 경지로 감상자를 초대하는 듯한 매우 심미적인 현장을 묘사한 것이다. 이는 바로 문향의 전통이 지향하는 풍류風流, 아름다운 삶을 상징하는 것이다. 문향이란 그저 단순히 코를 통해 좋은 향냄새를 맡는 것에서 나아가 향이 불러일으키는 감성을 마음으로 듣는 심리적이고 심미적인 영역으로 승화하고자 하는 것이다.

향을 피워 흩날리는 향 연기를 따라 눈의 초점을 옮기다 눈을 감고 이제 마음을 맡기며 사색에 빠지는 옛 선비의 모습을 상상해보자. 피어오르는 연기의 움직임을 눈으로 따라가다 결국 사라지고 마는 향의 본질을 살피는 심미적 태도는 마음의 안정과 명상에 각별한 의미를 가진다. 잘 알려진 것처럼 조선의 유학자가 깨끗하고 단정하게 몸가짐을 정돈하고 자리에 앉아 향을 피우는 것은 공부에 앞서 마음을 다스리기 위한 행위였다.

조선의 선비는 독서할 때 단정히 옷을 입고 향로에 향을 지폈으며, 부부의 침실에는 사향을 사르고 난향의 촛불을 밝혔다. 이

규경의 《오주연문장전산고五洲衍文長箋散稿》[9] 〈섭생편〉에는 향을 피우는 선비의 정취가 생생한 묘사로 기록돼 있다.

> 오시午時에는 선향線香 한 개비를 피우고 일정한 곳을 맴돌아 기氣와 신神을 안정시키고 나서 비로소…. 유시酉時에 선향 한 개비를 피우고 동動과 정靜을 마음에 맞도록 하며…. 해자시亥子時에 일신一身의 원기元氣가 알지 못하는 사이에 발생하므로, 그 시각에 일어나 이불을 두르고 앉아서 마음이 자만하지 않고 항상 안정되게 하여 무위無爲로써 진행하며, 선향 한 개비쯤 피우고 명문命門을 단단히 보호하면 정신이 날로 유여해지고 원기가 길이 충만해질 것이니, 이 시각에 일어나 이를 수행하면 아무리 늙었어도 이내 나즈쳐 ⋯ 겠다.

향의 세계사라는 면에서 보면 향은 위생 및 의료와 연관된 영역뿐 아니라 종교 의례와 귀족의 계급적 취향에 이르기까지 매우 광범위한 영역에서 중요한 역할을 해왔다. 두말할 나위 없이 고대로부터 이어져 오는 아시아의 종교 전통에서도 향은 매우 중요한 위치를 차지해왔다. 특히 향을 신분의 상징으로 여겨 고급 향을 소비하거나 단순한 몸치장에 그치는 것이 아니라, 앞서 본 대로 개인의 인격 수양에 향 문화를 접목해 발전시켜왔다. 종

교 제의의 영역을 넘어 개인 수양에 이르기까지 향의 중요성은 동아시아 전통에서 남다른 의미를 갖는다. 후각 경험을 통해 신의 세계와 교감하는 것은 물론이고 개인 수양과 영성으로까지 확대된 동아시아의 향 문화는 우리를 독특한 미적 체험으로 이끄는 매우 소중한 감각 통로인 셈이다.

몸으로

4

느낀다

촉각은 피부로부터 오는 감각이다. 우리 몸을 감싸는 피부는 가장 기본적인 보호막이면서 동시에 외부 세계와 맞닿는 접촉 경계다. 사실 우리는 언제, 어디서나 느낀다. 지금도 귀, 눈 그리고 피부의 촉각으로 끊임없이 감각 정보가 기록되고 있지만 모든 정보를 인지하지는 않는다. 우리는 뇌가 인식하는 바로 그 순간 지각되는 것만을 느끼게 된다. 다시 말하면 촉각수용기에 들어온 자극 중에서 갑작스럽거나 필요한 자극만을 선별해 의식하고 반응하는 것이다. 물론 그러한 자극도 어떻게 선택되는지 기계적으로 설명하기는 어렵다. 자극과 감각 그리고 지각 과정이 아직까지 완전히 밝혀진 것도 아니다. 이 장에서는 우선 우리 신체를 덮고 있는 피부의 느낌, 촉각에 집중해볼 것이다. 머리끝부터 발끝까지 모든 피부에 퍼져 있는 촉각의 느낌을 불러내보자.

앞서 언급한 대로 시각을 감각 위계의 정점으로 봤다면, 촉각

은 천시됐다고 해도 과언이 아니다. 여기에는 시각이 원거리 감각이라면 촉각은 근거리 감각이고 근원적으로 한계가 많은 감각이라는 판단이 깔려 있다. 실제 사물을 대하는 촉각은 시각에 비해 제한적일 수밖에 없다. 시각은 대상을 한눈에 포착할 수 있지만, 촉각은 더듬어보는 것이니 불완전하고 열등한 감각으로 치부됐다. 게다가 촉각은 주관적이며 대상의 영향에 민감해 중립적, 객관적 판단을 하기에 유리한 시각에 비해 믿을 만하지 못하다고 여겨졌다. 이는 감각을 다루는 서양 철학사에서 지속적으로 받아들여져온 사실이다. 과연 촉각은 시각에 비해 뒤떨어지는, 그래서 천시돼야 하는 감각인가? 대상과의 거리가 확보되는 시각이 대상과 접촉하는 촉각보다 중립성 면에서 우월하다는 주장은 과연 무엇에 근거한 것인지 검토해볼 필요가 있다.

촉각과
외부 세계

사실 촉각의 세계는 우리가 일반적으로 상상하는 것보다 놀라울 만큼 세밀하다. 피부에 난 털은 아주 미세한 바람의 변화를 알아차릴 수 있고, 특히 인간의 손과 손가락에 퍼져 있는 감각은 밀도가 높아서 믿을 수 없을 만큼 정교하다. 손의 촉감을 이용해 반복적으로 작업을 하는 전문 직업인의 능력이 이를 뒷받침해준다. 거의 일정한 수의 밥알을 한 손에 잡는 초밥 장인이나, 손의 느낌만으로도 아주 세밀한 차이가 나는 종이 한 장의 무게를 감별하는 직업인이 그런 경우다. 외국에도 잘 알려진 것처럼 한국의 병아리 암수 감별사는 순식간에 병아리의 암수를 구별한다. 그들의 손놀림은 신기에 가까울 정도다. 촉각이 눈보다 더 빠르고 정확할 수 있다는 사례다. 손으로 하는 작업에 숙련된 사람이 눈을 가리고 사물의 개수나 무게를 손끝의 느낌만으로 믿기 어려울 정도로 정확히 알아내는 것을 보면 그저 감탄

할 수밖에 없다.

실제 살갗 가장 밖에 있는 감각점의 하나인 촉점이 가장 많이 분포한 곳이 바로 손끝이다. 마이스너소체Meissner's corpuscle라고 불리는 촉점이 사방 1센티미터 안에 100여 개나 있다고 한다. 더욱 흥미로운 것은 시각을 잃으면 촉점이 증가하는데, 이는 우리 몸이 가지는 보상 현상의 대표적 예다. 실제로 시각장애자가 아니더라도 눈에 안대를 하고 하루 24시간만 지나도 촉각 능력이 평소보다 훨씬 강해진다고 한다.

생존에 절대적인 다섯 가지 감각 중에서 촉각은 사실 우리에게 주어지는 최초의 감각이기도 하다. 이미 어머니의 배 속에 있을 때부터 태아는 온몸의 촉감으로 외부 환경을 인식한다. 방금 내어난 아기도 얼마간은 촉각을 통해 세상과 만난다. 제대로 시각 능력이 생기기 전까지 아기는 무엇이든 손에 잡히면 입으로 가져가는데, 이는 우리 몸에서 가장 예민한 촉각을 가진 피부, 즉 입술로 사물의 성질이나 형태를 인식하려는 본능적인 행동이다. 이렇게 시작된 촉각은 나중에 시각과 합쳐져 외부 세계와 사물에 대해 좀 더 정교한 공감각적 인식을 가능케 한다. 그런데 이 최초의 감각인 촉각은 최후의 감각이기도 하다. 연구자에 따르면 몸의 모든 기능이 거의 정지된 죽음 직전의 환자도 접촉에 의한 신경자극이 뇌파로 잡힌다. 이렇게 보면 촉각은 생애 전체에

걸쳐 나타나는 감각 현상으로, 삶의 모든 단계에서 결정적 역할을 한다는 것을 알 수 있다. 그뿐 아니라 중요한 사실은 외부의 자극에 반응하는 촉각은 단순히 감각하는 것을 넘어 내면의 정서에까지 영향을 미친다는 것이다.

촉각:
외부에서 내면으로

우리는 자신의 느낌을 강조할 때 종종 '피부로 느껴진다'고 표현한다. 그만큼 실질적이고 직접적이라는 느낌을 전달하고 싶을 때 하는 말이다. 흔히들 서로의 속마음이 전해질 때 '피부에 소름이 끼치고 전기가 통했다'고 말한다. 서로의 소통이 의사전달을 넘어 정서적 교감에 이르고 그것이 극에 달할 때 피부에 소름이 돋는 촉각적 반응을 체험하게 된다. 촉각은 사실 정서상으로 안정감을 느끼게 해주는 최고의 감각이라고 할 수 있다. 갓 태어난 아기는 울고 보채다가도 엄마 품에 안기면 언제 그랬느냐는 듯 편안해진다. 열 달 동안 엄마와의 교감이 있었기 때문일 것이다. 또 사랑하는 사이에는 서로의 피부가 맞닿았을 때 상대방을 더 이해하게 되면서 심신에 안정감을 느끼게 된다. 이렇듯 연인이나 부모와 자식 간의 신체 접촉은 인간이 누리는 가장 원초적이며 근원적인 느낌을 갖게 한다.

이러한 신체 접촉은 몸을 통한 근원적인 미적 체험의 기초가 될 뿐 아니라 생존에 절대적으로 필요한 요소라는 점에서 이해될 필요가 있다. 실제 미숙아로 태어나 인큐베이터 안에 있는 아기에게도 정기적인 엄마의 신체 접촉이 반드시 필요하다고 한다. 엄마가 없으면 간호사나 자원봉사자가 그 역할을 대신해야 한다. 의학 연구에 따르면 신체 접촉이 제한된 유아의 경우 신체 발달은 물론 지적, 정서적 성장에도 문제가 생길 가능성이 높다. 유아뿐 아니라 청소년과 성인에게도 접촉은 매우 중요하다. 접촉이 부족하면 사람 사이의 긴밀한 관계나 신뢰할 만한 연대감을 가지지 못하는 경우가 많다.

성장 과정에 필수적인 촉각과 관련해 기억나는 영화가 하나 있다. 베르나르도 베르톨루치 감독의 〈마지막 황제〉[1]다. 이 영화에는 불과 세 살 나이에 황제에 오른 푸이가 같은 또래의 어린이들과 노는 장면이 나온다. 흥미롭게도 어린 황제와 아이들 사이에는 하얀 천으로 된 장막이 있는데, 보이지는 않지만 서로 몸을 만지고 비비며 즐거워하는 모습이다. 얼마나 사실에 기반을 둔 장면인지는 모르겠지만, 아무리 어리다 해도 황제인 푸이의 몸에 직접 손을 댄다는 것은 아마 상상할 수도 없는 처지에서 고안된 놀이로 생각된다. 모든 사람 위에 군림하지만 고립된 공간에서 누구와도 함부로 직접적인 접촉을 할 수 없는 황제가 겪어야

하는 아이러니가 아닐 수
없다.

　2004년 호주 시드니에
서 처음 시작된 것으로 알
려진 '프리 허그free hugs'
캠페인도 생각해보면 도
시 환경에서 느끼는 현대
인의 고립감이나 소외감
과 연관된 것이다. 도시는
늘 붐비고 수많은 사람이
길거리를 채우지만, 반대
로 개인은 하나의 섬서럼

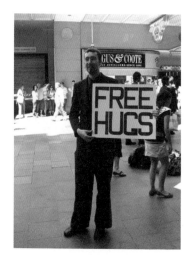

프리 허그 캠페인
오스트레일리아 시드니, 2006

서로 연결되지 않고 부유하고 있다. 한국에도 상륙한 프리 허그
는 점차 자리를 잡더니 최근에는 연예인이나 정치인이 영화 흥
행이나 정치적 어젠다를 걸고 프리 허그를 자주 한다. 서양에서
시작된 프리 허그가 아시아로 전파돼 한국에서는 긍정적 관행으
로 인정받고 있지만, 다른 지역의 수용 방식과 태도에는 차이가
있다. 예를 들어 중국에서는 프리 허그를 의미하는 포포단抱抱团
(2011년 신조어 등재)이라는 말까지 생겼지만, 이 단어는 부정적 의
미가 더 강하다. 또 태국은 공공장소에서 사적인 신체 접촉이 문

화적 금기여서 아예 프리 허그 자체가 허용되지 않는다.

프리 허그 캠페인과 비슷한 시기에 시작된 이른바 '커들 파티 cuddle party'도 매우 흥미로운 사례가 아닐 수 없다. 남녀가 특정 공간에 모여 서로 몸을 만지고 비비는 파티를 말하는데, 이는 에로티시즘이나 섹스를 추구하는 것이 아니다. 서로 경계감 없이 몸이 움직이는 대로 엉키고 비빌 뿐이다. 미국과 유럽에서 이루어지는 커들 파티는 여러 지역으로 점차 확산되는 중이다. 왜 이런 현상이 벌어지는 것일까? 서로 알지 못하는 사람들이 모여 집단으로 서로 몸을 만지고 비비는 이유는 무엇일까? 커들 파티에 참석한 이들은 낯선 사람과의 접촉이 처음에는 어색하지만 점차 어떤 대화보다도 서로 경계가 없어지는 듯한 교감과 그에 따른 만족감을 준다고 말한다.

사실 커들 파티라는 말은 생소하게 들리지만 사람 간의 접촉 관행은 실제 우리 일상생활에 널리 퍼져 있다. 인간의 접촉 욕구는 스포츠 경기에서도 잘 나타난다. 누구나 한 번쯤은 본 적이 있겠지만, 월드컵 같은 국가 간 축구 경기에서 득점을 한 선수와 동료 선수 간의 행동을 기억해보자. 서로 얼싸안고 쓰다듬고 뒹군다. 마치 하나의 눈덩이처럼 엉키는 모습도 자주 볼 수 있다. 이것을 보면 극단적 감동과 환희의 순간에 행복감을 공유하는 인간이 보여주는 가장 원초적인 행동의 하나는 바로 이런 접촉

이 아닐까 하는 생각이 든
다.

신체 접촉을 통한 교감
은 스포츠뿐 아니라 정치
영역에서도 잘 나타난다.
대표적인 경우가 바로 악
수다. 선거에 나선 후보들
은 지역 유권자의 손을 일
일이 잡는다. 정책 발표나
토론보다도 후보자와의
악수, 손으로 전달되는 촉
감이 더 강한 인상을 남긴
다는 사실은 웬만한 정치
인이라면 다 아는 상식이
다. 역사적으로 유명한 일
화가 있다. 17세기 영국
의 찰스 2세는 대중적 지
지를 얻기 위해 수만 명의
사람들과 직접 악수를 했
다. 또 미국의 링컨 대통

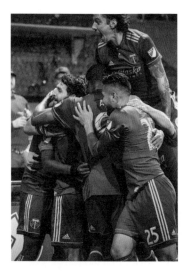

축구 선수 간의 신체 접촉

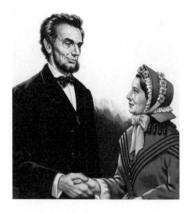

정치인의 악수

령도 대중의 신망을 얻기 위해 유권자와 정열적으로 악수를 했던 것으로 유명하다. 찰스 2세나 링컨은 촉각의 정치적 중요성을 잘 알고 있었던 셈이다. 한국의 정치인도 선거 때가 되면 평소와 다르게 유권자와 일일이 악수를 나눈다. 두 손을 꼭 잡고 눈을 바라보며 최대한의 감각 접촉을 시도한다.

접촉은 타인과의 관계에서만 발생하는 것으로 생각하기 쉬운데, 실제 스스로의 신체와 접촉하는 자기 신체 접촉도 존재한다. 일상에서 사람들이 자기 몸을 스스로 접촉하는 행위를 관찰해 보면 매우 다양하고 반복적이라는 것을 쉽게 발견하게 된다. 기도할 때 두 손을 꼭 맞잡는다거나 팔짱을 끼기도 하고 머리 등을 만지는 일도 많다. 이러한 자기 신체 접촉 행위는 자신의 감정이나 의사를 전달하는 수단으로 사용되는데, 지역마다 특징적인 행동을 취하는 경우가 많다.

접촉에 대한 욕구는 개인뿐 아니라 민족에 따라서도 다른 경향을 보인다. 유럽에서도 남부와 북부 지역이 다른데, 지중해 연안 사람이 서로 만지고 포옹하는 것을 더욱 즐긴다. 신체 접촉의 빈도가 개인의 건강과 사회성은 물론 개인 간의 사회적 연대에도 큰 영향을 끼친다는 보고가 많다. 청소년을 대상으로 실시한 실험에 따르면 서로 쓰다듬거나 포옹하고 입을 맞추는 등의 육체적 접촉이 적은 실험 집단에서 훨씬 더 공격적 성향을 보였다.

말하자면 접촉이 공격성을 누그러뜨린다는 것을 보여주는 연구 결과인 셈이다.

실제 신체 접촉에 대한 규칙과 금기만큼 인류 문화의 다양성을 보여주는 사례도 흔치 않을 것이다. 동서양의 문화를 비교해보면 갓 태어난 아기와 엄마 사이의 신체 접촉에도 작지 않은 차이가 드러난다. 동양의 경우 일반적으로 서양에 비해 훨씬 긴 기간 동안 아기와 친밀한 육체적 접촉이 중요시된다. 수유 과정은 물론 일상생활에서 아시아 지역의 아기는 서양에 비해 훨씬 관용적으로 엄마의 육체와 밀착되고 다른 가족 구성원 간의 접촉도 적극 권장된다. 이에 비해 서양의 육아 문화에서는 신체 접촉에 대한 기율이 더 강하다.

촉각 언어와
감정

색을 나타내는 색채어와 유사하게 한국어는 모음변화를 통해 다
양한 촉각 형용사를 만들어내는 특징도 가지고 있어 주목할 만
아니.

촉촉하다/축축하다

까칠하다/가칠하다/꺼칠하다/거칠하다/거칠다

보드랍다/부드럽다

포근하다/푸근하다

매끈하다/미끈하다/매끄럽다/미끄럽다

따뜻하다/따듯하다/뜨뜻하다/뜨듯하다/따스하다/따습다/다습다/
뜨습다/드습다

한국어에는 한자어와 고유어로 구성되는 단어가 많은데, 흥

미롭게도 촉각을 나타내는 단어에는 유독 고유어가 많다. 일부 학자는 이를 바탕으로 촉각 경험의 기원이 가장 역사가 오래됐고 근원적인 것이라는 가설을 제시하기도 한다. 촉각 언어는 단순히 피부에서 느껴지는 촉감을 표현할 때뿐만 아니라 다른 영역으로도 잘 전이되는데, 감촉과 인간관계의 상관성은 우리 언어에 잘 나타난다. 한 사람의 성격이나 서로의 관계를 가리킬 때 '거칠다, 까칠하다, 매끄럽다' 등의 표현을 쓰는데, 이는 인간에 대해 감각적인 판단을 한다는 암시로 까칠한 사물의 표면에 대한 촉각적 체험이 인간관계로 확장된 것이다. '무겁다, 가볍다'라는 무게 감각을 나타내는 단어 역시 인격이나 사회적 가치 등을 표현할 때도 쓰이는데, '따뜻하다, 차갑다'도 유사한 경우다. 이런 표현은 실제 제온을 의미하는 것이 아니라 사회적 소외 상태와 연결된 언어적 표현으로 이해할 수 있다. 어떤 실험에서는 육체적 온기와 사회적 온기가 실제 긴밀히 연결돼 있다는 결론을 얻었다.[2] 실험 참가자가 따뜻한 음료를 손에 들고 있을 때 친구나 가족 구성원을 더 가깝게 느낀다는 것이다. 뇌의 특정 부분에 온도를 느끼는 물리적 감각과 누군가의 친절함이나 따뜻한 마음이 동시에 기록된다고 한다. 이런 면에서 육체적 온기와 사회적 온기를 지각하는 신경 연결은 매우 유사한 것으로 보인다.

촉각과
욕망

이처럼 촉각은 외부 대상의 무언가를 판단하는 데 중요한 잣대로 작용하며, 그 판단은 사람의 마음을 움직인다. 이런 점에 착안해 발신하는 분야가 바로 촉각 마케팅이다. 현대 소비사회는 촉감이 불러오는 매혹을 다양한 촉감 마케팅을 통해 극대화하고 있다. 하지만 이미 일상생활의 많은 곳에 촉각 마케팅이 적용돼 있다. 예를 들면 레스토랑의 메뉴판이다. 음식 값이 비싼 레스토랑일수록 메뉴판이 무겁다는 사실에 주목한 적이 있는가. 묵직한 메뉴판은 비싼 음식 가격을 정당화해주는 느낌을 소비자에게 준다. 저렴한 식당의 메뉴판은 대개 가벼운 재질이나 종이로 된 경우가 많은 것도 비교해볼 필요가 있다. 이뿐만이 아니다. 부드럽고 포근한 촉감은 쿠션처럼 피부가 직접 닿는 제품에 많이 활용된다. 아이들이 좋아하는 '기분 좋은' 촉감의 이른바 애착인형은 물론이고 성인용 제품에도 광범위하게 쓰인다. 현대인이 일

상으로 사용하는 휴대전화의 뒤편에 고급 가죽을 입히는 등 스마트폰에 촉감 디자인이 주요한 마케팅 요소가 된 지는 이미 오래다. 승용차의 핸들이나 각종 제어 장치의 표면 촉감에 대한 연구 개발도 활발히 이루어지고 있다. 가죽이나 비단으로 만든 제품은 눈으로 보기만 해도 그 촉감을 느껴보고 싶고 만져보고 싶다는 욕구가 일어나는데, 실제로 특정 물건을 일단 촉각으로 느껴본 사람은 그 물건에 대한 소유욕이 더 강해진다고 한다. 백화점 직원들이 "옷 한번 입어보세요", "가방 한번 들어보세요", "신발 한번 신어보세요" 하고 권하는 것도 물건을 직접 촉각으로 경험한 사람은 소유 심리가 강해지는 경향이 있기 때문이다. "집에 두고 일주일 동안 써본 뒤 마음에 들지 않으면 반품하세요!"라는 홈쇼핑 광고에도 같은 원리가 작동한다.

화장품 마케팅에서는 피부색과 촉감을 환기하는 전략을 극대화하는 광고 기획이 넘쳐난다. '부드럽고 포근한' 쿠션이 불러일으키는 촉감 자극과 마찬가지로 '촉촉하고 매끈한' 피부라는 광고 카피가 거의 모든 화장품 마케팅에 적극 활용되고 있다. 이러한 사례는 촉감과 디자인 간의 밀접한 관계를 보여주는 것일 뿐 아니라, 시각 못지않게 촉각이 소비자의 욕망을 움직인다는 사실을 다시 한 번 상기시킨다. 피부에 부여하는 미적 태도도 매우 흥미롭다. 누구나 예외 없이 아름다운 피부를 갈망하는 현대

인에게 과연 아름다운 피부란 무엇인가? 피부 미용 광고를 보면 '촉촉하고 매끈한 우윳빛 뽀얀 피부'라는 문구가 넘쳐난다. 건강한 피부를 향한 욕망이야 문제가 없지만, '하얀 피부'를 선호하는 아시아 소비자의 욕망은 적어도 생각해볼 필요가 있다. 하얀 피부 선호 속에 귀족 계급에 대한 욕망, 백인 미녀에 대한 무조건적 욕망이 숨어 있는 것이 아닌지 묻게 된다.

촉각산업과
아시아

처음 만나는 사람과 악수하는 것은 이제 보편적인 인사처럼 보인다. 하지만 악수에도 보이지 않는 규칙과 규범이 존재한다. 상대에 따라 손을 잡는 행위는 상상조차 할 수 없는 경우도 있고, 지역의 문화에 따라 악수를 하는 방식이 상이한 경우도 있다. 이를 어기면 무례함을 넘어 심각한 문제까지도 일어날 수 있다. 누가 먼저 손을 내밀어 악수를 하느냐에 따라 신체 접촉의 범위와 강도가 다르기 마련이다. 하물며 포옹과 키스 같은 신체 접촉의 규범과 양식은 동서양 간에 큰 차이가 있고, 같은 나라 안에서도 지역에 따라 다양한 방식과 금기가 존재한다. 그럼에도 신체 접촉이 제도화되고, 나아가 서비스 상품화되는 걸 보면 흥미로운 일이 아닐 수 없다.

최근 아시아의 관광산업에서 주목해볼 만한 것이 바로 피부 마사지다. 중국을 방문하는 관광객이라면 간단한 발 마사지에서

전신 마사지에 이르기까지 여행 중 한 번쯤은 마사지 숍에 들르게 된다. 나아가 태국, 인도네시아, 캄보디아, 베트남, 미얀마 등에 이르기까지 동남아시아 전역의 마사지 관광산업이 그 어느 때보다 활성화되고 있다. 사실 마사지의 기원과 역사를 따져보면 왕이나 귀족의 건강과 미용에서 출발해 종교 사원에 학교를 차려 마치 의사를 양성하듯 교육해온 배경이 있다. 마사지에 동원된 수많은 향료와 고도의 마사지 기법을 살펴보면 놀라지 않을 수 없다. 인간의 촉각에 대한 오랜 관심과 노력 없이는 축적될 수 없는 것이다. 최근 피부 감각의 자극을 통해 질병이나 병적 증세를 치유하는 방법에 관심이 높아지고 있는데, 맨발로 걷기 같은 운동은 인간과 자연의 직접 접촉의 중요성을 암시하는 것이다. 또 앞서 언급한 것처럼 아기와 엄마의 접촉만큼 중요하고 또 아름다워 보이는 신체 접촉도 없을 것이다.

인간이 할 수 있는 가장 아름다운 촉각 경험은 어떤 것일까? 아이들은 누가 시킨 것도 가르쳐준 것도 아닌데 바닷가 모래밭이나 갯벌에 가면 온몸으로 뒹구는 것을 즐긴다. 이런 모습을 보면 인간이 몸을 통해 느끼는 촉감 가운데는 물과 바람, 빛을 마음껏 받아들이며 자연과 하나가 되듯 즐기는 것이 최고가 아닐까 하는 생각이 든다. 더불어 사랑하는 남녀 간의 성적, 육체적 접촉은 한 인간이 다른 인간과 나눌 수 있는 신체 접촉의 궁극적

표현일 것이다. 요즘은 영상 통신 기술의 발달로 오랜 시간 멀리 떨어져 살 수밖에 없는 가족이나 친구를 컴퓨터 화면으로 쉽게 만나게 됐다. 그렇지만 화면으로 보는 것과 서로를 끌어안는 뜨거운 포옹과는 그 격차가 너무도 크다. 체감으로 전달되는 상호 소통의 접촉은 가장 직접적이면서도 근원적인 충족감을 주는 것이기 때문이다.

촉각과
아름다움

'시각적 촉감visual tactility'이라는 흥미로운 말이 있다. 시각과 촉각이 눈과 피부라는 별개의 감각 통로를 가지고 있으면서도 시각적 경험과 관련 과정에는 촉각적 요소가 들어간다는 주장이다. 실제 외부의 아름다움이 우리의 감각 경로로 들어올 때 시각의 비중이 매우 높다는 점은 앞에서 이미 언급했다. 그런데 시각 경험을 자세히 살펴보면 시각적 판단 안에 촉각적 요소가 매우 중요한 일부분이라는 사실을 쉽게 알 수 있다. 우리는 시각을 통해 단순히 볼 뿐만 아니라 대상의 표면이 가진 촉각적 성질도 보게 된다. 한마디로 눈은 보면서도 만지는 기관처럼 작용한다. 바위를 보는 순간 우리는 바위의 거친 표면을 인지하고 이해하며 판단한다. 이러한 시각적 촉감은 우리의 일상생활은 물론이고 예술품 등에서도 쉽게 찾을 수 있다. 거친 나무를 자르고 표면을 다듬어서 매끈하게 만들어낸 목조 가구는 일상용품이지만 손으

로 어루만지고 싶은 욕망을 자극한다. 두말할 나위 없이 순백의 백자는 티 없이 맑은 시각적 경험을 주면서 동시에 촉각적 느낌을 동반한다.

이렇듯 아름다움을 체험하는 과정에서 촉각이 가지는 특성에 대해 좀 더 면밀히 주목해볼 필요가 있다. 높고 파란 하늘, 땅과 숲을 단순히 보는 것에서 머물지 않고 몸으로 체감할 수 있다면 이는 놀라운 교감을 가져올 것이다. 다시 말해 촉각적 일체감의 가능성을 가지고 있는 셈이다. 이는 시각에 비해 천시돼온 촉각이 심오한 체감과 상상력의 핵심으로 평가될 수 있는 근거가 된다. 만약 시각만이 아름다움을 규정한다면 자연스럽게 맹인에게는 아름다움이라는 것이 존재하지 않는다는 것인가 되고 서 있을 수 없나. 우리가 이미 알고 있는 것처럼 눈으로 볼 수 없는 맹인은 소리나 접촉을 통한 느낌의 집중도가 비장애인보다 매우 높다. 이것을 생각해본다면 맹인의 경험은 미의 영역을 확장하고 또 심화할 수 있는 가능성을 방증한다.

감각의 차이가 만들어내는 아름다움을 생각할 때 주목할 만한 소설이 하나 있다. 이 책의 서두에서 언급한 중국 작가 비페이위의 《마사지사》가 그것이다. 소설 속에서 태어날 때부터 맹인인 주인공 사푸밍은 마사지 일을 하고 있다. 눈으로 볼 수 없는 주인공에게 심각한 질문이 떠오른다. '아름다움이란 무엇인

가?' 같은 마사지 센터에서 일하는 두홍이라는 맹인 마사지사가 있는데, 베이징 출신의 드라마 감독과 일행이 두홍의 아름다움을 찬미하고 찬탄한다. 주인공은 그들이 말하는 두홍의 아름다움을 추적하기 시작한다.

> 감독은 휴게실 문을 나서며 다시 한 번 중얼댔다. "정말 너무 아까워." 사푸밍은 동시에 (감독의 일행인) 여자가 더 깊은 탄식을 내뱉는 소리를 들었다. "정말이지, 너무 아름다워요." (…)
> 떠들썩하게 몰려왔던 사람들이 떠나갔다. (…) 이곳의 모든 맹인은 이제 ~~~~~ ~~~~ ~~~~~ ~~~~~~ 하늘도 깜짝 놀랄 비밀을 마침내 알게 된 것이다. '그들' 속에 굉장한 미녀가 있었다.[3]

소설에서 다분히 지식인 냄새가 나는 주인공 사푸밍은 두홍이 아름답다는 말을 듣고 아름다움이 무엇인지 묻기 시작한다. 아름다움은 어디에 있으며, 그것이 무엇인지 알고 싶어 더듬어보고 아름다움에 홀리게 되면서 더욱 질문에 빠지게 된다. 과연 청각으로 전해들은 두홍의 아름다움은 주인공의 내면에 어떻게 구성될 수 있을 것인가? 시각에 의지하지 않고 언어로 전달된 두홍이라는 여자의 아름다움은 어떻게 느껴지고 이해될 수 있을 것인가? 눈의 감각에 의해 규정된 아름다움을 귀와 손의 감각으

로도 이해하고 판단할 수 있을까?

> 손으로 더듬어봤자 무엇을 얼마나 알 수 있단 말인가? 손으로는 크
> 고 작음, 길고 짧음, 부드러움과 단단함, 차갑고 뜨거움, 건조하고
> 축축함, 오목함과 볼록함을 구별할 수 있다. 그러나 손에는 분명히
> 한계가 있다.[4]

결국 작품 속의 표현대로 '손으로 더듬어 무엇을 얼마나 알 수
있단 말인가'처럼 볼 수 없는 맹인 마사지사는 아름다움을 영영
볼 수 없는 것일까? 아름다움을 볼 수 없다면 이해할 수도 없는
것일까? 주인공 사푸밍과 작품 속 등장인물은 통해 지각는 흥미
롭고노 중요한 질문을 던진다. 사푸밍이 귀와 손을 통해 경험한
것이 과연 아름다움인가? 그렇다면 그 아름다움은 눈으로 보는
아름다움과 어떤 차이와 의미를 갖는 것인가? 이러한 질문은 미
적 체험의 본질에 대한 매우 심오한 관찰이 필요하다는 것을 알
려준다. 촉각에 의해 구성된 세계의 모습은 어떠한 것인가? 정확
히 말해 시각의 구체성이 제외된 촉각, 후각, 청각 그리고 기억으
로 구축된 맹인의 세상과 그 내면에서 지각되는 아름다움의 문
제를 던지는 셈이다. 이러한 통찰은 우리에게도 자신이 구축한
세상에 대한 이해와 아름다움의 경험을 다시 한 번 생각해보게

만든다. 시각이 주는 구체성을 상실한 맹인에게도 아름다움은 자신의 내면에서 추상적 사고를 통해 구축될 수 있는 것이다. 이러한 사고를 확장해보면 아름다움은 외부를 인식하는 한 통로인 시각만의 문제가 아니라, 모든 개인의 내면에 자리한 추상적 사고에 의해 최종적으로 구축된다고 할 수 있다.

미식이란

5

무엇인가

너무나 자명한 사실이지만 인간은 먹지 않고는 살 수 없다. 그런 이유 때문인지 태아가 성장하는 과정에서 입은 가장 먼저 생기는 신체 부위 중의 하나라고 한다. 앞서 촉각이 우리가 느낄 수 있는 최초의 감각이라면 미각은 우리와 가장 밀접한 감각일 것이다. 요즘은 이른바 '먹방' 시대라고 할 만큼 많은 이들이 먹는 것에 열광하고 맛있는 음식을 찾아 나서는 TV 프로그램도 인기가 많다. 유명한 음식점 앞에는 긴 줄이 늘어서 있기 마련인데, 사람들은 인내심 있게 기다렸다가 마침내 음식을 즐긴다. 식당 입구에 줄이 없다는 것은 그 집이 맛집이 아니라는 판단의 근거가 되기도 한다. 한참을 기다려 들어간 음식점에서 이런 저런 각도로 사진을 찍고 자신의 SNS에 후기를 올리는 일은 이제 많은 한국인의 일상생활이 된 듯하다. 사실 누구라도 맛집을 마다할 리는 없지만, 이러한 열정과 열광은 한국에서 유독 두드

러지는 독특한 문화가 아닐까? 이를 반영하듯 최근 출판된 찰스 스펜스Charles Spence의《왜 맛있을까 Gastrophysics》[1]에서도 한국의 '먹방 mukbang'을 소개한다. '먹방'이라고 한국 발음 그대로 표기한 것을 보면 먹방이 한국 미식美食 문화의 독특함이 담긴 고유명사임을 인정하는 듯하다.[2]

《왜 맛있을까Gastrophysics》표지

앞서 말한 대로 맛있는 음식을 마다할 사람은 없다. 하지만 무엇이 맛있는가, 맛이란 무엇인가에 대해 조금이라도 따져보면 그 대답이 쉽지 않다는 것을 알게 된다. 단맛, 쓴맛은 물론 씹는 맛, 넘기는 맛, 손맛 등등의 표현을 생각해보면 맛의 다양성에 놀라게 된다. 어떤 맛은 말로 표현하기에 적당한 것이 없을 정도로 미묘하고 복합적이다. 물에도 맛이 있어 물맛이라고 하는데, 과연 이 맛은 무엇인가? 물맛을 내는 것이 무엇인지 찾는 연구에 따르면 물속에 미네랄이 적당히 있을 때 사람들은 맛을 느낀다. 그러나 미네랄 성분이라도 철과 구리는 조금만 들어 있어도 냄새가 나고 칼슘과 마그네슘은 쓴맛을 내기 때문에 단순히 미네랄이 물맛을 낸다고 할 수는 없는 셈이다. '무미

無味'라는 말은 글자 그대로 보면 아무 맛도 느끼지 못한다는 뜻으로 읽히지만 맛의 유무와 맛이 좋고 나쁨은 서로 구별될 필요가 있다. 같은 음식이라도 갈아서 먹으면 맛이 없는데 씹어서 먹으면 맛있는 경우도 있다. 맥주는 꿀꺽꿀꺽 한 번에 많은 양을 들이켜야 맛이 난다는데, 이를 목 넘김의 맛이라고들 한다. 맛은 음식에만 들어 있는 것이 아니라 어떻게 먹느냐에 따라 제대로 맛이 나고 또 새로운 맛이 발생한다는 이야기다. 한국인은 엄마 밥, 집 밥 등을 들며 대체할 수 없는 '손맛' 얘기 하길 좋아한다. 누구나 영혼의 음식soul food이 있다고 하는데, 이는 맛을 넘어 향수와 추억이 음식 맛과 함께하기 때문이다. 맛에 대한 정의는 둘째치더라도 먹어야 할 음식과 먹지 말아야 할 음식, 게다가 먹는 규칙과 금기, 그 예절과 의미는 문화에 따라 놀랄 만큼 다양하다. 먹는다는 사실만큼 단순한 명제도 없지만 그만큼 복잡한 문화 체계도 없다. 이 말은 미식의 개념도 하나의 문화 체계라는 사실을 말해준다.

맛 하면 단순히 혀에서 느끼는 것이라고 생각하기 쉽지만, 사실 혀가 감지하는 맛은 일부에 불과하고 후각과 시각 그리고 개인의 경험과 기억 등이 합쳐져서 맛을 인지하는 것이다. 같은 음식을 먹고도 사람마다 맛이 있다, 없다 하는 것은 혀의 맛은 물론이고 때와 장소의 분위기 등 매우 다양한 요소가 맛의 인지 과정에 작용하기 때문이다.

도대체 '맛'은
무엇일까

가장 기초적인 이 질문을 이해하기 위해서는 혀에서 뇌로 이어져 완성되는 맛의 감각회로에 대한 기본적인 지식이 필요하다. 먼저 혀에서부터 시작해보자. 맛의 사전적 의미는 '음식 등이 혀에 닿을 때 느끼는 감각'인데, 우리가 느끼는 이른바 다섯 가지 기본 맛은 혀의 미뢰(맛봉오리)라는 조직에서 우선 감지된다. 이 많은 미뢰가 맛을 포착해 뇌에 전달하면 뇌가 정보를 종합해 맛을 느끼게 한다. 그러나 미뢰가 감지한 자극은 일부분일 뿐 이후 후각은 물론 기억 등 복잡한 맛의 체계가 연계돼 작동하게 된다.

복숭아를 먹는 사람은 맨 먼저 복숭아가 내뿜는 향에서 기분 좋은 느낌을 받는다. 그리고 한 조각을 입속으로 집어넣으면, 시큼한 신선미를 느끼면서 더 먹고 싶은 충동이 솟구친다. 하지만 입속에 든 것을 코의 통로 아래로 삼키는 순간에 가서야 완전한 향기를 느낄

수 있고, 비로소 복숭아가 주는 느낌을 모두 다 느낄 수 있다. (《미식
예찬physiologie du goût》, 1825)[3]

이렇듯 냄새와 맛이 불가분의 관계라는 것은 오래전부터 인
지돼왔고, 이는 복숭아만이 아니라 우리가 섭취하는 모든 음식
에 적용된다. 후각과 미각이 뇌의 안와전두피질에서 합쳐진다는
사실은 신경생리학적으로도 후각과 미각의 연관성을 증명하는
것이다. 게다가 인간의 안와전두피질은 체격 대비 다른 어떤 동
물보다 큰 것으로 알려져 있다.

실제로 후각을 잃으면 음식 맛을 느끼기 어렵다는 사실은 전
문적인 실험이 아니더라도 누구나 일상생활에서 쉽게 경험할 수
있다. 예를 들어 후각을 잃으면 양파 맛과 사과 맛을 구별해내기
힘들다. 음식 맛의 70~80퍼센트는 미각이 아니라 후각에서 오
는 것이라는 실험 결과도 많다.

사실 음식 맛은 후각뿐 아니라 음식의 색이 주는 시각적 자극,
음식의 촉감과 그 음식을 먹었던 당시의 감정은 물론 문화적 관
습까지 합쳐져 발생하는 복합적 현상이라고 해야 정확할 것이
다. 즉 혀에서 느끼는 단순한 감각이라고 생각하기 쉬운 맛은 가
장 복합적인 공감각 현상의 결과인 셈이다. 이를 실제로 경험하
기 좋은 곳이 바로 파리에 있는 '덩 르 누아르Dans le Noir'라는 식

당이다. '어둠 속에서'라는 뜻을 가진 이 식당은 아무것도 볼 수 없는 칠흑 같은 어둠 속에서 음식을 제공한다. 여기서 일하는 모든 웨이터는 시각장애인이다. 어둠 속에서 음식을 섭취한다는 것은 비시각장애인이 맹인의 경험을 잠시나마 하게 되는 기회가 되기도 하지만, 다른 목적도 있다. 이 음식점의 홈페이지에는 "인간의 독특한 감각 체험을 즐기십시오. 감각의 세계로 오신 것을 환영합니다"라는 슬로건이 걸려 있다. 맛과 냄새에 대한 고정관념을 완전히 다시 생각해보라는 메시지인 셈이다.

전 세계적으로 미식산업이 발전하면서 이른바 소믈리에라는 전문 맛 감별사가 유명세를 타고 있다. 최고급 레스토랑에는 와인 맛을 감별해주는 소믈리에가 있기 마련인데, 이젠 그 의미가 확장돼 더 소믈리에도 있고, 한국에서는 김치 소믈리에, 젓갈 소믈리에에도 등장했다. 더 말할 것도 없이 특정 음식에 대한 전문적인 감별을 담당하는 사람이다. 실제 이들 소믈리에가 일반인보다 더 발달된 미각이나 뛰어난 혀 혹은 코를 가지고 있는 것은 아니다. 이들의 감각 능력은 일반인과 특별히 다르지 않고 오로지 지적으로 개발된 것이다. 정확히 말해서 집중된 경험과 학습 훈련으로 맛을 감별하기 위한 특별한 뇌를 가지게 됐다는 말이다. 와인 소믈리에가 일반인과 다른 점은 와인의 맛과 냄새 정보가 수렴되는 뇌 영역의 활동이 강화된다는 점에 있다. 즉 소믈

리에가 느끼는 맛은 일반인보다 지적으로 경험되는 것이라고 볼 수 있다. 이를 통해 분석적인 감미 경험이 한층 더 강화되는 것이다. 결국 그들의 감미 경험에 의해 뇌의 활동이 강화돼 단순히 혀나 코로 들어오는 맛 정보뿐 아니라 기억, 언어 등 좀 더 다양하고 고차원적인 인지 기능까지 복합적으로 작용하는 셈이다.

우리가 잘못 알고 있는 혀 지도와
다섯 가지 기본 맛

맛과 관련된 지식에는 우리가 알지 못하는 또 다른 큰 착각이 있다. 먼저 혀 지도 또는 맛 지도라는 것이다. 어릴 때 배우기도 했고 또 누구나 한 번쯤은 들어봤을 텐데, 각각의 맛을 감지하는 혀의 부위가 다르다는 것이다. 혀의 앞쪽은 단맛, 뒤쪽은 쓴맛, 양옆은 신맛 등으로 구역이 나뉜 혀 지도가 머릿속에 떠오를 것이다. 그런데 오랫동안 믿어온 이 혀 지도는 잘못된 것이다. 이것이 제대로 바로잡힌 것은 2000년대에 들어와서인데, 간단히 말해서 다섯 가지 기본 맛은 혀 전체에서 골고루 감지된다는 것이다. 이런 어처구니없는 일이 벌어진 것은 1901년 다비트 헤니히 David Hänig라는 독일 과학자의 실험 결과가 다른 연구자에 의해 표로 정리될 때 왜곡됐기 때문이다. 단맛, 짠맛, 신맛 등의 강도를 연구했던 헤니히의 실험 결과를 미국의 심리학자 에드윈 보링이 그래프로 만들었고, 그다음 다른 연구자들과 교과서 편집

자들이 그래프를 엉뚱하게 해석해 잘못된 혀 지도가 만들어졌다는 것이다. 헤니히의 실험에서 나타난 작은 차이가 확대되고 아예 부위가 구분돼 서로 구역으로 경계 지어진 혀 지도가 만들어져서 오랜 세월 동안 유포된 것이다.

맛에 대한 우리의 믿음 중에 또 하나 바로잡아야 할 것이 있는데, 바로 다섯 가지 기본 맛이다. 누구나 이미 알듯이 다섯 가지 기본 맛 하면 아무 주저 없이 단맛, 신맛, 짠맛, 쓴맛 그리고 매운맛을 꼽는다. 그런데 문제는 이 중 매운맛은 실제 맛이 아니라는 점이다. 미각 연구자에 따르면 매운맛은 혀가 느끼는 강한 자극, 즉 통증이다. 매운맛을 느끼는 감각수용체가 있는 것이 아니라 워낙 자극이 강해 통증으로 감각된다는 것이다. 간단히 말해 혀에는 매운맛에 반응하는 미각세포가 없다.

그렇다면 이제 기본 맛은 다섯 가지가 아니고 네 가지일까? 아니다. 여전히 다섯 가지가 맞는데, 매운맛 대신 이른바 감칠맛이 들어간다. 여기에는 좀 더 설명이 필요하다. 감칠맛은 우마미うま味라고 하는 일본어에서 온 말이다. 우마미를 처음 발견한 학자는 도쿄제국대학의 화학자 이케다 기쿠나에池田菊苗로 1908년 다시마 국물에서 독특한 맛을 내는 물질인 글루탐산나트륨을 발견하고 그 맛을 우마미로 명명한 것이다. 하지만 1908년 처음 발견된 이 맛이 공식적으로 다섯 가지 기본 맛의

하나로 인정되기 시작된 것은 훨씬 뒤의 일로, 2001년에 와서야 제5의 미각으로 인정받게 된다. 감칠맛이 기본 맛으로 인정되기까지 이렇게 오랜 세월이 걸린 이유 중 하나는 감칠맛 자체가 갖는 특성 때문이다. 실제 감칠맛을 낸다는 다시마 우린 물을 마시면 아무 맛도 나지 않는다. 하지만 소금 등 다른 향미 요소와 결합하게 되면 감칠맛의 위력을 느낄 수 있다. 다른 네 가지 맛이 본연의 맛을 가지고 있다고 한다면 감칠맛은 다른 맛을 최대한 살리도록 돕는 역할을 한다. 즉 감칠맛은 특정 재료의 조리와 보존 및 발효 과정에서 다량 발생하는 것으로 알려져 있는데, 감칠맛을 내는 음식 재료에는 대표적으로 다시마나 가쓰오부시, 구운 고기, 파르메산 치즈, 표고버섯, 간장, 된장 등이 있다.

이러한 다섯 가지 기본 맛이 조합되고 후각과 시각 자극까지 합쳐지는 그 맛의 가변성을 생각해본다면 음식의 맛은 무한하다고 해야 하지 않을까. 기본 맛이라고 해도 맛은 온도에 따라 혹은 어떤 맛과 합쳐지느냐에 따라 변화하기 때문이다. 예를 들면 단팥죽에 소금을 첨가하면 오히려 단맛이 증가하는데, 이를 맛의 대비라고 한다. 동시에 다른 성분이 들어오면 맛이 약화되는 경우가 있는데, 커피에 설탕을 넣으면 쓴맛이 약화되고 신맛이 강한 과일에 설탕을 넣으면 신맛이 억제된다. 또 두 가지 맛 성분이 혼합돼 제3의 맛이 생기는 것을 맛의 상쇄라고 하는데, 바

로 김치가 그렇다. 김치 맛은 짠맛과 신맛이 상쇄돼 나오는 조화의 맛인 셈이다.

　맛도 맛이지만 먹을 수 있는 음식의 범위도 놀라울 만큼 다양하다. 인간은 흙도 먹는다. 중국의 한 지역에서 흙을 말려 조각을 내서 먹는 모습을 TV 다큐멘터리에서 본 적이 있는데, 흙이 속병 치료에 좋기도 하지만 제법 맛이 있어서 먹는다고 한다. 그 맛이 궁금하지만 흙을 먹는다는 것은 상상하기도 힘든 것이 솔직한 심정이다. 이렇듯 아시아의 미각에는 독특한 것이 많다. 지금은 한류 덕에 외국에서도 한식 애호가가 생겨날 만큼 한식이 인기 있지만, 영화 〈올드보이〉에서 주인공이 살아 있는 낙지를 젓가락도 없이 맨손으로 감아 짐승처럼 먹는 모습은 외국인에게 그야말로 놀랍고도 충격적인 장면으로 기억된다. 그래서 그런지 한국을 찾는 한류 팬 중에는 살아 있는 낙지를 먹고 이런 경험을 자신의 SNS에 올려 한류 팬임을 인정받기도 한다. 이는 낙지 맛 자체를 즐긴다기보다 영화에서처럼 먹어서 진정한 한류 팬임을 인정받기 위한 상징적 행동이라고 볼 수 있다.

미각과
향

인류가 먹는 과일의 종류는 정확히 세기도 어려울 만큼 다양한데, 그중에서도 과일의 왕이라고 불리는 것이 바로 두리안이다. 태국 등 동남아시아 지역을 여행한 사람이라면 한 번쯤 두리안 경고, 두리안 금지 표시를 본 적이 있을 것이다. 베트남의 안 오 낼은 두리안 반입 금지 규정을 위반할 경우 미화 1만 달러의 범칙금을 부과할 정도다. 희한한 일이다. 과일의 왕이 호텔에 반입될 수 없는 금지 품목이라니! 그 사실이 놀랍기도 하고 호기심을 자극하기도 한다. 하지만 두리안을 처음 먹어본 사람이라면 어렵지 않게 그 이유를 알게 된다. 처음 먹을 때는 그 강한 향이 혐오스럽기까지 할 정도다. 그러나 뜻밖에도 몇 번 먹게 되면 점차 두리안 과육의 고소함과 더불어 그 향에까지 중독되는데, 오늘날까지도 두리안이 과일의 왕이라는 사실은 유효한 듯 보인다.

음식의 악취 하면 또 빠질 수 없는 것이 바로 한국의 홍어다.

한국 사람이라고 해도 홍어회를
쉽게 먹을 수 있는 사람이 많지 않
을 만큼 홍어회의 향과 맛은 그야
말로 말로 표현하기 어려울 지경
이다. 강력한 암모니아 냄새가 먹
기 전은 물론 한입 삼키는 그 순간
부터 목구멍, 콧구멍 가릴 것 없이
우리 미각을 강타해온다. 처음 먹
는 사람에게는 한마디로 썩은 것
같은 맛이 나지만, 엄밀히 말해서

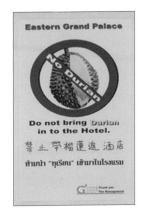

두리안 반입 금지 안내판

썩은 것이 아니라 삭은 것이다. 해로운 균의 증식은 억제하고 이
로운 균이 발효된 결과지만 아무리 미식이라 해도 쉽게 익숙해
지기 어려운 음식임에는 틀림이 없다. 중국의 취두부도 맛과 냄
새 때문에 외국인이라면 한국의 홍어회만큼 쉽게 친숙해지기 어
려운 음식이다. 도대체 이러한 독특한 미각은 어떻게 생겨난 것
일까? 왜 이런 맛을 좋아하고 또 추구하게 된 것일까?

　특이한 맛도 맛이지만 사람들은 음식을 섭취하면서 또 다른
극단을 추구하기도 한다. 한국 음식 하면 매운 것으로도 유명한
데, 외국인은 매운 고추를 또 매운 고추장에 찍어 먹는 한국인을
보면서 의아해한다. 게다가 시뻘건 매운탕 국물을 들이켜며 시

원하다고 하는 한국인의 입맛은 미스터리로 보이기 십상이다. 어찌 보면 자학적이기까지 한 이러한 극단적 맛의 추구는 복어 마니아에게도 보인다. 이제 복어에 들어 있는 독성을 모르는 사람이 없고 그런 이유 때문에 복어는 전문 자격증이 있어야 취급할 수 있지만, 여전히 복어를 먹는 사람은 많다. 잘못 처리된 복어를 먹으면 단순 마비 증세는 물론 죽음에 이른다는 것을 알면서도 먹는 사람이 꽤 되는 걸 보면 맛 체험에는 스릴도 있어야 하는 모양이다. 복어에 들어 있는 죽음의 공포, 그 유희가 사람들을 유혹하는 것일까?

소설가 무라카미 류村上龍는 자신의 실제 체험을 바탕으로 《달콤한 악마가 내 안으로 들어왔다》를 썼는데, 이 책을 읽다 보면 우리가 먹는 것은 절대 혀의 맛에만 한정돼 있지 않다는 사실을 깨닫게 된다. 그에게 음식은 단순히 맛에 그치는 것이 아니라 관능과 성에까지 이른다. 그가 방문했던 뉴욕의 한국 식당에서 파는 삼계탕은 토플리스 바의 이미지와 겹쳐진다.

그녀는 몸에 착 달라붙는 합성가죽 슈트와 핑크빛 레그 워머leg warmer 차림으로… 약간 부끄러움을 타는 듯한 손짓으로 브래지어를 벗고, 20분 정도 춤을 추었다. (…)

삼계탕은 펄펄 끓는 뚝배기째로 테이블에 올라온다. 펄펄 끓는 우

윷빛 수프 안에, 닭은 마치 거대한 바위산처럼 솟아올라 있다. 젓가락을 갖다 대면 껍질이 벗겨지고 살이 뼈에서 떨어져 나와 쫀득하고 하얀 덩어리로 변한 찹쌀과 함께 수프 속에 녹아든다. 봄에 녹아내리는 빙산처럼.[4]

이처럼 저자는 세계 곳곳을 방문했던 기억을 바탕으로 수십 편의 에피소드를 통해 관능의 이야기를 펼치고 있다. 자신의 몸을 개방해 섭취한 음식과 기억이 섞이는 경험에 주목한 것이다. 일과 여행 과정에서 만난 사람들과 쌓은 추억이 바로 미식이 주는 쾌락의 이야기인 셈이다.

미각과 미식 문화의
다양성

문화권마다 전통과 환경에 따라 음식의 종류는 물론이고 선호하는 맛에도 차이가 있게 마련이다. 시대에 따른 맛의 변화도 있는데, 대표적인 사례 중의 하나가 바로 바닷가재, 랍스터lobster다. 지금은 고급 레스토랑에서 취급하는 최고의 요리 재료 가운데 하나도, 특히 랍스터 스테이크는 가장 비싼 메뉴에 속할 것이다. 미국 북동부 지역을 대표하는 랍스터 요리점을 방문하는 것이 미국 여행의 한 이유가 될 만큼 고급 요리이자 미국 음식의 대명사로도 알려져 있다. 하지만 1800년대만 하더라도 랍스터는 잡히는 양이 너무 많아서 죄수 혹은 농장에서 일하는 이민자에게나 주던 것이었다. 그래도 남는 음식을 처리하는 것이 골칫거리였던 랍스터 요리가 19~20세기를 거치면서 고급 음식의 대명사로 자리 잡게 된 것은 놀라운 반전이 아닐 수 없다. 운송수단의 발달과 가공법 발전이 맞물리면서 랍스터 요리는 미국 전역으로

퍼져 나가 오늘날 최고급 요리의 하나가 됐다. 죄수나 노동자가 억지로 먹었던 18세기의 랍스터가 시간이 흐르면서 고급 취향의 맛으로 탈바꿈한 것이다.

특정한 맛의 진화도 흥미롭지만, 음식의 색도 미각에 큰 영향을 끼친다. 음식의 색은 문화에 따라 서로 다른 의미를 갖기도 한다. 예를 들어 스테이크 요리는 이제 동서양을 가리지 않고 세계적으로 소비되는 음식 중 하나지만, 자세히 살펴보면 문화에 따른 차이를 관찰할 수 있다. 서양의 소비자는 보통 핏빛이 돌 정도로 덜 익힌 고기를 선호하는 반면, 동양인은 대개 충분히 구운 것을 선호한다. 이는 덜 익힌 음식이 더 맛있다기보다는 서양인에겐 핏빛의 빨간 생고기가 더 식욕을 자극하기 때문이다. 한편 유럽의 남부 지역 사람들은 칠리소스나 토마토가 들어간 파스타류에서 보이는 빨간색을 단맛으로 인식한다. 두말할 필요 없이 한국 사람에게 빨간색은 매운맛을 불러일으킨다. 그래서 유럽인은 한국의 빨간 김치로 만든 김치찌개를 보면 단맛을 예상하기 쉽다. 하지만 한입 먹는 순간 단맛 대신 고통스러울 정도의 매운맛에 놀라기 십상인데, 이는 음식의 색이 갖는 문화적 차이를 알아차리지 못해 일어난 미각 쇼크인 셈이다.

이렇게 나라마다 다양한 맛과 음식이 존재하고 문화에 따라 상대적인 의미를 갖기도 하지만 세계 음식 문화사에서 중국의

음식 문화는 단연 돋보인다. 큰 영토와 엄청난 인구는 물론이고 주위 문명과의 오랜 교역의 역사를 생각해볼 때 중국 음식의 다양성은 오히려 자연스러운 결과다. 음식 재료, 조리법, 가공법 등을 비교해보면 중국 음식은 한마디로 음식 백과사전이라 해도 과언이 아니다. 우리가 생각하고 상상할 수 있는 가능성이 모두 동원된 듯 보인다. 기름을 사용하는 방법만 해도 지지거나 부치기, 볶기, 볶은 다음 국물을 넣고 다시 볶기, 튀기기 등 매우 정교하게 세분화돼 있다. 수많은 재료를 다양한 방식으로 조리하고 가공함으로써 파생되는 맛의 다양성과 그 맛의 체험은 미각이 가진 풍부한 가능성의 한계가 어디까지인지 묻게 한다. 실제 중국어에서 음식의 풍미와 미각을 나타내는 표현은 다른 지역, 다른 언어와 비교해 압도적인데, 이 점에는 학자들 간의 이견이 없다.[5]

미식 문화에서 맛의 표현은 맛 자체만큼이나 흥미롭고도 중요한 연구 대상이다. 어느 문화권이든 대개 기본 미각어는 '시다', '달다', '쓰다', '맵다', '짜다', '떫다'이며, 이를 기본으로 다른 맛과 교차해 복합적인 맛을 표현한다. 음식의 맛은 보통 한 가지가 아니라 여러 맛이 섞인 경우가 많은데, 단순히 시고 달다가 아니라 '새콤달콤하다', 시고 떫다가 아니라 '시금털털하다'와 같이 두 가지 맛이 합쳐지거나 맛의 강약에 따른 미묘한 맛의 뉘앙

스를 표현하게 된다. 미각어 연구에 따르면 음식 역사가 긴 문화권일수록 합성미각어가 발달했는데, 중국에는 서너 가지 맛이 합쳐진 표현이 많다.[6] 그만큼 미각에 대한 탐험이 길었다는 사실을 방증하는 것이다. 단순히 양적으로 많은 일반적인 음식 재료뿐 아니라 향신료, 꽃, 과일과 과일 껍질에 이르기까지 다양한 맛의 탐험은 중

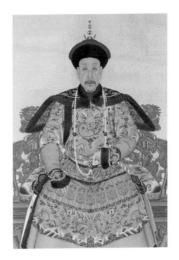

청나라 6대 황제인 건륭제
(재위 1735~1796)

국 문명의 역사만큼이나 길고 넓고 또 깊다. 이런 긴 역사의 흐름 속에서 중국 음식이 탄생했다.

중국의 미식 문화를 살펴보면 특별한 사건이 일어나거나 인물이 등장해 새로운 흐름이 시작되기도 했다. 오늘날 세계적으로 인정받는 중국의 미식 문화에서 청 건륭제乾隆帝의 역할을 빼놓을 수는 없다. 중국 역사상 60여 년이라는 가장 긴 통치 기간으로도 유명한 건륭제는 스스로 미식가라고 칭할 만큼 중국 음식에 관심이 많았다. 특히 건륭제의 중국 남방 지역 방문은 다

양한 음식 전통이 오늘날의 모습으로 통합되는 기초가 됐다. 물론 건륭제 한 사람에 의해 모든 중국 음식이 통합됐다는 주장은 가능하지도 않고 지나친 과장이다. 하지만 무려 여섯 차례나 양저우揚州, 쑤저우蘇州, 자싱嘉興, 항저우杭州 등을 방문하면서 강남의 음식 맛에 반한 건륭제가 이후 베이징에까지 그 음식을 소개하면서 중국의 북방 음식과 남방 음식이 만나고 이를 통해 새롭고 놀라운 발전의 계기가 마련됐다는 사실은 부인하기 어렵다. 만주족의 음식 차림인 만석과 한족의 음식을 의미하는 한석이 합쳐져 탄생한 만한석滿漢席이라는 말만 봐도 이는 단순히 황제 개인의 입맛을 넘어서서 만주족과 한족을 하나로 통합해 (만한일체) 통치하고자 했던 청 황제의 정치적 신념과도 일맥상통하는 것이었다.

중국의 음식 문화를 생각할 때 주목해야 할 것은 음식의 다양성과 그 역사성만이 아니다. '음식을 왜 먹는가'는 생존의 문제일 뿐 아니라 그 이상의 의미를 가지고 있다는 오랜 철학과 연관돼 있다. 살아 있는 생명체로서 인간은 몸의 건강을 유지하기 위해 먹어야 하지만, 동시에 인간은 몸과 더불어 정신을 가지고 있다. 자연이 순환하고 세상 만물이 서로 연결된 것처럼 몸과 마음도 분리된 것이 아니라 하나라는 인식 체계를 바탕으로 독특한 음식 문화가 발달하기 시작했다. 음식에 대한 이러한 인식은 음

식을 넘어 의학 지식과 연계되고, 궁극적으로 이상적인 삶을 위한 토대를 구축하려는 노력의 한 과정으로 자리 잡게 된다. 이러한 중국의 고대 철학에 기반한 이른바 오행론五行論은 추상적 관념인 다섯 가지 맛, 다섯 가지 신체 장기, 다섯 가지 곡식 등과 정교하게 연계됐다.

몸을 위한 음식은 곧 정신적 완성을 위한 것이자 생존 이상의 아름답고 이상적인 삶을 위한 것이 된다. 음식에 대한 지식과 조리 방법은 단순히 입맛을 위한 것에 그치지 않고 미식을 통한 정신 수양의 중요한 부분을 차지하게 된다. 중국 역사에서 미식가로 알려진 공자도 '무엇을 먹을 것이냐'보다 '어떻게 먹을 것이냐'를 더욱 중요시 여겨 먹는 시간과 고기 써는 방법까지도 세심하게 신경을 썼다고 한다. 심지어 자리가 마음에 들지 않으면 아예 식사를 하지 않았다고 하는데, 이는 음식 섭취를 단순히 생존을 위한 것이 아니라 인격 완성에 이르기 위한 과정으로 인식했기 때문이다.

명 말기 중국의 미식 문화에 큰 영향을 끼친 인물 가운데 하나인 고렴高濂이 등장했다. 훌륭한 감식안을 가지고 있던 그는 음식 담론을 자신의 저서에 담았다. 당대에 높은 인기를 끌었던 그의 책은 이후 단순한 음식 섭취를 넘어 정신적 교양과 아름다움 추구에 미식 문화가 한자리를 차지하는 데 매우 중요한 영향을

끼친 계기가 됐다. 사실 영어권에서도 테이스트taste라는 말은 음식의 '맛'뿐 아니라 '취향'과 '미적 감각'까지 뜻한다. 우리가 먹고 마시는 음식의 섭취 과정을 보면 그저 혀로 느끼는 맛에 그치지 않고 각자의 건강은 물론 정신적 만족을 위한 매우 복합적인 행위라는 사실을 쉽게 알 수 있다.

앞서 설명한 대로 맛이란 1차적으로 혀에서 느끼는 감각이지만, 1차적 감각 경험은 2차적으로 확대되고 좀 더 복합적인 추상화 과정을 겪게 된다. 예를 들어 매운 고추를 먹으면 1차적으로 혀에서 매운맛을 감각하지만, 곧이어 미각에서 후각 또 촉각으로 확대, 연계된다. 혀뿐 아니라 코를 통한 후각으로도 맵다는 것을 느끼게 된다. 이러한 미각에 근거한 매운은 구상화되어 손이 맵다, 추위가 맵다'라는 표현으로도 이어진다. 마찬가지로 소금의 1차적 짠맛은 '사람이 짜다', '돈이 짜다'라는 추상적 개념을 파생한다. 미각이 다른 감각은 물론 추상적 사고로까지 연결되는 이런 관찰은 미각 체험이 미적 판단 체계와 왜 맞물리는지를 잘 보여준다.

미각과 산업:
무엇이 최고의 맛인가

최고의 맛이란 과연 존재할까? 인류가 단순히 생존하기 위해 먹는 것을 넘어 미각의 만족, 쾌감을 위해 들이는 노력을 계산해낼수 있을까? 수많은 음식 관련 산업이 소비하는 자원과 그로 인해발생하는 부가가치는 돈으로 환산하기 어려울 만큼 거대한 것이다. 그렇다면 엄청난 자본과 전문 인력이 추구하는 최고의 맛이란 과연 어떤 것일까? 가장 비싼 고급 재료로 최고의 요리사가만들어내는 음식의 맛은 어떤 것일까? 사실 맛은 모두가 쉽게 동의하고 공유할 수 있는 실체가 없다. 시각, 청각, 촉각은 상대적차이가 있기는 하지만 서로 공유할 수 있는 감각인 데 비해 맛은사람에 따라 차이가 클 뿐 아니라 문화에 따라서도 크게 달라진다. 이러한 맛의 주관성이 일반적인 맛의 지각 원리를 도출해내기 어렵게 하는 방해 요소인 셈이다. 하지만 동시에 맛의 주관성이야말로 다양한 음식의 맛을 가능하게 하면서 미식을 통한 특

별한 경험을 하게 해준다.

오늘날 음식 문화에는 단순히 맛있는 음식을 뛰어넘어 아름다운 음식, 곧 미식으로 진화된 개념이 자리 잡고 있다. 맛에서부터 음식의 모양, 그릇, 분위기, 서비스에 이르기까지 미식가의 다양한 욕구를 충족시키려는 미식산업의 노력이 전개되고 있다. 세계적으로 잘 알려진 미슐랭 가이드Michelin Guide[7]가 선정한 음식점은 사람들로 문전성시를 이루고 그 미식의 대가는 수십만, 수백만 원 혹은 그 이상에 이른다. 별 세 개를 받아 최고로 인정된 미슐랭 레스토랑은 1년을 넘게 기다려야 예약이 가능한 곳도 많다. 과연 아름다운 음식, 미식의 기준은 무엇인가? 다시 한 번 묻게 된다.

이제 음식 및 음식 문화와 관련해 고조된 관심은 여행과 여행업 그리고 관광산업의 전반적 흐름으로 확장되고 있다. 관련 업계의 투자는 물론 최근 음식 및 음식 문화와 관련된 관광 상품을 개발하고자 하는 이른바 푸드 투어리즘food tourism 연구가 세계적으로 활발하다. 일본에서도 와쇼쿠和食(일본 요리)가 유네스코 무형문화유산으로 등재되면서 일본의 음식과 음식 문화에 대한 관심이 높아지고 있다. 음식을 통해 관광객을 유치하는 푸드 투어리즘을 일본에서는 쇼쿠타비食旅라 하여 각 지역에서 적극적으로 개발하고 추진해 큰 효과를 보고 있다. 뛰어난 음식 문화를

세계에 알리는 기회이자 지역의 특색에 맞춘 푸드 투어리즘은 지역 경제 발전에도 큰 도움이 되고 있다. 일본의 관광학자 야스다 노부히로安田亘宏[8]는 쇼쿠타비를 음식 및 음식 문화와 관련된 여행이나 관광 현상으로 정의하고, 지역의 음식이 어떻게 관광 자원이 되는지 추적한다. 그의 연구에 따르면 점점 더 많은 관광객에게 미식 문화가 강력한 여행 동기이자 여행의 목적이 되고 있다.

일본은 물론 다른 아시아 지역에서도 음식과 관광산업의 연계가 활발한데, 1994년 처음 시작된 '싱가포르 음식축제Singapore Food Festival'는 다민족으로 구성된 싱가포르의 특성을 살려 다양한 음식을 한자리에서 선보이는 대규모 음식 축제로 발전하고 있다. 약 2주일 동안 펼쳐지는 이 축제에서는 싱가포르뿐 아니라 중국, 인도, 말레이시아 등지의 음식까지 맛볼 수 있는 것은 물론이고, 세계적인 요리사의 요리 경연과 시연, 요리 교실과 워크숍, 전시회 등의 각종 행사도 펼쳐진다.

이러한 흐름은 한국도 예외가 아니다. 2018년 한국을 찾은 외국인 관광객 실태 조사에서도 식도락 관광이 가장 만족도가 높은 것으로 나타났다. 현지 음식을 맛본다는 것은 여행지의 자연환경과 문화적 특성이 어떻게 혼합돼 있는지 체감할 수 있는 가장 효율적인 방법의 하나라는 사실을 이제 일반 여행객도 잘 알

2018년 한국 방문 외래 관광객 실태 조사 중 가장 만족한 활동 (%, 1순위)

구분	2017년(A)	2018년(B)
식도락 관광	19.6	29.3
쇼핑	28.2	22.2
자연 경관 감상	10.1	11.8
업무 수행(회의, 학술대회, 박람회 등)	6.0	9.8
고궁, 역사 유적지 방문	8.3	7.5
공연, 민속 행사, 축제 관람 및 참가	3.5	3.6
전통문화 체험	2.1	2.5

출처: 문화체육관광부·한국관광공사 2018 외래관광객 실태조사

고 있는 것이다.

지금 이 순간에도 전 세계의 수많은 식당에서 음식이 만들어지고 소비되고 있다. 단순히 배를 채우기 위해 요리하기도 하지만, 한편으로는 인간이 가진 모든 관능을 일깨우기 위한 노력도 병행된다. 최고의 미식 경험을 위해 요리사는 음식 소재를 개발하고 정확하고 치밀하게 계산해서 최고의 음식으로 완성한다. 미식에 대한 그들의 정열은 정해진 경계도 없는 듯하다. 결국 최고의 미식을 독점했던 황제의 권력만큼이나 화려한 식탁이 차려진다. 황제는 이미 사라졌지만 부자는 물론이고 중산층마저 계급 상승의 맛을 즐기기 위해 미슐랭 별 식당과 만한석 코스 요리에 거금을 지불한다. 이러한 현대 미식 문화의 흐름 앞에서 앞서

언급한 공자의 이야기는 다시 한 번 주목할 만하다. 예의에 맞는 자리와 때가 아니면 식사를 하지 않았다는 것은 음식 섭취가 단순히 생존의 목적을 뛰어넘어 인격의 완성에 이르기 위한 것이었다는 뜻이다. 서양의 음식 문화와 비교해 아시아 음식의 다양성은 웬만한 여행자라면 쉽게 체감하는 것이지만, 동양의 전통에서 무엇보다 특징적인 것은 음식과 몸의 관계 그리고 정신적 수양을 연결하는 태도가 아닐까 생각한다.

소음과 음악의 경계는

6

어디에 있는가

"지글지글", "보글보글", "바삭바삭" 이런 음식 소리는 듣기만 해도 교묘하게 우리를 끌어당긴다. 이제는 상식이 됐지만 많은 사람이 즐겨 먹는 감차 칩 스낵에는 맛의 비밀이 감춰져 있다. 더 맛있는 느낌을 전달하기 위해 맛 자체가 아니라 최적의 씹는 소리를 찾아 감자 칩을 만든 것인데, 씹을 때 귀 안쪽으로 들리는 소리의 느낌을 포착하고 이를 포만감과 연결해 맛있는 감자 칩으로 탄생시킨 것이다.

음식 소리뿐 아니라 세상의 모든 소리가 우리에게 직접적이고 강력한 영향을 준다는 사실은 너무도 자명하다. 실제로 이 세상은 수많은 소리로 가득 차 있다. 파도 소리, 빗소리, 대숲 소리, 바람 소리와 같은 자연의 소리는 물론이고, 자동차 소리와 컴퓨터 냉각 팬 돌아가는 소리, 그 밖에 가전제품이 내는 각종 기계 소리까지 우리를 휘감는다. 도시의 인위적 소리 세계에 빠져 살

다가 숲 속에서 문득 새가 지저귀는 소리를 듣거나 자연 다큐멘터리를 보며 바다 속 고래의 울음소리를 듣게 되면 새삼 우리가 신비로운 곳에 있다는 느낌이 든다. 그저 들리는 대로 듣지 않고 귀 기울여 주위의 소리를 따라가다 보면 소리의 근원이나 소리의 다양한 성격에 놀라게 된다. 이런 생각에 빠져 있다 보면 때로 지구 밖에서 지구가 공전하고 자전하는 소리까지 들리지 않을까 하는 생각이 문득 들기도 한다(물론 우주에서 소리가 들릴 리는 없지만).

우리가 사는 도시에는 자연의 소리는 물론이고 끊임없이 많은 소리가 만들어지고 또 사라진다. 인간의 두 귀는 살기 위해 전화벨 소리나 자동차 경고음도 들어야 하지만, 아름다운 소리를 찾기도 한다. 실제 소리는 물리적 현상으로, 공기 압력의 시간적 진동일 뿐이다. 그런데 우리는 왜 소리에, 음악에 빠져드는 것일까?

소리, 소음,
음악

소리를 듣는 과정을 단계별로 나누어 살펴보자. 누구나 귀로 듣고, 귀를 통해 들어온 정보는 뇌에서 종합된다. 소리를 듣는 귀도 셋으로 구분할 수 있는데, 소리를 채집하는 외이外耳, 이를 전달하는 중이中耳, 마지막으로 소리를 담는 내이內耳다. 결국 소리를 듣는다는 것은 내이의 청각세포에 전달된 소리 진동 신호가 신경 정보로 전환되는 것인데, 인간은 2만 4000개의 청각모세포를 가지고 있다. 한 세포가 하나의 음에 해당한다고 하면 2만 4000가지의 음을 듣고 구분할 수 있다는 계산이 나온다. 하지만 여기서 생각해봐야 할 것은 소리 정보를 처리하는 청각 능력이 아니라, 어떻게 소리가 소음으로, 또 음악으로 인식되는가 하는 문제다.

어둠이 내리기 시작한 겨울밤 산사에서 울려 퍼지는 종소리[1]를 들어본 사람이라면 소리의 매혹이 어떤 것인지 쉽게 알 수 있다.

서아시아 지역을 여행하다가 미나렛minaret이라 불리는 이슬람교 사원의 첨탑 맨 꼭대기에서 울려 퍼지는 이국적인 기도 소리를 듣게 된다면 이슬람교라는 종교뿐 아니라 인간의 목소리에 대한 호기심까지 자연스럽게 일어날 것이다. 소리가 불러일으키는 이 같은 호기심이나 매혹과는 반대로, 일상생활에서 소리 때문에 경험하게 되는 스트레스는 도시인이라면 누구나 익숙한 것이 됐다. 자동차 경적 소리에서 굉음을 내며 가까이 스쳐지나가는 오토바이 소리, 또 모든 소리가 한꺼번에 뒤섞이는 지하철역 소리까지 우리는 잡음과 소음의 세계 속에서 하루하루를 보낸다. 이런 소리가 신경을 거스를 때 소리는 소음이 되고 대도시의 불협화음은 우리 내면을 흔들어놓는다.[2]

아시만 시금 우리가 소음이라고 생각하는 도시의 소리는 한때 문명의 소리로 칭송받기도 했다. 계몽의 시대에 들어선 20세기 초 조선에서 기차 소리, 자동차 소리, 기계 소리는 소음이 아니라 새로운 시대로의 전진을 알리는 문명의 소리, 개척의 소리였다. 시골 밤의 고요는 오히려 야만의 잠 속에 빠진 민족을 상징하는 것으로 부정됐다. 힘차게 쉬지 않고 움직이는 기계 소리, 바로 문명의 소리로 잠든 민족을 깨워내야 하는 것이 당시의 미덕이었다. 후에 친일 변절자가 됐으나 한국 근대 문학의 선구자이자 계몽에 앞장섰던 이광수도 1917년 당시 총독부 기관지였

던《매일신보》에 소설 〈무정〉을 연재하면서 변화하는 서울의 모습을 자주 묘사했다. 소설 속 주인공의 시선이자 작가 이광수에게 문명의 소리란 '전차 소리, 인력거 소리, 수레바퀴 소리, 증기와 전기기관 소리, 쇠망치 소리… 이 모든 소리를 합한 도회의 소리'였다.

도시의 소리이자 문명의 소리로 인식됐던 기계 소리가 오늘날 소음으로 바뀌었다는 사실을 생각해보면 우리를 둘러싼 소리 환경, 소리 풍경³에 대해 주목할 필요가 있다. 영국의 역사가 에밀리 톰슨Emily Thompson 이 말한 청관(soundscape)의 개념⁴에서 알 수 있듯이, 인간은 역사적으로 공간의 변화뿐 아니라 특정한 시대의 소리 환경 변화를 경험하며 살아왔다. 특정 시기에 특정 장소에 있던 사람들의 귀에 익숙한 소리를 생각해보면 쉽게 톰슨의 지적을 이해할 수 있다. 조선시대 한양의 소리와 21세기 서울의 소리 환경은 설명할 필요도 없이 큰 대비를 이룬다. 지금도 도시와 농촌의 소리 풍경은 구분되고 또 같은 도시라도 도시마다 특징적인 소리 풍경을 찾을 수 있다. 항구 도시에는 내륙 지역과 구별되는 뱃고동 소리나 갈매기 울음소리 같은 소리가 존재하고, 한 도시 내에서도 서로 다른 공간에서 발생하는 소리 풍경이 혼재한다.

흥미로운 사실은 천둥소리나 종소리 같은 단순한 소리도 언

제, 누가, 어떤 마음이나 감정으로 듣느냐에 따라 그 의미와 영향이 다양하다는 점이다. 소리는 무엇보다 사람의 감정과 깊이 연결돼 있는데, 그래서 인류는 소리를 활용해 다양한 음악을 발전시켜왔다. 힘든 노동의 수고로움을 덜어내기 위한 노동요는 감정에만 머물지 않고 인간의 행동을 조절하는 데도 효율적이라는 점에서 활용된 예이고, 때로 음악은 사람들을 하나로 묶는 종교의식은 물론 통치 수단으로도 다양하게 활용돼왔다.

음악과
통치

고대부터 인간은 소리에 깊은 관심을 보였고 그것을 음악[5]으로 발전시켜왔다. 소리에 감응하는 몸과 내면의 세계를 성찰하면서 ~~든는 메커니즘을 이해하고 단순한 감응을 넘어~~ 감동을 주는 음악으로 만들어온 것이다. 이 과정에서 동양의 음악 체계는 서양의 음악 체계에 비해 좀 더 내면의 울림에 중점을 두게 됐다. 하지만 우리에게 감미로운 느낌을 주면서 동시에 정신을 일깨우는 듯한 청각 체험은 동서양 모두에 중요한 시사점을 던져준다. 음악학자들의 연구에 따르면 서양은 귀로 소리를 듣고 느끼는 과정의 메커니즘에 대한 현상학적 이해에 중점을 둔다. 음악의 기원이 언어라는 주장은 음악의 기능이 소리를 통해 메시지를 전하는 언어와 동일하다는 점에 근거한다. 다만 일반 언어에 비해 음악은 멜로디나 리듬 등의 형식을 가진다는 차이가 있을 뿐이라는 것이다. 음악은 마치 색으로 꾸며진 좀 더 화려한 언어로

인식된다. 그래서인지 서양의 소리 미학에 대한 연구는 멜로디와 리듬의 특징에 주목하면서 음악의 형식에 집중하는 편이다.

이에 비해 동양의 고대 철학에서부터 시작된 소리에 대한 성찰은 외부로부터 들어온 소리가 결국 우리 내면에 들어와 어떻게 감응하는지에 주목했다. 소리란 단순히 청각 자극으로 그치는 것이 아니라, 인간의 내면에 들어와 감정을 일으키는 힘이며, 이는 곧 가장 중요한 수양의 통로인 것이다. 순자荀子는 "음악이란 사람을 다스리는 가장 효과적인 것故樂者 治人之盛者也"이라고 했는데,《순자》〈악론편樂論篇〉에서 그는 사람들의 음악에 대한 반응에 대해 이렇게 논한다.

> 느는 음탕한 소리는 사람들을 현혹해…. 무질서가 생겨난다. 올바른 소리는 사람을 감응시켜 거침없는 순리의 기가 그것에 반응한다. 거침없는 순리의 기가 형성되면 질서가 생겨난다. (…) 음악이 연주되면 의지가 명쾌해지고 예가 닦이면 행함이 이루어져서 귀와 눈에 통찰력이 생기고 피와 기가 조화를 이루어 평온해진다.[6]

순자는 개인의 감정을 이상적인 상태로 발전시키고 유지하기 위한 노력 속에서 소리가 어떻게 음音으로 승화되고 음이 곧 악樂으로 발전돼 음악이 되는지를 고찰했다. 공자에게 음악은 이

상적 삶을 위한 개인의 수양을 뛰어넘어 이상적 사회의 토대를 만드는 매우 중요한 통치 행위로 인식됐다. 감정의 공유가 결국 강력한 결속을 가져다주는 매우 중요한 수단이라는 점을 오래전부터 알고 있었던 것이다.

이런 청각적 패러다임은 예를 통한 이상사회의 구축을 목표로 했던 유가의 전통에서 극명하게 드러난다. 올바른 음과 악을 바탕으로 한 의례를 통해 참여자의 마음을 다스리고 군주는 백성 전체를 다스리게 된다. 이는 단순히 음악과 이데올로기의 차원을 넘어 음악이 어떻게 내면의 영성을 다루는 종교와 맞닿게 되는지 이해할 수 있게 해준다.

한국의 전통 음악이자 종교 음악의 기원에서 빼놓을 수 없는 것이 바로 무속 음악이다. 시베리아에서 순록을 치던 유목민족과 중국과 한국에서 발견되는 샤먼(무당)의 음악에서 찾을 수 있는 공통된 특징 중 하나는 무당이 황홀경 상태에 돌입해 영계와 접촉하는 과정이다. 무당의 춤과 노래에 사용되는 음악의 특성을 여기서 모두 이야기할 수는 없지만, 무속 음악에 쓰이는 무구巫具와 악기 소리가 리드미컬한 장단으로 불러내는 분위기는 무속 음악의 핵심이다. 언뜻 무질서하게 들리는 음이 넘쳐나고 강한 비트의 장단이 뒤섞이는 속에서 무당은 황홀경에 빠진다. 이러한 청각적 공간에서는 무당뿐 아니라 때로 일반인까지 특별한

경험을 하게 되는 경우도 적지 않다. 이렇듯 신령계와 인간계가 어우러지는 한마당에서 연주되는 무속 음악의 힘은 과연 어디서 오는 것일까?

한국 음악사에서 가장 역사가 긴 무속 음악과 더불어 한국의 음악적 전통에서 중요한 역할을 한 것은 바로 불교 음악이다. 처음엔 외래 종교였지만 천년이 넘는 역사를 통해 불교는 한국에 정착했고, 더불어 불교 음악은 제례 의식과 더불어 한국 전통 음악의 주요 유산으로 남아 있다. 불교 음악은 불교 의식을 좀 더 장엄하게 치르고 신심과 영성을 심화하는 기능을 수행해왔고, 특히 영산재靈山齋[7]의 제례와 음악 등은 세계무형유산으로 지정됐을 만큼 그 역사성과 특수성을 인정받고 있다.

유교를 국가의 통치 이념으로 내세운 조선시대에는 음악의 위상도 남달랐다. 스스로 종묘제례 음악을 작곡한 것으로 알려진 세종의 음악에 대한 관심과 연구는 단순히 개인의 취미가 아니라 국가 통치를 위한 매우 근본적인 작업이었다. 음악을 통한 통치는 사실 조선시대는 물론 서양의 음악사에도 보편적으로 잘 나타난다. 음악과 통치라는 면에서 조선에 세종이 있었다면 영국에는 여왕 엘리자베스가 있다. 기존의 연구[8]에 따르면 엘리자베스 1세 때 음악은 국가 통치의 주요 수단으로 동원됐고, 이를 위해 필요한 제도와 지원이 정부 차원에서 이루어지고 체계화됐

다. 음악과 이데올로기의 연관성은 극단적 이슬람 왕국의 건설을 기치로 내세웠던 탈레반 정권이 금지한 품목의 하나가 음악과 관련된 일체의 것이라는 점에서도 잘 나타난다.

돼지고기, 인간의 머리카락으로 만든 모든 것, 당구대, TV, 성탄 카드와 더불어 음악을 생산하는 모든 것. (탈레반의 금지 품목 중 일부)

음악을 통한 통치라는 주제를 생각할 때 북한 체제에서 음악의 역할은 각별하다.[9] 음악 통치라기보다 차라리 음악 정치라고하는 것이 오히려 더 정확한 표현일 만큼 북한의 모든 음악은 당의 이념에 따라 조작되고 운용된다. 이러한 점은 모든 창작의 기본이 되는《김정일선집》에 잘 나타난다.

음악을 창작하는 데서 중요한 것은 당 정책을 반영한 가요를 많이 창작하는 것입니다. 당 정책을 반영한 가요를 많이 창작하는 것은 가요 창작에서 우리 당이 견지하고 있는 일관한 방침입니다. 지난날에는 당 정책을 반영한 가요를 많이 창작해 인민들 속에 널리 보급했습니다. 그때에는 그야말로 온 나라가 당 정책을 반영한 랑만적인 노래로 차넘쳤습니다. 그런데 지금은 거리와 공장, 기업소, 협동농장들에 나가보아도 당 정책을 반영한 노래를 얼마 들을 수 없

습니다. 음악예술 부문에서는 당 정책이 제시되면 그것을 반영한 가요를 제때에 창작해 인민들 속에 널리 복무해야 하겠습니다.[10]

북한에서 음악 정치란 '음악을 통해 온갖 어려움과 난관을 극복해 나가는 정치'를 말한다. 특히 "노래는 사람들을 낙관주의자로 만들고 어떤 어려움과 난관도 웃음으로 극복해 나가게 한다"라고 설명한다. 북한의 음악 정치는 많은 음악 가운데서도 노래가 중심이 되기 때문에 '노래 정치'라고도 불린다. 노래 정치는 '노래를 사상이나 총대처럼 중시하는 김정일의 영도 예술'로 규정돼 있다.[11]

북한에서는 가요를 부를 때도 정해진 속도와 감정을 통해야 반시 불러야 한다. 당의 계획에 따라 미리 계산된 방식으로 노래를 부르고 가사의 내용에 따른 감정적 표현을 유지해야 한다. 노래의 템포에 관해 흥미로운 사실은 김일성의 가르침대로 느릿느릿 불러서는 안 된다는 것이다. 새로운 혁명의 시대에 걸맞게 전통적으로 느린 템포의 노래를 비판한 김일성의 정책은 김정일에게도 전달된다. 김정일이 직접 집필한 것으로 알려진 《음악예술론》의 내용에 따라 북한의 모든 노래는 철저한 혁명적 해석에 맞춰 작곡되고 불려야 하는 것이다. 감정을 다루는 노래도 작곡가의 사적인 감정을 드러내는 것이 아니라 올바른 당성이

드러나는 노래여야 한다. 이렇게 김일성의 주체사상과 김정일의 음악 예술론에 기반한 북한 가요는 혁명적 생활에 기여하는 힘차고 밝은 노래여야만 하는 것이다. 다시 말해 개인의 우울함이나 애상의 감정 등을 담은 생활가요는 북한에서 상상할 수 없는 것이다.

사물놀이란
무엇인가

원조냐 아니냐, 정통이냐 아니냐 하는 논란이 있지만, 사물놀이 관람은 한국을 방문한 관광객에게 가장 인상적인 경험 중의 하나일 것이다. 귀청을 찢을 듯한 쇳소리에 점차 빨라지는 여러 타악기가 어우러지는 감동을 느껴보지 못한 사람에게 사물놀이에 대해 이야기하는 것은 큰 의미가 없다. 원래는 야외에서 한바탕 벌이는 것이지만, 요즘은 실내에서 오로지 사물의 리듬을 조이고 풀어가면서 놀라운 소리의 세계로 관객을 이끌어가는 일이 많다. 그야말로 국적을 불문하고 인간이라면 누구나 느끼게 되는 강렬한 타악기만의 공간이 펼쳐진다. 네 명의 연주자가 펼쳐내는 장단은 그들 간의 호흡은 물론 관객까지 함께 하나의 호흡으로 끌어들인다. 그 느낌을 한국 사람은 '신명'이라고 한다.

잘 알려진 것처럼 사물놀이란 꽹과리, 징, 장구, 북으로 구성된다. 가장 기본적인 악기로 편성돼 연주되는 음악이다. 그런데

사물놀이가 그리 오랜 역사를 가진 것은 아니다. 1978년 2월 건축가 김수근이 세운 공간사옥의 지하 소극장인 공간사랑에서 창단한 놀이패(김덕수패 사물놀이)의 명칭이었는데, 그 후 대중적인 파급 효과와 맞물려 새로운 예술 갈래를 지칭하는 말로 변모했다.

사물놀이의 감동은 사물재비와 관객의 일치된 신명에서 온다고 하는데, 혹자는 여기에 실제 각 악기의 구성 자체가 갖는 의미가 있다고 주장한다. 땅을 상징하는 가장 낮은 진동수의 북, 하늘을 상징하는 가장 높은 진동수의 꽹과리가 있고, 그 사이에 징과 장구가 있다. 징과 장구는 사람의 목소리 진동수와 비슷해 친숙하게 느껴진다. 소리 진동수만 보더라도 높은 하늘과 낮은 땅, 하늘과 땅 사이에서 살아가는 인간을 나타내는 네 악기가 서로 어우러지는데, 이 조합이 우연한 것이라고 하기엔 너무 완벽한 조화를 이룬다는 사실도 흥미로운 점이다. 이것이 사물놀이가 이끌어내는 감동의 토대인지도 모른다.

나는 개인적으로 1990년대 후반 중요무형문화재로 지정된 〈강릉농악〉에 관한 기록 영화를 기획한 경험이 있는데, 사물놀이의 모태가 되는 강릉 지역의 농악을 생생한 현장의 소리와 함께 그 역사와 의미를 담는 작업이었다. 벌써 30여 년 전의 일이지만 아직도 꽹과리, 징, 장구, 북을 포함한 농악의 소리가 선명

사물놀이

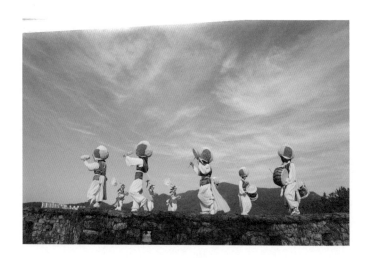

농악 연주

하게 기억난다. 지금의 사물놀이는 전문 연주자에 의해 연주되고 기획되는 음악이 됐지만 그 모태가 되는 농악은 공동체의 음악이었다. 공연장이 아니라 지역 사회의 모든 곳에서, 즉 논과 밭은 물론 마을 사람들의 집에서도 농악이 펼쳐졌다. 지금도 유명한 강릉 지역의 한 대갓집에서 봄을 맞아 지신밟기 농악을 했는데, 대문에서부터 부엌을 거쳐 장독대에 이르기까지 집안 곳곳에 축원을 올리고 불운을 내쫓는 음악이 이어졌다. "칭칭책책", "칭칭책책", 한두 평 남짓한 작은 부엌에서 귀청이 떨어져 나갈 듯 격렬하게 울리는 농악 연주는 조왕신은 물론이고 같은 장소에 있던 모든 사람의 신명을 일깨우는 것이었다.

음악의 끝은
무엇인가

끊임없이 새로운 음악을 만들어내는 인류의 실험은 계속되고 있다. 전위예술 작곡가 존 케이지John Cage의 〈4분 33초〉는 피아노 곡이라고 하는데 아무 소리도 나지 않는다. 소리 없는 곡이 음악이 될 수 있는지를 묻는 음악적 실험이다. 연주자는 4분 33초 동안 피아노 앞에 앉아 있다가 그대로 퇴장한다. 이에 못지않게 흥미로운 존 케이지의 또 다른 작품은 〈최대한 느리게〉다. 2001년부터 연주가 시작됐는데 1년에 음 하나를 연주해 앞으로 639년을 더 연주해야 곡을 마치게 돼 있다. 이러한 음악 작품은 아름다운 청각적 쾌감으로서의 음의 체험이 아니라, 소리의 본성이 무엇인지, 음악의 본질이 무엇인지 청중에게 던지는 심오한 질문일 것이다. 존 케이지가 던지는 질문은 소음과 음악, 불협화음과 고요함 또는 말과 노래 사이의 통상적인 경계에 대한 것이고, 그런 경계를 무너뜨렸을 때 어떤 일이 벌어지는지를 발견하고자

하는 것이다.

들리는 멜로디는 아름답지만, 들리지 않는 멜로디는

더욱 아름답다. 그러므로 부드러운 피리들아 계속 불어라.

육체의 귀에다 불지 말고, 더욱 아름답게,

영혼의 귀에다 불어라, 소리 없는 노래를[12]

음악을 둘러싼 다양한 태도는 심오한 질문과 실험을 해온 작곡가와 음악학자만의 전유물이 아니다. 그 어느 때보다도 쉽게 음원을 확보할 수 있을 뿐 아니라 다양한 음악 재생 기기를 갖춘 현대의 소비자는 이전 어느 시대보다 많고 다양한 음악을 향유한다. 이런 소비 현상은 자신의 귀에 좋게 들리는 음악을 구입해 소비하는 취미 활동으로 인식할 수도 있지만, 때로 복잡한 공공 영역에서 자신만의 내적 공간을 확보하려는 방어기제로 보일 때도 있다. 좋아하는 음악가의 곡을 이어폰을 꽂고 들으며 거리를 활보하는 현대인의 모습에서 때로 밀교 수행자의 모습을 발견하게 된다. 듣기 좋고 아름다운 음악을 듣기 위해 이어폰을 꽂는 것이기도 하지만, 도시의 소음에서 벗어나고픈 욕구가 들 때 잠시나마 세상으로부터 자신을 차단하는 행위는 아닐까 하는 생각이 들기 때문이다. 티베트의 밀교 수행자는 "옴" 하는 소리를

내면서 수행한다. '옴'이라는 소리 자체에 어떤 신비가 감추어져 있는지는 알 수 없지만, 지속적으로 "옴" 하고 소리를 내다 보면 외부 소음에서 벗어날 수 있는 장점이 있다고 한다. 자신의 몸을 울리는 소리를 호흡에 실어 내보내면 내면의 공간에 침잠하게 된다는 것이다. 그 효능은 직접 체험하지 않으면 알 수 없겠지만, 사실 더 큰 소음인 자신으로부터 시작된 소음에서도 벗어나 진정한 자아의 공간에 들고자 하는 것은 아닐까.

음악에는
국경이 없는가

사람들은 '음악은 만국 공통어'라고들 말한다. 음악은 보편적이고 아름답기에 누구에게나 감동을 주기 때문일 것이다. 그러나 과연 음악에 국경이 없는 것일까? 앞서 언급한 대로 동서양의 음악을 비교하고 각 지역과 시대의 다양성을 연구하다 보면 과연 아름다운 음악을 구성하는 보편적 기준이란 존재하는가, 묻지 않을 수 없다. 한쪽에서는 아름답게 들리는 소리가 다른 한쪽에서는 듣기 괴롭고 이해할 수 없기도 하기 때문이다.

세계를 여행하다 보면 수많은 사람이 이어폰을 귀에 꽂은 채 거리에서, 지하철에서, 비행기에서 무언가를 듣고 있는 모습을 볼 수 있다. 이어폰을 귀에 꽂지 않으면 잠들지 못하는 사람도 적지 않다고 한다. 잠시의 휴식과 듣는 즐거움을 위해 음악을 듣는 것은 누구나 하는 보편적인 행위지만, 어떤 소리, 어떤 음악을 왜 듣고 있을까를 가만히 생각해보면 이는 매우 간단치 않은 질

문이라는 것을 알 수 있다. '당신이 좋아하는 가장 아름다운 목소리는 누구의 것인가?' '당신이 생각하는 가장 아름다운 소리를 내는 악기는 어떤 것인가?' 이 두 질문만 생각해봐도 개인마다, 문화권마다 답의 차이가 클 것이기 때문이다. 벨칸토 창법으로 노래하는 이탈리아 성악가의 목소리가 매혹적일 수도 있지만, 피를 토하듯 절규하는 느낌이 드는 한국의 판소리 발성에서도 아름다움을 느낄 수 있다. 또 영화 〈미션The Mission〉[13]에 나오는 오보에 솔로의 선율은 비참한 죽음을 배경으로 한 음악인 줄 알면서도 '아! 아름답다'고 느끼게 된다.

한편 한국 농악에서 상쇠가 치는 놋쇠로 된 꽹과리의 소리 강도와 파열음은 어떤 느낌을 자아내는 것일까? 과연 '소음과 음악의 경계는 무엇인가?' '왜 인류는 음악을 만들었는가?' 《인간은 얼마나 음악적인가》라는 책에서 저자 존 블래킹John Blacking은 묻는다. 실로 인류가 만들어온 음악은 형태와 성격, 기능과 의미를 생각해볼 때 그 다양성과 창의성에 놀라지 않을 수 없다. 인간은 수천 가지 조립품으로 파이프오르간을 만들기도 하지만, 간단히 자신의 두 발로 땅을 차며 리듬을 만들어내 춤을 추기도 한다. 색소폰 같은 다소 복잡한 구조의 목관악기에서 간단한 풀피리에 이르기까지 악기는 모습도, 만들어내는 소리의 성질도 놀랄 만큼 다양하다.

축(상)과 어(하)
국립국악원 소장

한국의 문화재 중 제일 먼저 세계무형유산으로 등재된 것 중 하나가 종묘제례악이다. 종묘 건축물 그 자체도 세계유산으로 지정됐는데, 그 공간에서 펼쳐지는 제례 음악이 바로 종묘제례악이다. 그 선율이나 리듬이 우리에게 익숙한 서양 음악과 대비돼 자못 이상하고 신기하게 들리기도 하거니와 악기의 모습도 눈에 띈다. 연주의 시작은 '축祝'이라는 구멍이 하나 뚫린 네모난 상자에 나무막대기를 끼워 "퉁퉁퉁" 세 번 내리치면 된다. 이와 짝을 이루어 '어敔'라고 하는 엎드린 자세의 호랑이 모양 악기의 목덜미를 세 번 친 다음 등의 톱니를 세 번 긁는 것으로 모든 연주가 끝났음을 알리는데, 그 의미를 알지 못하면 도저히 이해하기 어렵다. 편경과 편종 등을 자세히 살펴보면 수많은 장식 그림과 상징 등이 가능하다. 사실 종묘에서 연주되는 음악은 그 기능 자체가 우리가 일상적으로 듣는 음악과 크게 구별된다. 유교에 기반한 조선의 예악 전통을 이해하지 못하면 즐길 수도, 이해할 수도 없는 음악이다.

조선시대 유학의 악론樂論과 음률의 기본을 정리한 《악학궤범樂學軌範》은 음악이 어떻게 예악禮樂의 차원으로 발전했는지를 잘 보여준다. 소리와 인간 감성의 심오한 연관 관계에 기초한 음악 이론은 조화와 질서를 지향하는 유교 정치의 핵심이었다. 이를 위해 삼국시대 이후 전해오는 악곡과 악기를 정리하고

전통의 소리와 음악을 체계적으로 고찰했다. 여기서 중요한 것은 중국에서 시작된 유가의 전통을 따르면서도 조선이라는 지역적, 역사적, 민족적 특성을 감안했다는 점이다. 중국의 의례와 음악을 그대로 따라 한다는 것은 불가능할 뿐 아니라, 음악의 효용성을 감안할 때도 우리 실정에 맞출 필요가 있었던 것이다.

'음악은 여전히 만국 공통어인가?' '아름다운 음악은 어떤 것인가?'라는 질문으로 다시 돌아가 보자. 모든 인간에게 음악이 가져다주는 감동은 보편적이지만, 무엇이 아름다운 소리이고 음악인가 하는 질문의 답은 앞서 살펴본 다양한 맥락에서 내려져야 한다. 개인의 유희 차원에서 종교 의례는 물론이고 통치 수단에 이르기까지 음악은 만들어지고 소비돼왔다. 앞서 에밀리 톰슨이 '청관'의 개념으로 말한 것처럼 인간은 역사적으로 특정한 시대의 소리 환경 변화를 경험하며 살아왔다. 이런 소리 환경의 역사적 변동과 함께 아름다운 음악도 변하고 소멸하며 다시 생성되는 역동적 과정 속에서 탄생하는 것이다.

감각 체험과

7

미적 감성

지금까지 시각, 후각, 촉각, 미각, 청각이라는 다섯 가지 감각의 기본적 특성과 함께 미와 연관해 생각할 수 있는 감각 경험을 살펴보았다. 앞에서 살펴본 것이 결국 의미하는 것은 무엇인가? 이제 개별적 감각 경험과 미적 판단의 특수성을 바탕으로 좀 더 넓은 차원에서 질문을 던져볼 필요가 있다. '개별 감각 경험을 종합해볼 때 보편적인 미적 요소, 형식, 원리, 법칙의 가능성은 존재하는가?' '미적 판단의 보편적 근거가 존재하지 않는다면 미에 대한 상이한 태도와 접근 방식은 어떻게 이해해야 할 것인가?' '미에 대한 탐구에서 우리가 선택할 수 있는 방법론은 무엇인가?' '최종적으로 감각과 아름다움을 논한다는 것은 어떤 효용을 갖는 것인가?' 하는 몇 가지 질문을 이 책의 마지막 장에서 생각해보고자 한다.

감각의 상호 교차:
공감각의 세계

삶의 과정은 쉽게 단순화할 수 없는 매우 복합적인 것이다. 우리는 물질적 환경 속에 놓여 있고 대상 혹은 타인과의 관계 속에서 끊임없이 욕망하고 상징으로 소통한다. 이 과정에서 아름다움을 체험하고 또 상상한다. 이러한 과정은 단선적이거나 한쪽 방향으로만 이동하는 것이 아니라 서로 엉키고 상호 침투하면서 기억과 정보, 감정과 욕망을 발생시킨다. 이러한 경험은 누적되고 또 다른 형태로 변형돼 움직인다. 더군다나 감각 경험과 미적 판단 과정도 이와 같이 복합성을 띠기에 따로 분리해 설명하기가 어렵다. 게다가 감각의 상호 교차와 인간의 공감각 능력은 이런 복합성의 또 다른 형태로 존재한다. 앞선 논의에서 각각의 감각을 분리해 논의한 것은 명료성을 높이기 위한 방법일 뿐이었다.

현실에서 개별 감각은 쉽게 분리될 수도 서로 떼어놓을 수도 없다. 감각은 늘 서로 만나고 또 변화하기 때문이다. 소리는 향기

로도 표현되고 향기는 색으로도 포착된다. 악기 소리를 들으면 색이 떠오르고 이를 그림으로 그릴 수도 있다. 바로 화가 칸딘스키Wassily Kandinsky [1]의 이야기다. 알파벳 문자를 보면 색이 보였다는 시인 랭보Jean Nicolas Arthur Rimbaud [2]에서 건반의 음높이에 따라 특정 색을 입힌 하프시코드를 개발한 스트라빈스키Igor Fyodorovich Stravinsky [3]에 이르기까지 이른바 공감각자라고 불리는 이들이 있다. 공감각자는 두 가지 감각을 서로 교차해 감각하는 경우가 흔하지만 청각, 후각, 시각 세 가지 감각 모두를 동시에 감각할 수 있는 능력을 가진 이도 있다. 어느 날 저녁 음악을 들으면서 접시 속에 담그는 장미향에서 찰랑거리는 물결을 떠올렸다는 마르셀 프루스트가 그런 사람이다.

이러한 감각의 경계 넘기는 사태를 더 복잡하고 이해하기 어렵게 만드는 것이지만, 동시에 인간이라면 누구나 가지고 있는 특별한 공감각 능력으로 볼 수도 있다. 시각장애인의 청각과 촉각 능력이 잃어버린 시각을 보충한다는 사실은 잘 알려져 있다. 누구에게나 귀로도 보고 눈으로도 만질 수 있는 공감각적 재능이 감각 능력에 잠재돼 있다. 그렇다면 이런 공감각적 상호 교차가 의미하는 것은 무엇인가? 왜 우리는 감각을 교차하게 된 것인가?

많은 신경생물학자는 상실된 감각의 보완뿐 아니라 이를 통한 감각 경험의 확장성에 주목한다. 인간은 오감을 통한 각각의

감각 통로에 주어진 자극뿐 아니라 이를 종합하거나 교차하면서 감각 경험을 더 풍부하게 할 수 있는 능력을 키워온 것이다. 이런 육체적 감각의 확대 가능성은 결국 우리가 자극을 통해 받아들이게 되는 외부 세계를 좀 더 다차원적으로 이해하고 심화시킬 수 있게 한다는 점에서 의미가 있다. 단순히 주어진 세계에 대해 정해진 방식으로만 경험하는 것이 아니라, 새로운 감각 세계를 탄생시키고, 나아가 지각의 세계를 더욱 풍부하게 하는 것이다.

이러한 확장과 심화는 결국 우리를 어디로 이끌고 가는 것일까? 우리의 공감각 능력과 미에 대한 탐구는 무엇을 말해주는 것일까? 미적 관념에 대한 동서양 차이, 시대적·지역적·문화적 다양성에 대한 인식은 결국 우리의 경험 세계가 거기는 무한함인 것이다. 우리는 동서양이나 어느 지역, 어느 한 나라가 아니라 더 크고 의미 있는 전체 속에 있다는 점을 생각할 필요가 있다. 심미적 삶의 추구라는 최종적 목적은 인간의 배경이 거대한 우주임을 일깨워주는 것이다.

그럼에도 서양 중심의 미학적 논의가 아시아 지역의 특수성을 어떻게 포섭할 수 있는가 하는 검토는 필요하다. 개인의 체험과 이성적 접근을 강조하는 서양의 미 담론과 구분된, 아시아의 역사와 문화에서 찾을 수 있는 특성은 과연 무엇인가? 이러한 질문의 의미는 동서양을 비교함으로써 미적 관념의 통합과 의미

있는 확장이 가능해지기 때문이다. 실험적이고 이성주의를 바탕으로 한 서양의 미 담론 체계와 비교할 때 아시아의 미는 감성적, 집단주의적 성격이 강하다는 단순한 이분법은 용납될 수 없다. 공간적, 시간적, 지역적 다양성을 인정하면서 동서양의 보편적 경험 세계 전체를 둘로 나눈다는 것은 어불성설일 것이다. 그럼에도 앞서 한 논의를 바탕으로 생각해볼 때 의미 있는 차이를 추적해볼 수는 있다.

흥미롭게도 서양의 근대화 과정에서 탄생한 미에 대한 개인주의적 탐색은 동양의 집단적 전통과 흔히 비교된다. 개인의 자각과 지식 노력에 의한 미의 탐색 및 발견과 대조해 동양의 전통은 집단적 제의를 발전시켰다. 일반적으로 구식이라고 평가절하되는 동양의 전통 의례는 미적 경험을 가능하게 해주는 매우 중요한 통로로 설계된 문화적 장치라고 볼 수 있다. 통과의례를 비롯해 국가적 제의 등은 예술적 감동을 경험할 중요한 기회를 제공해왔고, 사람들은 의례에 참여함으로써 자연스럽게 미술, 춤, 음악 등의 예술 형식을 접하고 감정을 공유할 수 있었다. 공동체로서 공유된 감정은 결속을 강화했고, 이는 생존에 필수 요소였다는 사실을 현대에 사는 우리는 쉽게 망각하곤 한다. 이와 관련해 아시아 미의 특성을 생각하는 데 의미 있는 실마리를 제공해주는 동아시아의 감성 훈련에 대해 살펴보자.

감각과 감성 훈련:
동아시아의 전통

다양한 감각 체험이 갖는 의미는 궁극적으로 감각에 대한 인식 태도와 연관된다. 미의 추구나 개인의 수양 과정에서 감각은 어떤 역할을 하는 것인가? 감각은 부정되거나 억압돼야 할 것인가, 아니면 발전시켜야 하는 것인가?

불교의 좌선 수행 과정에서 인간의 감각은 어떻게 이해되는가? 대답은 간단명료하다. 불교의 가르침에 따르면 인간의 감각은 티끌과 같은 것이어서 의지할 수 없으며, 이를 통해 들어온 정보는 환상일 뿐이다. 눈, 귀, 코, 입, 혀, 피부(몸)를 육근六根이라 하여 온갖 티끌이 들어오는 통로로 보고 육근을 맑게 하는 것이 도에 이르는 첫 번째 관문이 된다. 이러한 관문을 말해주는 선시禪詩 하나를 읽어보자.

푸른 모 손에 들고 논에 가득 심다가　　　　　手把靑秧揷滿田

고개 숙이니 문득 물속에 하늘이 보이네　　　　低頭便見水中天

육근이 맑고 깨끗하니 비로소 도를 이루고　　　心地淸淨方爲道

뒷걸음질이 본디 앞으로 나아가는 것이었네　　退步原來是向前

《삽앙시揷秧詩》)[4]

이 시의 메시지는 간단하다. '육근이 맑아야' 도를 이루는 것이다. "마음은 맑은 거울 받침대/ 때때로 부지런히 털고 닦아/ 티끌과 먼지가 끼지 않게 하세"라고 노래한 신수대사神秀大師의 '오도송悟道頌'도 바로 같은 맥락이다. 이처럼 감각에 대한 불교의 태도는 감각의 체험을 통해 아름다움이든 추함이든 그 미추 자체를 초월하는 것이어서 이른바 미적 감성의 훈련이 현실의 삶에 어떤 의미를 갖는지 추적해보기조차 쉽지 않다.

　무엇을 안다는 것은 그것을 좋아하는 것만 못하고, 좋아한다는 것은 즐기는 것만 못하다.
　知之者 不如好之者, 好之者 不如樂之者[5]

동아시아 문명에서 중요한 사상적 줄기인 유교를 창시한 공자의 이 말은 감각과 미적 감성을 수신修身과 연결하는 매우 중요한 실마리를 담고 있다. 평론가이자 영문학자인 김우창은 그의

책[6]에서 《논어論語》에 나오는 이 유명한 구절을 토대로 흥미로운 문제의식을 끌어내온다. 많은 사람이 알고 있는 이 인용 구절은 공자가 탐미주의자였나 하는 호기심이 들게 한다. 공자는 제나라에서 소韶라는 음악을 듣고 석 달 동안 고기 맛을 잊었다고 하는데, 이는 일단 공자가 (고기도 좋아했지만) 얼마나 음악을 좋아했는지를 암시한다. 김우창에 따르면 공자가 음식과 음악을 즐겼다는 사실이 "절도를 잃어버릴 만큼 탐식가이거나 관능주의자"라는 것을 의미하지는 않는다. 오히려 "즐김에 절제를 두었고 단정하고 심미적인 형상과 의례에 보다 큰 의미를 둔 것으로 이해할 필요가 있다"라는 것이다. 이와 같은 관찰은 "미적 실천을 통한 닦음을 강조한 것으로 먹고 마시고 감각하는 과정이 미적 감성과 운련에 관계되기 때문인 것이다."

다시 《논어》의 구절로 돌아가 보자. 두말할 필요도 없이 공자는 탐미주의자와는 거리가 먼 절제와 수신의 이상을 실천한 성인으로 인식된다. 그럼에도 공자는 '탐미주의자였을까?'라는 질문에서 김우창이 하고 싶은 말은 무엇일까? 대개 공자를 철저한 성찰과 금욕으로 무장한 인물로만 생각하는데, 공자를 그러한 모습으로만 이해한다면 너무나 비인간적일 뿐 아니라 자연스러운 삶을 왜곡하는 것이라는 비판적 생각일 것이다. '심미적 이성'으로 집약되기도 하는 김우창의 이해를 통해 공자는 좀 더 인간

孔子學琴師襄子十日不
進襄子曰可以益矣孔子
曰未得其數也有間曰可
以益矣曰未得其志也有
間曰可以益矣曰未得其
人也有間曰有所穆然深
思焉有所怡然高望而遠
眺焉曰丘得其為人黯然
而黑頎然而長眼如望洋
非文王孰能為此也襄子
避席再拜曰君子聖人也
蓋文王操焉

十

〈학금사양學琴師襄〉,《공자성적도孔子聖蹟圖》
성균관대학교 박물관 소장

적인 모습으로 그려지면서도 극단으로 치우치지 않는 균형적 인간으로 묘사된다. 즉 몸을 가진 인간으로서 삶 속에서 도덕적 완성을 위한 수행에 정진할 때 감각 체험과 미적 감성도 매우 중요한 통로이자 훈련과 수신의 과정이라는 점을 강조하는 것이다.

그렇지만 감성 훈련의 중요성이 어떻게 구체적으로 실천됐는지는 불명확하다. 매일 먹고 듣고 보는 과정에서 유교의 가르침이 어떻게 구체화됐는지를 살펴보는 것은 매우 중요한 질문일 수밖에 없다. 이와 관련해 가장 중요한 덕목은 '신독愼獨'인데, 신독이란 '혼자 있을 때도 삼가는' 규범적 태도를 말한다. 작은 실천으로는 눈을 너무 크게 뜨거나 눈동자를 획획 굴리는 것을 삼가고 나쁜 소리를 듣지 않으며 음식을 탐하지 않는다는 것 요이 있다. 유학사의 행동거지에서 가장 중요한 기준은 흔들리지 않는 마음을 유지하는 것이며, 이는 자세를 흐트러뜨리지 않고 가만히 앉아 있는 정좌靜座[7] 훈련에서 시작된다.

어떻게 미에
접근할 것인가

미에 대한 다양한 해석과 판단이 존재하는 배경에는 이미 이 책
서두에서 언급한 대로 미의 개념에 대한 몇 가지 다른 입장이 있
다. 첫 번째는 미적 체험은 결국 쾌감이나 다름없고 쉽게 말해
보기 좋은 경치가 결국 아름다운 경치라고 보는 입장이다. 이와
반대되는 두 번째 입장은 아름다움이 단순히 쾌감으로만 이해될
수 없다는 주장이다. 아름다움의 체험은 단순히 감각적 수준을
넘어서 윤리적 차원으로 연계되는데, '아름다운 행동', '아름다운
삶'이라는 미적 표현이 이를 잘 말해준다. 단순히 기분 좋은 감각
적 자극으로만 아름다움의 경험을 설명할 수 없다는 주장이다.
이들에게 아름다움이란 감각 정보에 바탕을 두는 것이면서 심미
적 지각 작용이 합쳐져서 오는 것이기 때문이다. 마지막으로 미
의 경험은 심미적 주체인 우리가 외부 대상으로부터 오는 자극
을 기초로 하는 것이므로 대상에 초점을 두어야 한다는 입장이

다. 우리가 경험하는 외부 환경과 대상 중에서 어떤 원리나 요소가 아름다움의 기초가 되는지를 찾으려는 노력이다.

이 세 가지 입장을 구체적으로 살펴보면 첫 번째, 쾌감으로서의 미적 경험은 단편적이거나 극단적으로 쾌락주의와 연결될 수 있다. 즉 아름다움은 반드시 감각적 쾌감을 동반하는 것이라는 판단을 내리기 쉽다. 달리 말하면 감각적으로 쾌감을 동반하지 않는 것은 아름다운 것이 될 수 없다는 말이 된다. 그러나 아름다움의 구성 요소에는 쾌감뿐 아니라 고통도 포함되는 경우가 적지 않다. 예를 들어 고통의 견딤을 통해 극복되는 종교적 구원의 이미지에서 이런 아름다움의 표상이 많이 포착된다.

두 번째, 미 체험을 일종의 쾌락주의로 접근하는 방식을 비판하거나 아예 부정하는 입장도 문제의 소지는 있다. 앞서 말한 대로 윤리적 차원의 미를 지나치게 강조하게 되면 존재의 차원이 아닌 이념적 도덕주의로 극단화될 가능성이 있기 때문이다. 지나치게 도덕적이며 윤리적인 가치로 승화된 아름다움의 논의는 때로 삶의 차원을 도외시하는 공허함에 빠지기 쉬운 것이 사실이다.

마지막으로, 외부의 자극과 환경 속에서 미적 요소를 찾아내려는 노력은 심미적 주체인 우리 자체에 대한 이해를 배제할 위험성이 크다. 이러한 접근에서는 아름다운 대상만 존재할 뿐 실

제 아름다움을 경험하는 주체인 인간에 대한 고려가 등한시될 가능성이 높다. 우리의 실존을 제외한 미의 논의가 무슨 의미가 있겠는가. 앞서 논의한 것처럼 아름다움의 인식은 추함과의 상대적인 관계에서 파악될 뿐 아니라, 여기에 작동하는 성과 속의 분리, 통치와 권력, 계급 관계 등의 작용 속에서 파악해야 하는 것이다.

몸을 가진 존재로서 감각과 아름다움의 연관 관계를 따져본다는 것은 삶의 과정에 대한 근원적인 질문의 하나가 돼야 한다. 절대적 미의 관념이나 감각적 자극의 쾌감으로만 미를 이해하는 것은 피해야 할 때다. 육체의 감각 통로가 추구하는 것은 절대적 진실이나 감각적 쾌감이 아니라 기본적으로 균형 속의 생존을 위한 것임이 분명하다. 나아가 우리의 생존은 문화적으로 조건 지어진 환경 속에서 살아가는 과정이라는 사실을 잊어서는 안 된다. 감각은 생존에 절대적으로 필요한 것이면서 유희로 발전되기도 하고 구원의 실마리가 되기도 한다.

아름다움을 향한 우리의 감각적 노력이 지향해야 할 것은 비교적 자명하다. 개방성과 자발성, 바로 감각의 열림이 그것이다. 삶은 수많은 감각 경험이 일어나고 교차하고 사라지는 과정이다. 마치 꿈속에서도 계속되는 24시간 멈추지 않는 감각 극장과도 같다. 그런데 이때 감각이 아름다움의 지각으로 전환되는 과

정은 의식적 과정이다. 결국 우리의 의식 위에서 포착돼야 한다는 점이다. 감각을 의미하는 영어 표현인 센스sense라는 말 속에도 대상에 대한 지향성의 의미가 포함돼 있다. 외부 세계에 존재하는 무한한 감각 가능성 중에서 특정 대상과 현상을 지향할 때 감각되는 것이기 때문이다. 눈을 감고 귀를 닫으면 볼 수 없고 들을 수 없는 것은 자명하다. 동시에 본다는 과정은 불가피하게 감각 경험의 선택과 배제라는 한계적 상황에 놓이게 된다. 보이는 것만 보고 들리는 것만 듣게 되는 것이다. 바로 이때 보고 듣는 주체의 개방적이고 자발적 태도를 통해 우리는 더 넓은 세계, 더 넓은 감각의 세계로 향할 수 있다. "나는 풍경의 의식이다"라고 선언했던 세잔Paul Cézanne의 발언은 눈으로 보이는 외부 세계를 단순히 캔버스에 모방하는 것이 화가의 소명이었던 서양 미술사에 새로운 발견의 세계를 열어준 것이었다. 생의 풍부함에 자신을 활짝 엶으로써 모방에 그치는 것이 아니라 풍경이 화가 자신의 의식 속에 들어와 재현되는, 그야말로 풍경의 의식을 가리킨 것이다. 이러한 세잔의 미적 태도는 그 이전의 작가에게서는 찾아보기 어려운 것으로, 심오한 미학적 고찰에 바탕을 둔 것이었다.

　미적 감성을 연구할 때 서양의 미학은 매우 실험적이고 분석적인 접근을 동원한다. 미적 판단에 개입하는 개별 요소를 분리

하고 경험적 실험을 통해 미적 인상을 갖게 하는 요소를 찾아보려는 노력을 계속한다. 시각 경험에서 우리에게 미적 인상을 주는 선이나 형태, 색 등 시각적 요소와 비례와 위치 등 요소 간의 관계를 추출해내는 작업 등이 그 대표적 사례다. 주의 깊게 설계된 실험을 통해 그 결과를 통계적으로 밝혀냄으로써 미적 요소를 찾아내는 것이다. 이러한 시도는 매우 복합적이고 복잡한 미적 판단의 과정을 좀 더 분석적으로 해체하고 선명하게 단계적으로 설명해냄으로써 우리의 지각 과정을 잘 드러내 보인다.

그러나 이러한 서양의 실험 미학과 이를 뒷받침하는 방법론에는 한계와 문제점도 분명 존재한다. 예를 들어 미적 판단에 좀 더 보편적 영향을 불러오는 색이나 모양, 음률 등이 존재한다고 해도 실험에 동원된 색과 그림 속의 색, 현실 속의 색과는 차이가 있을 수밖에 없다. 더불어 분석을 위해 선택된 미적 요소는 실험 환경에서 평가되는데, 실제 우리가 경험하는 미적 환경은 훨씬 복잡하고 전체적인 맥락에서 이해돼야 한다. 그렇지만 미적 판단 과정의 복잡성을 극단적으로 추상화하는 태도도 그 나름의 문제점을 가진다는 것을 부인하기 어렵다. 단순화하는 것도 문제지만, 복합성을 지나치게 신비화하는 것도 장애가 될 수 있기 때문이다.

다시 현실로:
왜 여전히 감각인가

커피의 맛과 향에 대한 한국인의 담론은 이제 단순히 마실 것에 대한 욕구, 그 이상이 된 지 오래다. 각종 시음 행사가 이루어지고 감각적 소비자는 마실 때와 마시고 난 후의 커피 맛을 비교하며 커피를 고른다. 단순히 커피뿐인가. 도시 전체가 감각적 대상인들 통해 새롭게 재구성되고 있다. 도시 환경의 오라aura는 현대 소비문화의 핵심으로 전문가에 의해 기획된다. 엄청난 자원과 기술이 동원되고, 이 과정에서 색과 형태는 물론 청각, 촉각 등 모든 감각이 출동한다. 앞서 다섯 가지 감각을 하나씩 잘라 논의했지만, 우리의 감각 경험은 그리 단순하지 않고 서로 다른 감각이 상호 침투해 있으며 엉켜 있는 경우가 대부분이다. 미각의 세계를 보자. 실제 우리는 눈으로, 코로, 입으로 또 머리로 먹는다. 소리를 이미지로, 이미지를 냄새로 전환하는 광고 카피가 넘쳐나고, 도시의 감각 체계는 다감각, 통감각, 공감각의 공간으

로 전환되고 있다. 모든 감각이 아우성치며 스펙터클해진다. 동시에 극도로 스펙터클해진 도시 공간 속에서 오히려 무감각해지는 경험을 하게 된다. 감각의 강박적 질주에 대한 자기 방어의 방식으로 도시인의 감각은 무감해지고, 이곳에서 사유는 불가능하다.

이렇듯 감각적 삶에 대한 관심이 그 어느 때보다 높아지고 있는 21세기 도시인에게 감각이 의미하는 것이 과연 무엇인지 성찰해볼 필요가 있다. 오감에 대한 관심은 우리에게 언제나 쏟아져 들어오는 수많은 정보와 체험을 대상화해서 볼 수 있는 기회가 될 것이며, 미적인 감성의 훈련 과정이 될 수 있다. 사실 감각은 머리로 지각될 뿐이다. 더 이상 들을 수 없었던 베토벤에게 아름다운 선율은 귀와 상관없이 마음속으로 상상된 것이다. 우리는 보고 듣고 맛보고 냄새 맡고 피부에 자극을 받으면서 이 세계를 쉼 없이 느낀다. 이러한 감각 능력은 과연 우리를 어디로 인도하는 것일까? 소비와 효율의 극대화를 위해 디자인된 도시 공간에서 도취되거나 피로해지는 것에 저항할 수 있을 것인가? 사유가 허락되지 않는 공간 속에서 과연 사색과 관조가 가능할 것인가?

1857년 처음 출간된 시집《악의 꽃》에서 보들레르Charles Pierre Baudelaire는 파리의 길을 산책한다. 그는 소비사회의 삶의 구

속성에 저항하기 위한 수단으로 산책하고 배회하고 방랑한다. 19세기 중반 파리의 아케이드는 이미 산업화된 자본주의와 시장경제가 구축해놓은 견고한 외피였다. 이 공간을 산책하는 보들레르는 외피를 뚫고 내면에 침투할 것을 암시한다. 바벨탑으로 비유된 19세기 산업주의에 대한 단순한 저항을 넘어 황홀함에 젖을 것을 노래한다.

> 오늘 아침 아직 나는 황홀함에 젖는다
> (…)
> 금속과 대리석과 물이 이루는
> 황홀한 단조로움을
>
> 무수한 계단과 아케이드의 바벨탑
> 그것은 끝없는 궁전이다.
> 은은하거나 빛나는 금수반 속에
> 가득한 폭포와 분수들[8]

이렇게 보들레르는 감촉적인 방식으로 도시 공간을 자유롭게 유동하며 자발적인 시간을 경험하면서 자유롭게 질문하고 황홀함에 빠져든다. 그의 이러한 산책은 시인의 투쟁과 저항의 형식

이었다. 그의 또 다른 시 〈교감(correspondances)〉에서는 그 황홀함의 실체가 좀 더 감각적으로 묘사된다. 시의 일부를 인용해본다.

어둠처럼 광명처럼 광활하며
컴컴하고도 깊은 통일 속에
멀리서 혼합되는 긴 메아리들처럼
향과 색과 음향이 서로 응답한다.[9]

여기서 보들레르가 만끽하는 해방과 자유는 새삼 장자莊子의 〈소요유逍遙遊〉를 떠오르게 한다. 외부 환경과 조건, 제도에 대한 지배를 거부하고 살고자 했던 장자의 소요의 삶은 또 어떤 것이었는가? 이 세상은 가시적 세계로만 존재한다는 자연주의자에게 초자연의 신탁을 연상시킨 보들레르는 일면 장자의 천인합일天人合一과 대비된다. 그러나 이들의 간극도 작지는 않다. 여전히 초월과 극복을 꿈꾸어야 했던 보들레르와 달리 장자에겐 애당초 나누고 초월해야 할 경계 자체가 상정되지 않았다. 장자는 〈제물론齊物論〉에서 '세계와 나는 함께 살고 이분법적 대립을 넘어 하나가 됨'을 이야기한다. 이러한 일치는 물리적 세계에서는 불가능한 주체와 객체의 심미적 일치이며, 장자가 추구했던 소요유의 궁극적 목표였다.

보들레르의 '산책'과 장자의 '소요유'는 무엇을 말해주는가? 전혀 다른 시공간에 존재했던 두 인물의 이야기가 갖는 의미는 무엇일까? 여전히 우리는 도시와 자연 속에서 감각하며 존재한다. 시대와 문화를 달리하며 서로 다른 환경에서 추구된 심미적 태도를 외면하지 않으면서 오늘날 우리가 살고 있는 세계에 좀 더 열려 있는 가능성을 탐구하는 것이 우리가 할 일일 것이다. 앞서 수차례 언급한 에밀리 톰슨의 청관 개념은 매우 중요한 시사점을 제시한다. 그녀가 말한 특정 시대의 소리 환경을 다른 감각 영역으로 확장해보면 우리는 특정한 경관, 후관, 미관, 촉관을 경험하며 살아가는 역사적 존재라는 점을 알 수 있다. 오감을 통한 문화 여행에서 우리가 경험한 아름다움의 체계는 종교, 이념, 개념을 포함한 특정 문화의 문화 체계 속에서 이해될 수 있는 것이었다. 아름다움의 보편적 기준이 존재하지 않는다면 우리가 밝혀야 할 것은 아름다움이 어떻게 생겨나고 소멸하고 변화하며 진화해왔는가를 추적하는 역사적인 질문이 돼야 할 것이다. 서양의 미에 대한 논의도 마찬가지지만, 아시아 미의 특성을 어떤 원리나 통일된 미학으로 정의한다는 것은 매우 어려운 작업이 될 것이다. 무엇보다 개념적 논의에 앞서 미와 연관된 아시아 지역의 민족지 사례의 경험적 연구가 절실하다. 이러한 연구 성과가 축적되기 이전에 아시아 미의 특성을 총괄하는 결론에 이른

다는 것은 불가능하다. 그럼에도 지금까지 이 연구에서 살펴본 내용을 바탕으로 할 때 아시아의 미와 연관된 동아시아의 전통은 흥미로운 실마리가 될 수 있지 않을까 싶다. 앞서 감각과 감성 훈련을 인격 수양과 연결한 사례는 서양의 전통과 비교할 때 더욱 흥미로운 논의로 발전될 수 있으리라 생각된다.

최종적으로 아름다움에 대한 탐구는 '보편성과 특수성, 어느 쪽을 선택할 것인가'라기보다 '우리의 삶과 아름다움의 관계에서 새로운 국면을 끊임없이 발견해 가는 일'일 것이다. 우리는 같은 세계에 살고 있지만 서로 다르게 세계를 인식한다. 대발견의 시대 이후 새롭게 발견된 곳의 지명이 만들어지고 이를 반영한 지도가 끊임없이 만들어지듯이, 아름다움의 발견은 완성될 수 없는 우리의 여행 지도가 될 것이다. 사람들은 새롭게 발견된 곳으로 여행을 떠나지만 탐험가는 아직 발견되지 않은 미지의 땅으로 출발할 것이다. 아름다움이라는 지도 위에 누군가의 발견에 의해 새로운 지명이 올라갈 것이다. 이렇게 미를 향한 여행은 우리에게 열린 외부와의 만남이면서 동시에 미를 체험하는 우리 내면의 여행인 셈이다. 미의 탐구는 우리를 둘러싼 세계에 대한 이해이면서 미를 체험하는 인간의 정체성을 탐구하는 작업이 될 것이다. 아름다움은 결국 누구를 위한 것인가.

epilogue

우리가 행하는 모든 지적 노력이 최종적으로 지향하는 것이 있다면, 그것은 삶을 이해하고 좀 더 나은 삶으로 이끄는 것이어야 한다. 이러한 생각에 동의하지 않는 사람은 없겠지만 더 나은 삶이 과연 어떤 모습인가에 대한 생각은 쉽게 일치되지 않는다. 그럼에도 아름다운 삶, 아름다운 인간이란 어떤 것인가 하는 물음만큼 핵심적인 질문이 있겠는가 하는 생각이 든다. 아무리 아름다움을 정의하는 것이 개념적으로 불가능할 만큼 어렵고 문화적으로 다양하고 또 상대적이며 신비스럽다 한들 아름다운 삶을 마다할 사람은 없을 것이다. 이러한 상황에서 아름다운 삶의 정의보다 시급한 작업은 아름다운 삶이 어떻게 가능할 것인가 하는 것이다. 아름다움의 느낌이라는 것은 과연 무엇인가? 삶의 과정 속에서 누구나 순간적이라 하더라도 아름다움의 느낌은 갖게 마련이다. 이러한 아름다움의 경험이 의도하지 않은 상태에

서 단순히 순간적으로만 찾아드는 것이라고 단정하기는 어렵다. 즉각적으로 느껴지는 아름다움도 있지만 지속적인 노력과 그 과정이 동반되는 아름다움의 체험도 존재하기 때문이다. 동시에 아름다움이 개인의 노력에 의해 인위적으로 만들어지는 것인가 하는 생각에도 문제가 있어 보인다. 아름다움의 느낌이 가지는 차원 가운데 하나는 주체의 경험이면서 주체를 넘어서는 속성도 있기 때문이다. 자연과 같은 더 큰 세계와 조우하는 것과 같은 순간 느끼는 자유와 해방감은 이 세계의 아름다움과 하나가 되는 듯한 느낌을 갖게 한다. 이럴 때 아름다움의 느낌은 우리가 만들어내는 것이 아니라, 우리에게 찾아드는 그 무엇이 아닐까 싶다. 그러나 무엇보다 중요한 깨달음은 누구나, 아무 때나 아름다움을 느끼는 것이 아니라는 자명한 사실이다. 아름다움이 사라진 아름다운 삶이란 있을 수 없다. 아름다운 삶이 가능하려면 그에 맞는 조건이 가능해야 한다. 그 조건이라 함은 누구나 예외 없이 처해 있는 사회적, 역사적, 문화적 환경을 포함하는 것이다. 또 무엇보다 우리가 몸을 가진 존재라는 사실은 모든 조건의 출발점이 된다. 삶에서 느끼는 아름다움은 우리의 오감을 통해 들어오는 것이기 때문이다. 이미 살펴본 것처럼 이 책은 아름다움의 문제를 따지기 전에 우선 우리의 감각, 오감부터 검토해보기 위해 구성됐다. 다시 한 번 간단히 돌아보자.

우리는 눈으로 봄의 푸름, 한여름 깊은 숲의 어두움, 가을의 찬란한 단풍, 겨울날 순백으로 바뀌는 풍경 등을 볼 때 자연이 주는 계절의 아름다움에 취한다. 하지만 이런 아름다움은 단지 볼 수 있다고 다 느끼는 것이 아니다. 사실 시각은 눈이 아닌 뇌로 보는 것이기 때문이다. 시각적 아름다움은 단순히 보는 것이 아니라 어떤 마음으로 보느냐에 따라서 극명하게 달라질 수 있다. 우리는 누구나 마르셀 프루스트와 같은 경험을 하게 된다. 어떤 냄새를 맡았을 때 순간적으로 그 냄새에 얽힌 추억이 같이 떠오르기 마련이다. 잊었던, 또 다시는 돌아갈 수 없는 시간으로, 정신으로 여행을 하게 된다. 시간과 공간의 제약을 순식간에 뛰어넘는 이런 신비한 느낌 때문에 후각은 가장 심오한 감각이라 불리기도 한다. 흔히들 촉각은 인간의 정서에 가장 안정감을 전해주는 최고의 감각이라고 한다. 인간은 서로의 피부가 맞닿을 때 상대방을 더 느끼고 이해한다. 그리고 이런 교감을 통해 심신이 안정된다. 그러나 꼭 사람과의 접촉만이 정서적 안정을 준다고 단정하기는 어렵다. 사람들은 울창한 숲, 확 트인 바다를 보면서 정서적 안정을 느끼기도 한다. 말 그대로 '자연의 품에 안긴다'는 표현은 자연과의 촉각적 교감을 말하는 것이다. 인간에게 먹는 행위는 가장 기본적이면서도 매우 복합적인 경험이다. 인간은 단순히 먹지 않는다. 먹는다는 것은 입에 음식을 넣고 소

화시키는 단순한 과정이 아니라, 음식의 색과 빛깔로 느끼는 시각의 맛, 재료의 향에서 오는 후각의 맛 그리고 청각적 자극까지 매우 복합적인 감각 경험이다. 우리가 사는 곳에선 다양한 소리가 끊임없이 만들어지고 사라지고 또 만들어진다. 도시의 소음을 피하고 싶어 하는 사람들은 아름다운 소리를 찾아 귀를 기울인다. 아름다운 자연의 소리에 사로잡힌 적이 있는가. 아름다운 음악에 귀를 기울이다 보면 자연스럽게 눈을 감고 내면의 세계로 빠져들게 된다. 말하자면 아름다운 소리와 음악은 우리 내면을 여는 열쇠이자 통로인 셈이다. 하지만 우리를 일깨우는 아름다움이 우리의 내면에 어떤 변화를 가져오는지는 확실치 않다. 때로 현실 세계와 다른 환영이나 상상력의 세계로 우리를 이끌기도 한다. 또 때로는 꿈속과도 같은 느낌을 주는 것 같지만 이러한 미적 체험의 깊이와 신비감은 꿈속 상상력과는 다른 힘을 가진 듯하다. 깊은 내면의 울림을 일으키면서도 깨어남과 동시에 사라지는 꿈속의 망상과 달리 아름다움의 느낌은 현실의 세계와 연관을 이어간다. 아름다움의 체험은 단순히 내면적 느낌으로 멈추지 않고 우리가 바라는 이상적인 현실을 구축하는 데 관여하고 일상의 삶을 추동하는 데 커다란 작용을 한다. 돈이나 권력 같은 세속적 추동력도 궁극적으로는 아름다운 사물을 소유하거나 아름다운 공간을 만드는 것으로 귀결된다면 아름다움의

충동은 우리 삶의 궁극적 동력의 하나가 아닐까 하는 생각을 갖게 된다.

우리는 보고 듣고 맛보고 냄새 맡고 피부로 느끼면서 이 세계를 쉼 없이 만나고 있었다. 이 세계를 살아가면서 오감과 아름다움의 연결고리가 무엇인지에 대해서는 재론의 여지가 없을 것이다. 우리가 알아본 오감에서 각각의 끝은 항상 내가 어떻게 느끼느냐가 가장 중요했다. 그것은 오감을 느끼는 주체가 바로 나이기 때문이다. 이 주체의 경험 속에서 아름다움의 느낌은 개별 감각으로부터 전체적인 삶의 감각으로 승화된다. 나누어진 것으로 생기되기 쉬운 오감은 사실 앞서 살펴본 대로 공감각의 세계이며 몸 전체로 소통되는 육감이라고 보아야 할 것이다. 이런 육감적 열림 속에서 주체는 깨어나고 삶의 경험은 보다 생생해지는 것이 아닐까. 이런 면에서 아름다움과 감각의 관계는 삶의 깊은 충동에 뿌리를 두고 있는 것이라는 결론에 이르게 된다.

반면 우리의 현실은 어두워 보인다. 삶의 어려움 속에서 모두 경직되어 가고 열심히 살고 있지만 '살아 있음'을 느끼지 못하는 일상이 우리를 덮고 있다. 무언가에 바쳐지는 삶보다 살아 있음에 대해 이야기해보고 싶었다. 효율로 계산된 작업을 수행하는 과정에서 개인의 느낌은 묵과된다. '느낌이 살아 있네'라는 얘기가 그저 단순하게 들리지 않는다. 그 어느 때보다 멈춰

서 성찰하고 휴식을 취하면서 아름다움을 찾아야 한다는 생각이 절실하다. 실천과 규율도 중요하지만 느낌과 체험에 주목할 필요가 있다.

아름다움은 철학이나 이념이 되기도 하지만 무엇보다 삶의 구체성 속에서 논의돼야 한다. 아름다움은 결국 삶에서 나오고 또 삶을 향한 소망이기도 하기 때문이다. 인간은 매순간 감각하고 생각하는 존재라는 인식을 바탕으로 아름다움과 감각 그리고 문화를 연계해 지금까지 논의해왔다. 앞선 내용에는 신경생리학, 문화인류학, 언어학, 미학, 문학 등 다양한 내용이 포함돼 있다. 서로 층위가 다른 연구를 끌어들임으로써 논의의 연결성을 떨어뜨리는 것이 아닌가 하는 우려도 했지만, 나의 생각 속에서 이런 잡식성은 불가피했다. 더불어 서양의 미와 동양의 미를 비교하고 그 차이와 특성을 논하는 것은 기본적으로 비판받기 쉬운 작업이지만, 그럼에도 실용적 차원에서 의미 있는 질문이 돼야 한다고 생각했다. 어느 하나가 더 옳거나 우월하다는 주장은 어처구니없는 것임을 알면서도 우리는 어느 한쪽으로 경도되기 쉽다. 자주 반복되는 이분법 논쟁을 넘어 아시아의 미라는 것을 생각해보고 싶었다.

궁극적으로 이 작업을 통해 바라는 것은 아시아의 미가 가지는 특성이 무엇인가도 중요하지만, 그 아름다움 속에서 어떤 이

익을 얻을 수 있을까 하는 것이었다. 유럽의 미든, 아시아의 미든, 고대의 미든, 현대의 미든 중요한 것은 미의 가능성을 확장하는 것이기 때문이다. 그 가능성으로 매일의 삶이 풍요로워져야 하기 때문이다. 릴케는 장미꽃의 피어남을 '외부 세계로 자신의 몸을 열어젖히는' 이미지로 시화했다. 이런 릴케의 시적 몽상이 아름답지 않은가. 닫힌 삶보다 열린 삶을 지향해야 한다는 사실은 분명하다.

주

prologue

1 비페이위 지음, 문현선 옮김,《마사지사》, 문학동네, 2015, 179쪽.

2 청각으로 감지되는 청관soundscape, 시각으로 감지되는 경관landscape, 후각으로
 감지되는 후관smellscape, 미각으로 감지되는 미관tastescape, 촉각으로 감지되는
 촉관tactilescape이 있다.

3 이런 고대 그리스인의 주장과 달리 조시 맥더마트Josh McDermott와 그의
 연구팀에 따르면 우리 몸이 생물학적으로 선호하는 수학적 하모니는 존재하지
 않는다. 이른바 듣기 좋은 화음과 그와 반대되는 불협화음을 미국, 볼리비아
 출신 자원자들에게 들려준 결과 일반적인 규칙이 존재하지 않는다는 사실을
 경험적으로 증명했다. 특정한 음계나 화음을 선호하는 것은 생물학적 이유가
 아니라 문화적으로 조건화된 학습과 반복의 결과라는 것이다.

1. 아름다움과 감각 그리고 문화: 세 개의 동그라미

1 저자의《문화와 영상》(2002) 1장의 내용을 대부분 재인용한 것이다.

2 1894~1963. 매우 독특한 작가이자 사상가로 알려진 올더스 헉슬리는《보기의
 기술Art of Seeing》(1942)에서 시각화 과정을 하나의 모델로 제시했다.

3 Simons, Daniel J., and Christopher F. Chabris, "Gorillas in our midst:

244

Sustained inattentional blindness for dynamic events," perception 28(9), 1999, pp.1059~1074. '보이지 않는 고릴라 실험'은 논문을 통해 1999년 발표된 유명한 심리학 실험이다. 대니얼 사이먼스의 유튜브에 '원숭이식 착각The Monkey Business Illusion'이라는 제목의 동영상으로도 올라와 있다.

4 또 다른 예로는 '칵테일파티 효과'가 있다. 시끄러운 칵테일파티장에서도 자신의 이름이 불렸을 때는 명확하게 듣고 반응하는 현상으로, 많은 자극 중에서도 선택적 주의를 통해 필요한 정보는 정확하게 전달된다는 것을 보여주는 사례다.

5 한병철, 《아름다움의 구원》, 문학과지성사, 2015.

2. 외부 세계를 바라보는 시선

1 동양에서는 마음이 가슴에 있고 서양에서는 뇌에 있다고 믿는 경향이 있다. 하지만 최근 심리학적 발견에 따르면 인간의 마음은 오감五感으로 받아들인 정보에 따라 몸 전체로 흐르는 호르몬과 효소의 움직임에 의해 형성된다.

2 호루스의 눈은 '모든 것을 보는 완전한 자'의 의미를 갖는다. 고대 이집트에서 부적으로 널리 쓰였으며 완전함, 지혜, 풍요로움을 상징한다.

3 일본에서도 거의 비슷한 문법으로 '~테미루てみる'가 있고, 중국어에서도 '칸看'을 '보다'와 같은 방식으로 보조용언으로 사용한다.

4 유명한 우키요에 화가인 우타가와 히로시게歌川廣重가 에도 명소를 그린 그림집 《명소에도백경名所江戸百景》에 〈가메이도우메야시키龜戸梅屋敷〉로 포함돼 있다. 이 그림은 고흐가 따라 그린 것으로도 유명하다.

5 와카는 '야마토우타大和歌(일본의 노래)'의 줄임말로, 일본의 사계절과 남녀의 사랑을 주로 노래한 5·7·5·7·7의 31자로 된 정형시다.

6 1903~1950. 〈모란이 피기까지는〉을 쓴 유명한 시인으로, 1930년 박용철·정지용 등과 함께 《시문학詩文學》 동인으로 참가해 같은 잡지에 〈동백잎에 빛나는 마음〉, 〈언덕에 바로 누워〉, 〈쓸쓸한 뫼 앞에〉, 〈제야除夜〉 등의 서정시를 발표하면서 본격적인 시작詩作 활동을 전개했다. 1935년 첫 시집인 《영랑시집永郎詩集》을 간행했다.

7 관점에 따라 '-스름하다(스레하다)'를 접미사로 보지 않기도 한다.

8 도쿄대학교에서 건축을 전공했고, 대학원에 진학해서는 지역 생활과 밀착한 건축가 하라 히로시(原廣司) 연구실에서 집합주택을 조사하고 연구했다. 첫 책인《열 개의 주택에 대한 논고10宅論: 10種類の日本人が住む10種類の住宅》를 내고, 귀국과 동시에 '공간연구소'를 설립했다. 이후 일본의 경제 호황과 더불어 많은 설계 작업을 했다. (네이버 지식백과)

9 일본 도쿄도東京都 미나토구港區에 있는 미술관. 네즈 가이치로根津嘉一郎가 수집한 소장품을 전시하기 위해 1940년 설립됐다. 미술관 내에는 회화, 조각, 도예 등 다양한 동양의 고미술품이 전시돼 있다. (네이버 지식백과)

10 흔히 말하듯 모든 서양화가 하나의 시점으로만 그려진 것은 아니다. 여러 시점을 사용한 대표적 화가가 바로 빈센트 반 고흐Vincent Van Gogh인데, 그의 작품 중에 〈구름 낀 하늘 아래의 밀밭〉이나 〈밤의 카페 테라스〉를 보면 여러 소실점을 통해 감상자의 시선을 어떻게 유도하는지 이해할 수 있다.

11 김재숙, 〈삼원법에 나타난 산수 공간의 미학적 의미〉, 《철학연구哲學研究》, 125, 2013, 83~107쪽.

12 1875~1926. 독일의 시인. 로댕의 비서였던 것이 그의 예술에 큰 영향을 주었다. 《두이노의 비가》나《오르페우스에게 부치는 소네트》같은 대작을 남겼다. (네이버 지식백과)

13 감각의 역사적 변동을 천착할 때 감각 간의 위계를 지나치게 단순화할 위험성을 지적한 익명의 심사자의 지적에 동감한다. 청각이 중심이 됐다는 중세에도 교회의 첨탑과 스테인드글라스가 그랬던 것처럼 시각의 중요성은 부인할 수 없다. 다만 오감 간의 위계적 차이를 역사적 변동 과정과 연결한 것은 이미 학계의 여러 연구에서 논의해온 것이다. 근대의 시작으로 시각의 위치와 비교해볼 때 청각적 세계관의 축소 또한 본문에서 인용한 선행 연구들에서도 잘 나타나 있다.

3. 향에 부여된 다양한 가치와 의미

1 사실 코 말고도 냄새를 맡는 후각 기능은 우리 신체 곳곳에 존재한다고 한다. 2004년 노벨 생리의학상을 수상한 리처드 액설Richard Axel은 인간의 여러 장기에 후각 능력이 존재한다는 사실을 밝혀냈다. 뇌에서도 후각수용체가 발견됐다는 것을 비롯해 난자의 향기에 정자가 반응한다는 사실도 놀라운

것이었다.

2 피에르 라즐로 지음, 김성희 옮김,《냄새란 무엇인가》, 민음인, 2006.

3 문동현 외 2인,《감각의 제국》, 생각의길, 2016, 48쪽.

4 '군위軍威 인각사麟角寺 출토 공양구供養具'는 2008년 경상북도 군위군 인각사의
 1호 건물지 동쪽 유구遺構에서 발굴된 유물로, 금속공예품과 도자류로 구성된
 총 18점의 일괄 출토품이다. 제작 시기는 통일신라에서 고려 초기로 추정된다.
 금속공예품은 총 11점으로 금동사자형 병향로柄香爐, 향합香盒, 정병淨瓶,
 금고金鼓(청동북) 등으로 구성됐고, 사찰에서 사용하는 청동제 의례 용품으로서
 조형성이 뛰어나고 섬세한 기법이 돋보인다.

5 1975년 한국 신안 앞바다에서 발굴된 중국 원元 대의 무역선. (네이버 지식백과)

6 향합香盒은 향을 담는 그릇, 향로香爐는 향을 피우는 화로, 향시香匙는 향을
 떠내는 숟가락, 향저香箸는 향을 집을 때 쓰는 젓가락을 말한다.

7 간무桓武 천황이 헤이안쿄平安京(지금의 교토京都)로 천도한 794년부터 가마쿠라
 막부가 들어선 1185년까지의 시기. 이때 특히 귀족 문화가 발달했다.

8 일본의 국보, 156센티미터, 11.6킬로그램.

9 19세기의 학자 이규경李圭景(1788~1863)이 쓴 백과사전 형식의 책.

4. 몸으로 느낀다

1 1988년 개봉된 영화. 중국, 이탈리아, 영국, 프랑스가 합작한 영화다. 청의
 마지막 황제 선통제 아이신기오로 푸이의 어린 시절부터 신해혁명으로
 황제의 지위에서 밀려나고 일본이 세운 괴뢰국 만주국의 황제 생활을 하다가
 문화대혁명을 맞고 이후 소리 없이 역사의 뒤안길로 사라지기까지 파란만장한
 일대기를 그렸다.

2 Experiencing Physical Warmth Promotes Interpersonal Warmth, Lawrence E.
 Williams and John A. Bargh.

3 비페이위 지음, 문현선 옮김,《마사지사》, 문학동네, 2015, 121~122쪽 부분
 인용.

4 비페이위 지음, 위의 책, 2015, 180쪽.

5. 미식이란 무엇인가

1 미국에서는 2017년, 한국에서는 2018년 출간됐다. 저자 찰스 스펜스는 소리 양념(특정 소리나 음악을 이용해 단맛, 짠맛, 쓴맛 등을 줄이거나 더하는 방법)의 고안자이자 '개스트로피직스gastrophysics'라는 분야를 주창한 인물이다.

2 특히 영국의 시사 주간지《이코노미스트》는 '먹방'의 인기를 분석하는 기사까지 게재했다. 여러 요인이 있겠지만 오랜 경기 침체로 인한 불안이 주요 원인으로 제시됐다. 한국에서는 건강에 위협이 되는 먹방을 규제해야 한다는 담론도 등장하고 있다.

3 존 매퀘이드 지음, 이충호 옮김,《미각의 비밀》, 문학동네, 2017, 137쪽.

4 무라카미 류 지음, 양억관 옮김,《달콤한 악마가 내 안으로 들어왔다》, 작가정신, 1999, 119~120쪽.

5 중국어에는 '먹다'라는 의미를 가진 동사로 吃(chi, 먹다), 尝(chang, 맛보다), 吞(tun, 삼키다), 啃(ken, 갉아먹다), 嚼(jiao, 씹다), 品(pin, 맛보다) 등 다양하다. '마시다' 역시 喝(hē), 饮(yǐn), 呷(xiā), 喫(吃, chi) 등 여러 가지 표현이 존재한다.

6 최순희·왕훈,〈한중 미각어와 한국문화교육〉,《한국언어문화교육학회 학술대회》, 한국언어문화교육학회, 2014, 13~17쪽.

7 세계 최고 권위의 여행 정보 안내서. 프랑스에서는《기드 미슐랭Guide Michelin》, 한국에서는《미쉐린 가이드》라고 쓴다. 그냥 미슐랭이라고도 한다.

8 安田亘宏,《食旅入門》, 教育評論社, 2007; 安田亘宏, 《食旅と觀光まちづくり》, 學藝出版社, 2010.

6. 소음과 음악의 경계는 어디에 있는가

1 불교에서는 범종 말고도 법고, 목어, 운판 등을 사용하는데, 이를 사물이라 한다. 모두 다른 의미를 가지고 있다. 범종은 모든 중생을 위해 치는 것이고, 법고는 축생, 목어는 수중의 어류, 운판은 허공을 나는 짐승과 떠도는 영혼을 천도하기 위해 친다. 모두 부처의 가르침을 전하기 위한 것이다.

2 소리가 소음이 되는 것에는 절대적 기준이 없다. 어떤 경우에 소음은 생활에 도움이 된다 해서 백색소음이라 불리기도 한다. 시끌벅적한 시장의 소음을

들으면서 삶의 생동감과 따사로움을 느끼게 되는 것도 가능하기 때문이다.

3 청관 말고도 오감을 통해 우리가 감지할 수 있는 장소의 분위기는 다양하다.
시각으로 감지되는 풍경을 경관이라고 하듯이 후각으로 감지되는 풍경은 후관,
미각으로 감지되는 풍경은 미관, 촉각으로 감지되는 풍경은 촉관이라고 한다.

4 Thompson, Emily, The Soundscape of Modernity: Architectural Acoustics
and the Culture of Listening in America, 1900~1933, MIT Press, 2004..
그 밖에 사운드스케이프 관련 연구로 유명한 사람으로 머리 셰이퍼R. Murray
Schafer가 있는데, 그의 책《사운드스케이프The Soundscape: Our Sonic Environment
and the Tuning of the World》는 한국에도 번역돼 2008년《사운드스케이프: 세계의
조율》(그물코)로 출간됐다.

5 한자 전통에서 음악의 어원은 서양의
뮤직music과 내용상 비교된다. 음은
대나무로 만든 피리에서 나는 소리를
상징화한 것으로 보이고, 악은 악기
특히 진설된 현악기를 시각화한
것으로 보인다. 곧 음악이란 대표적인
관악기와 현악기를 합성해 만든

단어다. 음악의 출발이 악기 소리와 관련돼 있다는 것을 말해주는 것이라고 할
수 있겠다.
위의 사진은 허난성河南省 자후賈湖 신석기 유적에서 발견된 피리 세트로,
기원전 7000년경의 것이며, 세계 최초의 악기로 인정받는다.

6 사라 알란 지음, 오만종 옮김,《공자와 노자 그들은 물에서 무엇을 보았는가》,
예문서원, 1999, 142쪽.

7 석존이 영취산에서 법화경을 설법하던 때의 모임을 영산회라고 하는데, 이를
상징화해 의식 절차와 음악적 구성으로 시현한 행사를 영산재라고 한다. 불교
고유의 전통 행사 중에서 가장 규모가 크고 성대하게 치러지는 불교 의식의
하나로, 한국의 중요무형문화재 제50호로 지정됐고, 이후 세계무형유산으로도
지정돼 전승되고 있다.

8 이영민, 〈엘리자베스 1세 시대 영국의 음악 활동과 정치적 함의〉,《음악학》33,
2017, 7~50쪽.

9 북한 음악에 대한 내용은 전영선·한승호,《NK POP: 북한의 전자음악과

대중음악》, 글누림, 2018에서 인용한 것이다.

10 〈혁명적 문학예술 작품 창작에서 새로운 앙양을 일으키자〉, 김정일,
 《김정일선집》8, 1986년 5월 17일(전영선, 2018, 92쪽 재인용).

11 전영선, 2018, 84~85쪽.

12 인용한 시는 존 키츠John Keats의 〈그리스의 항아리에 바치는 송가Ode on
 a Grecian〉 중 일부다. 존 키츠 지음, 강선구 옮김, 《낭만주의 영시 해설》,
 한신문화사, 2002, 393쪽.

13 1986년 개봉된 영국 영화. 한국에서는 1986년 12월 개봉했고, 2008년, 2017년,
 2019년에 재개봉했다. 1986년 칸 영화제Festival de Cannes에서 황금종려상을,
 아카데미상Academy Award, The Oscars에서 최고의 영화예술상을 받았다.

7. 감각 체험과 미적 감성

1 1866~1944. 추상미술을 이끈 러시아의 화가. 칸딘스키는 바그너의 오페라
 〈로엔그린〉을 듣고 주체할 수 없는 감동을 받았다고 하는데, 음악을 들으면서
 색을 보는 공감각을 경험한 것이다. 칸딘스키는 음악은 그림이 될 수 있고
 반대로 그림은 음악이 될 수 있다고 믿었으며, 이러한 생각이 받영된 작품을
 다수 남겼다.

2 1854~1891. 상징주의를 대표하는 프랑스의 천재 시인. 그는 각각의 알파벳을
 색으로 비유하고, 알파벳이 지니는 색깔과 관련된 상황을 구체적으로 묘사했다.

3 1882~1971. 러시아의 작곡가. 건반을 누를 때 음에 따라 특정한 색을 띤 전구에
 불이 들어오는 컬러 하프시코드를 개발했다. 그는 "바흐의 곡에서 바이올린
 파트는 송진 냄새가, 오보에 파트는 갈대 냄새가 난다"라고 말했다.

4 오대五代 후량後梁의 고승高僧인 계차화상契此和尙이 쓴 시. 계차화상이라는
 이름의 출처는 알 수 없으나 스스로 계차라 일컬었고, 세간에는 미륵보살의
 화신으로 알려져 있으며, 장정자長汀子 또는 포대화상布袋和尙이라고도 불렸다.
 (네이버 지식백과)

5 《논어》〈옹야雍也〉 18장.

6 김우창, 《기이한 생각의 바다에서》, 돌베개, 2012.

7 흥미롭게도 유교의 정좌, 가만히 앉아 있는 훈련은 불교의 선 수행과 매우

흡사할 뿐 아니라 실제 불교에서 차용해온 것으로 알려져 있다. 유교의 정좌는 곧 불교의 좌선座禪과 일맥상통한다.

8 프랑스 상징시의 선구자인 보들레르의 시집《악의 꽃》(1857)에 실린 1860년 작 시〈파리인의 꿈Parisian Dream〉중에서.

9 보들레르 지음, 김붕구 옮김,《악의 꽃》, 민음사, 1974, 20쪽.

참고문헌

단행본

공자 지음, 김형찬 옮김, 《논어》, 홍익출판사, 1999

김우창, 《기이한 생각의 바다에서》, 돌베개, 2012

다이앤 애커먼 지음, 백영미 옮김, 《감각의 박물학》, 작가정신, 2004

라이너 마리아 릴케 지음, 손재준 옮김, 《두이노의 비가》, 열린책들, 2014

루돌프 아른하임 지음, 김춘일 옮김, 《미술과 시지각》, 미진사, 1995

마르셀 푸르스트 지음, 김희영 옮김, 《잃어버린 시간을 찾아서》, 민음사, 2016

머레이 쉐이퍼 지음, 한명호·오양기 옮김, 《사운드스케이프: 세계의 조율》, 그물코,
 2008

무라카미 류 지음, 양억관 옮김, 《달콤한 악마가 내 안으로 들어왔다》, 작가정신, 2003

문동현·이재구·안지은, EBS MEDIA 기획, 《감각의 제국》, 생각의 길, 2016

보들레르 지음, 김봉구 옮김, 《악의 꽃》, 민음사, 1974

비페이위 지음, 문현선 옮김, 《마사지사》, 문학동네, 2015

사라 알란 지음, 오만종 옮김, 《공자와 노자, 그들은 물에서 무엇을 보았는가》,
 예문서원, 1999

이규경, 《오주연문장선산고》

임철규,《눈의 역사 눈의 미학》, 한길사, 2004

전영선·한승호,《NK POP: 북한의 전자음악과 대중음악》, 글누림, 2018

존 매쿼이드 지음, 이충호 옮김,《미각의 비밀》, 문학동네, 2017

존 블래킹 지음, 채현경 옮김,《인간은 얼마나 음악적인가》, 민음사, 1998

존 키츠 지음, 강선구 옮김,《낭만주의 영시 해설》, 한신문화사, 2002

찰스 스펜스 지음, 윤신영 옮김,《왜 맛있을까》, 어크로스, 2018

피에르 라즐로 지음, 김성희 옮김,《냄새란 무엇인가》, 민음인, 2006

한병철,《아름다움의 구원》, 문학과지성사, 2015

安田亘宏,《食旅と觀光まちづくり》, 學藝出版社, 2010

安田亘宏,《食旅入門》, 敎育評論社, 2007

Arendt, Hannah, *The Life of Mind: One-Volume Edition*, NY: Harcourt Brace
 Jovanovich, 1972

Berger, John, *Ways of Seeing*, Penguin Books, 1972

Eco, Umberto, *History of Beauty*, New York: Rissoli, 2004

Huxley, Aldous Leonard, *The Art of Seeing*, NY: Harper, 1942

Ong, Walter J., The *Presence of the Word: Prolongmena for Cultural and Religious
 History*, Minneapolis: U of Minnesota Press, 1981

Thompson, Emily, *The Soundscape of Modernity: Architectural Acoustics and the
 Culture of Listening in America, 1900~1933*, MIT Press, 2004

논문

김미혜,〈근대 한식 문헌 속 일제강점기 구황식품救荒食品 고찰〉,
 《동아시아식생활학회지》25(5), 2015

김영,〈일본의 후각 문화와 향香〉,《동아인문학》32, 2015

김재숙,〈삼원법에 나타난 산수공간의 미학적 의미〉,《철학연구》125, 2013

김학희, [지역 연구 및 지리 교육 분과] 〈후각의 지리학?: 동남아시아의 두리안을 사례로〉,《대한지리학회 학술대회논문집》, 2003

민주식, 〈미인상을 통해 본 미의 유형〉,《미술사학보》25, 2005

박영순 외, 〈시각적 질감을 중심으로 한 한국 전통 소재의 체계적 분류〉, 《디자인학연구》42, 2001

이영민, 〈엘리자베스 1세 시대 영국의 음악 활동과 정치적 함의〉《음악학》33, 2017

이충섭, 〈한국 문학의 전통성으로서 청각성과 촉각성〉《초등교육연구》8, 1996

최수근·정재홍, 〈음식과 향신료〉,《동아시아식생활학회 학술발표대회논문집》, 2002

최순희·왕흔, 〈한중 미각어와 한국문화교육〉,《한국언어문화교육학회 학술대회》, 2014

하경숙, 〈한국 여성 미인의 의미와 특질〉,《동양문화연구》23, 2016

황교익, 〈고향의 맛: 음식여행; 흑산도 홍어회: 삭힌 맛 혹은 썩인 맛〉,《지방행정》52, 2003

McDermott, Josh H., Schltz, Alan F., Undurraga, Eduardo A., & Godoy, Ricardo A., Indifference to dissonance in native Amazonians reveals cultural variation in music perception, *Nature*, 535, 547~550. doi:10.1038/nature18635, 2016

Simons, Daniel J. & Chabris, Christopher F., Gorillas in our midst: Sustained inattentional blindness for dynamic events, *Perception*, 28(9), 1059~1074. doi:10.1086/p281059, 1999

Williams, Lawrence E. & Bargh, John A., Experiencing Physical Warmth Promotes Interpersonal Warmth, *Science*, 322(5901), 606~607, 2008

《뉴욕타임스》, 〈한국 흑산도 홍어, 홍어삼합 소개〉, 2014년 6월 16일; 뉴욕
《중앙일보》미주판 3면, 〈치명적인 매력, 과일계의 옴므파탈 '두리안'〉,
아시아뉴스통신, 2014년 2월 11일, http://www.anewsa.com/detail.php?nu
mber=614057&thread=05r02

〈한국 방문 외래 관광객 실태 조사 중 가장 만족한 활동〉(%, 1순위), https://
www.mcst.go.kr/kor/s_notice/press/pressView.jsp?pSeq=17270

〈홍어회는 '소변 맛' 나는 음식 – 中 언론 관심〉, 2014년 5월 31일, http://
nownews.seoul.co.kr/news/newsView.php?id=20140531601002

Sunday 블로그(시와 음악이 있는 놀빛 소묘), 〈한국인의 촉각 문화〉, http://
blog.naver.com/nsunday/150128304126

네이버 매거진 캐스트, [푸드/레시피] 〈짠맛의 비밀〉, http://navercast.naver.com/ma
gazine_contents.nhn?rid=1102&contents_id=73678

영화 〈마지막 황제〉, 베르나르도 베르톨루치 감독, 1988

영화 〈미션〉, 롤랑 조페 감독, 1986